예술가의 손끝에서
과학자의 손길로

예술가의 손끝에서
과학자의 손길로

미술품을 치료하는 보존과학의 세계

김은진 지음

생각의힘

20년도 훌쩍 넘은 이야기이다. 무더운 한여름, 미켈란젤로의 벽화를 보기 위해 나는 시스티나 성당에 들어섰다. 그런데 무슨 일인지 그림이 하얀 천막으로 가려져 있어 볼 수가 없었다. 그 앞에 세워진 안내문에는 '지금은 작품의 복원 작업이 진행되고 있으니 양해를 구한다'고 쓰여 있었다. 또 복원 전 어두웠던 그림과 복원 처리 후 훨씬 밝아진 그림의 모습을 사진으로 비교해 놓고 있었다. 언제 다시 이탈리아에 올 수 있을지 모른다는 생각이 들자, 오기와 호기심이 발동한 나는 살짝 벌어진 천막 사이로 빼꼼히 한쪽 눈을 집어넣었다. 하얀 가운을 입은 사람들이 분주히 오가며 솜뭉치로 그림을 닦고 있었다.

"우와, 이런 일을 하는 사람들이 있구나. 정말 보람 있는 일이겠다!" 과학도였던 내가 미술품 복원의 세계와 만난, 나에게는 그야

말로 운명과 같은 순간이었다.

　　미술품을 연구하는 학문의 한 분야로 보존과학이 있다. 보존과학은 미술 작품의 미학적 관점보다는 그 물성에 더 많은 관심을 기울이고, 작품의 생명을 연장할 수 있는 방법을 연구한다. 이런 일을 하는 사람을 보존가 또는 보존과학자라고 부르고, 아픈 그림을 치료하는 '미술품 의사'로 비유하기도 한다. 보존가는 작품이 무슨 재료를 바탕으로 어떻게 제작되었는지, 왜 지금의 상태에 이르렀는지 궁금해한다. 치료가 필요한 작품은 어떤 방법으로 수술할지 고민하고, 손상을 예방하기 위한 처방전을 쓰기도 한다.

　　예술 작품을 오랫동안 많은 사람이 보고 즐길 수 있도록 연구하는 보존과학에는 흥미진진한 이야깃거리가 많이 있다. 하지만 아직까지는 관련 서적도 적고 그만큼 잘 알려지지 않았다. 막연하게 소설 《냉정과 열정 사이》에 나오는 잘생긴 주인공 준세이를 떠올리거나 영화 〈인사동 스캔들〉에서 감쪽같이 사라진 그림을 똑같이 그려 내던 배우 김래원을 떠올리는 정도에서 미술품 보존에 관한 이해가 오랫동안 정체되어 있는 듯하다. 또한 미디어에서 보존가의 모습을 주로 고상하면서도 세련미 넘치는 직업으로만 비추는 탓에 많은 사람들이 보존과학과 보존가에 대해 잘못 이해하고 있는 경우도 많다. 소설과 영화 속에서 그려지는 보존가의 모습과 실제 현장에서 일하는 보존가의 모습에는 분명한 간극이 있다. 실제 보존가들은 미술 작품을 건강하게 지키기 위해 매우 치열하게 고민하고

연구하는 사람들이다.

나는 미술관에서 꽤 오랫동안 어떻게 하면 그림을 더 잘 보존할 수 있을지 궁리하고, 실제로 복원 작업을 해 왔다. 그런데 이 일을 하면 할수록 보존과학에 대해 전문가뿐만이 아니라 보통 사람들도 정확히 아는 것이 중요하다고 생각하게 되었다. 미술복원에 대해서 알게 되면 우리가 오늘 눈앞에서 보고 있는 예술 작품이 시간의 흐름 속에서 어떻게 변화해 왔는지 더 깊게 이해할 수 있다. 한걸음 더 나아가 미술 작품을 어떻게 다루어야 앞으로 천 년을 보존할수 있을지 함께 고민할 수도 있다. 즉 미술 작품이 겉으로 보여 주는이야기와 속으로 품고 있는 이야기가 더해져 더 풍부한 미술 세계를 경험하게 한다.

그래서 이 책에서 미술복원과 보존과학을 둘러싸고 있는 다양한 질문들, '미술관 전시실의 조명은 왜 컴컴한지', '미술관은 온도와습도 조절에 유난히 민감한지', '몇백 년 된 그림을 어떻게 아직도 볼수 있는지' 등등에 대해 모두 친절하게 설명하려고 한다. 또 오늘날과학 기술이 미술품의 보존과 분석을 위해 어떻게 사용되고 있는지, 이 과정에서 어떤 특이점을 가지는지, 미술복원가가 보존 처리기술뿐만이 아니라 보존가로서 윤리적으로 고민해야 할 부분은 무엇인지까지도 다양한 작품들과 예술가들에게서 그 예를 찾아보려고 했다. 이 시도가 독자들에게 가닿을 수 있다면 더없이 좋겠다.

마지막으로 한 가지 더 바라는 게 있다면 이 책을 읽는 독자들

이 미술관에 가서 작품을 마주할 때, 지금까지 작품을 건강하게 지키기 위해 고군분투한 사람들의 노력을 떠올릴 수 있으면 한다. 미술 작품의 생명은 예술가의 손끝에서 시작되지만, 그 긴 생명은 보존가와 보존과학자의 손길로 지켜진다.

2020년 가을

김은진

차 례

일러두기

1. 단행본은 겹화살괄호(《 》)로 신문, 잡지, 그림, 영화, 전시회 등은 홑화살괄호(〈 〉)로 표기했다.

2. 인명 등 외래어는 외래어 표기법을 따랐으나, 일부는 관례와 원어 발음을 존중해 그에 따랐다.

I

그림이 들려주는 복원 이야기

01

미술품 복원의 원칙,
테세우스의 배

그리스 신화에 나오는 '테세우스의 배' 이야기가 있다. 테세우스는 아테네 최고의 영웅이었다. 그는 크레테 전쟁터에서 몸은 사람이지만 머리는 소의 형상인 괴물, 미노타우르스를 죽이고 아테네의 청년들을 구해서 돌아온다. 사람들은 그들이 타고 온 나무배를 테세우스의 용맹함과 승리를 상징하는 기념물로 최선을 다해 보존하기로 한다. 하지만 시간이 지나면서 나무판자가 하나둘씩 썩어 버렸다. 그래서 썩은 것은 떼어 내고 새로운 나무판자를 붙이는 일을 반복했다. 어떤 사람들은 배가 그대로 잘 보존되었다고 했고, 어떤 사람들은 더 이상 테세우스의 배가 아닌 새로운 배가 되었다고 말했다.

배의 모든 부분이 교체되었더라도 그 배는 여전히 바로 그 배인가? '테세우스 배의 역설'이라고 불리는 이 이야기는 《플루타르크

영웅전》에 처음 등장한다. 그리고 이 어려운 질문을 더 확장시킨 사람은 영국의 철학자 토마스 홉스Thomas Hobbes, 1588~1679였다. 사물이 변화하는 현상과 그 변화 속에서도 지속하는 본질에 대한 질문은 필연적으로 더 복잡한 질문으로 이어졌다.

테세우스의 배라고 인식하게 하는 중요한 점은 무엇인가?

나무판자 몇 개를 바꾸면 테세우스의 배가 아닌가?

사물이 변화한다는 것은 무엇인가?

새롭게 복원한 숭례문은 언제의 숭례문인가?

우리가 지금 보고 있는 모나리자는 정녕 다빈치가 500년 전에 그렸던 그림과 똑같을까?

원래 경계를 명확하게 나누기 힘든 것은 한두 가지가 아니다. 빨강과 주황의 구분은 모호하고 새것과 헌것의 구분도 애매하다. 요즘에는 예술가와 과학자의 구분도 확실하지 않다. 그러니 무엇이 미술이고 아닌지조차 대답하기 어려운 이 시대에 무엇을 보존해야 하고 어떻게 보존해야 하는지에 대한 명확한 대답은 애초에 기대하지 않는 것이 맞을지도 모른다.

무엇을 보존한다는 것은 보존 대상이 가진 가치의 지속성을 보장하려고 하는 것이다. 그 가치는 긍정적일 수도 있고 아닐 수도 있다. 우리는 아마존의 밀림과 멸종 위기에 처한 동식물을 보존한다고도 하고, 사라져 가는 전통 민요와 동래 학춤을 보존한다고도

한다. 나치의 만행이 고스란히 남겨진 폴란드의 아우슈비츠 수용소도 보존하고, 독립운동가들의 아픔을 품고 있는 서대문 형무소도 보존한다. 물리학에는 질량과 에너지가 보존된다는 불변의 기본 법칙도 있다.

옥스포드 영어 사전에서는 '보존conservation'을 자연환경이나 야생 동식물의 보호, 역사적·문화적 가치의 보존까지 포함하는 아주 넓고 포괄적인 용어로 정의하고 있다. 이런 보존의 개념은 미술품에도 그대로 적용된다. 현재와 미래 세대가 그 아름다움을 즐길 수 있도록 미술품을 보호하기 위한 모든 조치와 행위를 보존이라고 하며, 각 미술품이 가지고 있는 의미와 물리적 특성을 존중해야 한다고 말한다. 국제박물관협회ICOM에서는 문화유산의 보존을 사전적 정의와 비슷하게 말하면서 접근 방법과 목적에 따라서 크게 세가지로 그 활동을 나눌 수 있다고 정리한다.

첫 번째는 예방보존preventive conservation이다. 가령 아이들이 아프지 않도록 예방접종을 하고 집 안 온도와 습도 조절에 신경을 쓰는 것과 같다. 전시장 조명의 조도를 조절한다든지, 벌레의 드나듦을 관찰하는 것이다. 더 나아가 지진과 같은 재난이 발생하면 무엇부터 해야 할지 재난 대비 행동요령을 만들고 모의훈련을 하는 것도 포함된다.

두 번째는 치료보존remedial conservation이다. 다치고 아프면 병원에 데리고 가는 것이다. 상처가 덧나지 않도록 깨끗하게 소독하고 약을 발라 주는 것, 예를 들면 그림의 표면에 들떠 있는 물감을

접착제를 사용해 다시 붙여 주는 일이 있겠다. 미술품의 손상이 계속 진행되는 것을 멈추거나 약해진 구조를 튼튼하게 하는 등의 행위로, 그렇게 하지 않으면 단기간에 심각한 피해가 발생할 가능성이 있을 때 이루어진다.

마지막은 복원restoration이다. 이미 미술품이 심하게 손상되어 그 의미와 기능을 잃어버렸다고 판단되는 경우에 작품의 의미, 기능을 되찾기 위해 하는 일이다. 그림의 없어진 부분에 색을 칠하는 것, 도자기의 깨진 부분을 메워 원래 모양대로 만들어 주는 것 등이 있다. 이를 사람에 비유하자면 다리를 잃은 사람을 위해 의족을 만들어 주거나, 눈을 잃은 사람에게 의안을 넣어 주는 것과 같다.

일찌감치 자신이 하는 일에 대해 끊임없는 물음을 던졌던 보존가들은 보존의 원칙 몇 가지를 정한다. '문화유산 보존 헌장'이라는 거창한 이름의 문서를 만들기도 하고 윤리 지침을 만들기도 했다.

너무 당연한 말처럼 들리겠지만 그 첫 번째는 작품의 원형에 대한 존중이다. 작가의 의도를 정확하게 파악하고, 작품이 가지고 있는 역사를 이해하는 것도 모두 같은 맥락이다. 되돌리려고 하는 모습 혹은 멈추려고 하는 모습이 무엇인지 신중히 결정해야 한다. 미켈란젤로가 그린 〈최후의 심판Last Judgement〉은 처음에는 나체의 인물들로 채워져 있었지만, 나중에 그 위에 옷을 입히게 된 종교적 배경과 역사를 모르는 체해서는 안 된다. 그 역사를 지켜야 할지 지워야 할지에 대한 결정은 결코 가벼울 수 없다.

때로 창작의 순간 찢어질 운명을 타고나는 작품도 있다. 그 운명을 모르고 찢어진 그림으로만 이해하고 복원한다면 그림은 말끔해지겠지만 엉뚱한 그림이 되고 만다. 이탈리아의 화가 루치오 폰타나Lucio Fontana, 1899~1968는 캔버스를 하나의 색으로 칠한 다음 구멍이나 칼자국을 내는 작품으로 유명하다. 그는 공간에 대한 고민을 작품에 담고자 했다고 그 의도를 설명했다. 한국의 현대 조각가 심문섭1943~이 1975년 파리 비엔날레에 출품했던 〈현전〉이라는 작품은 언뜻 보면 매우 낡은 그림이다. 텅 빈 캔버스만 있으니 그림이

심문섭, 〈현전現前〉, 1974~1975, 천에 샌드페이퍼,
60.5×50cm×(12개), 국립현대미술관 소장, 12개의 캔버스 중 하나. ⓒ 심문섭

라고 말하기 힘들 수도 있다. 여기저기 긁히고 닳아 있어서 잘 관리되지 못한 작품처럼 보인다. 하지만 이 그림은 원래부터 그랬다. 그는 캔버스를 팽팽하게 그림틀에 당긴 다음 일부러 상처를 냈다. 사포로 캔버스 모서리를 문지르고 날카로운 도구로 캔버스에 구멍을 냈다. 작가는 작품을 이루고 있는 물질과 그 물질의 고유한 성질, 작가의 개입이 만들어 내는 존재로서의 작품을 고민했다고 한다.

시간이 흐르면서 작품이 변해 가는 과정을 사람들에게 보여 주려고 한 작품도 있다. 미국 필라델피아 미술관이 소장하고 있는 조이 레너드Zoe Leonard, 1961~의 작품 〈이상한 과일Strange Fruit〉은 작품명 그대로 여러 가지 과일을 바닥에 두는 기이한 작품이다. 장소는 꼭 바닥이 아니어도 된다. 바나나, 오렌지, 레몬, 자몽 등 총 295개의 과일이 껍질만 남아 있다. 작가는 과육을 제거하고 껍질만 모아서 바느질로 꿰매고 모양을 만들었다. 그리고 그 껍질들이 건조되고 부패하고 사라져 가는 과정을 보여 주고 싶다고 했다. 1980년대 미국에서 에이즈(AIDS, 후천 면역 결핍증)가 유행하기 시작하면서 작가는 동성애자인 친구들을 잃었다. 이 작품은 친구 데이비드를 애도하는 마음으로 제작한 것인데, 작품을 만들려고 바느질을 하면서 자신의 마음을 치유할 수

조이 레너드, 〈이상한 과일〉, 1992~1997, 295개의 과일, 가변크기,
필라델피아 미술관 소장 © Zoe Leonard

있었다고 고백한다. 그러면서 삶과 죽음, 거스를 수 없는 시간과 피할 수 없는 물질의 변화에 대한 고민을 보여 주고 싶었다고 말한다.

그런데 이 작품을 구성하고 있는 과일 껍질은 썩기 마련이다. 지금의 모습을 영원히 남기기 위해 방부제를 바르고 방충제라도 뿌려야 할까? 실제로 한 보존과학자가 작품 보존을 위한 여러 가지 방법을 연구하여 조이에게 제안했지만, 그녀는 끝내 그 모든 보존의 노력이 자신의 작품에는 해당하지 않는다고 답했다. 만약 그렇게 한다면 자신의 작품이 자연사 박물관에 박제로 만들어진 동물, 호박 속에 갇힌 모기와 다를 바 없다고 했다. 찢어신 청바지, 이미 때가 탄 운동화가 디자이너의 의도인데(심지어 비싼 값을 주고 샀는데) 이를 도대체 이해할 수 없는 어머니는 바지를 꿰매고 운동화를 박박 문질러 세탁한다. 무엇이 치료해야 할 손상인지 정확히 알지 못하면 똑같은 실수가 미술 작품의 복원 과정에서도 일어날 수 있다.

작품의 복원에 앞서 세 가지 측면에서 질문을 던져 보는 것이 필요하다. 왜 복원해야 하는가, 어떻게 복원할 것인가, 누가 가장 잘할 수 있는가가 바로 그 질문이다. '왜'라는 질문에 대한 해답을 찾았다면 그다음에는 '어떻게'라는 질문을 던진다. 보존 또는 복원을 해야 하는 이유가 명확하고 어떤 모습을 남길지, 어떤 모습으로 되돌릴지 결정했다면 이제 그 방법에 대한 고민을 시작한다.

산 정상에 오르는 길은 여러 가지가 있다. 빠르게 오르기 위해서 힘들더라도 가파른 경삿길을 택할 수도 있고 시간이 좀 더 걸리더라도 경사가 완만한 둘레길을 돌아 올라갈 수도 있다. 여러 가지

선택지 중에서 어떤 방법이 작품을 오래 보존하는 데 최선인지를 생각해 보아야 한다. 그리고 작품의 일생에 개입하더라도 그 정도는 최소여야 한다.

지금 당장 효과적으로 보이는 방법이 시간이 지나면서 작품에 좋지 않은 영향을 불러올 수도 있고, 반면에 효과는 조금 떨어지더라도 작품에 나쁜 영향을 전혀 주지 않는 방법이 있을 수 있다. 가령 강력한 표백제를 써서 누런 종이를 하얗게 만드는 것은 쉬운 방법일 수 있다. 맑은 물에 담그고 여러 번 씻는 수고를 해야 얻을 수 있는 결과와 비교가 안 될 정도로 빠르고 깨끗해 보일지도 모른다. 하지만 100년이 지난 후 종이에 어떤 변화가 생길지는 알 수 없다.

또 다른 예로 쉽게 구할 수 있는 접착제는 다루기도 쉽고 가격도 저렴하니까 여기저기 접착이 필요한 곳에 사용하기 좋다. 하지만 곧 누렇게 변하면서 딱딱해지고 제거하기도 어려운 난감한 상황이 발생하는 경우가 흔하다. 따라서 미술 작품의 보존에 사용하는 모든 재료는 반드시 검증된 것으로 물리적·화학적으로 안정적이어야 한다. 또 필요할 때는 언제든 작품에 손상을 입히지 않으면서 제거할 수 있어야 한다.

미래에 더 좋은 재료와 기술이 개발되면 다시 처리할 수 있도록 지금의 처리가 방해물이 되어서는 안 된다. 그리고 오늘 내가 한 일은 사진과 문서로 꼭 기록을 남겨서 작품에 어떤 변화가 있었는지 늘 기록해야 한다. 보존가들이 나날이 새로워지는 최신 기술과 과학적 연구 결과에 늘 관심을 기울여야만 하는 이유이다. 또한 부

단한 자기계발의 노력은 물론이고 다른 영역과의 소통에도 게을러 서는 안 된다. 보존가들이 더 이상 음지에서 숨어 일하는 것이 아니라 양지로 나와야 하는 이유이다.

　　마지막은 '누가'라는 질문이다. 누가 복원 작업을 해야 가장 잘할 수 있을지 스스로 물어야 한다. 만약 그 사람이 내가 아니라면 다른 사람을 찾아야 한다. 너무나 당연한 말이지만 다시 한번 강조하자면, 보존가는 전문적인 미술품 보존 교육을 받고 실무 경험이 있는 사람이어야 한다. '어떻게' 복원하는지에 대한 기술적인 교육도 중요하지만 '왜' 복원하는지에 대한 철학, 윤리에 관련한 교육도 마찬가지로 매우 중요하다. 즉 단순히 돈벌이를 위해 이 일을 하는 사람

이 아니라 다른 무엇으로 대체할 수조차 없는 유일무이한 문화유산을 다루는 일에 대한 막중한 책임을 잘 알고 있는 사람이어야 한다.

미술품 보존은 그 분야가 세분화되어 있는데 회화 복원과 조각 복원은 교육 과정부터 나뉘어 있다. 그래서 작품의 재질과 유형에 따라 작품에 알맞은 전문가를 찾아야 한다. 판화나 수채화와 같은 종이 작품의 보존 처리를 유화나 조각 보존가에게 맡기는 것은 마치 안과 전문의에게 심장 수술을 부탁하는 것과 다름없다(미술품의 모든 재질을 제대로 공부한 사람이 있다면 예외이다). 재질이 복잡한 현대미술 작품의 경우에는 적절한 전문가를 찾는 일이 좀 더 까다로울 수 있다. 유화, 수채화, 판화 등과 같이 전통적인 기법과 재료를 사용해 만들어진 작품과는 달리 현대미술 작품은 작가가 다양한 재료를 활용해 작업하는 경우가 빈번하기 때문이다. 혼합재료로 만들어진 작품의 보존 처리를 보존가 한 사람에게 맡기더라도 작품에 포함된 각각의 재료에 관한 전문적인 식견이 있는 보존가에게 적절한 자문을 구하고 보존 처리를 하도록 해야 한다.

한 가지 더 중요한 점은 모든 과정에 대해서 철저한 기록을 하는 것이다. 보존 처리가 끝나고 나면 작품의 상태가 손상 이전처럼 감쪽같이 되돌아갈 것이라고 기대하는 사람이 대부분이다. 하지만 이는 현실적으로 거의 불가능한 희망 사항일 뿐이다. 아무리 솜씨가 좋은 보존가라도 찢어진 종이나 캔버스를 손상 전의 상태로 완벽하게 되돌릴 수는 없다. 단지 마술처럼 그렇게 보이도록 할 뿐이다. 보존 처리 전후를 기록으로 세심하게 남기고, 전문가의 손길을

통해 작품의 상태가 얼마나 좋아졌는지 설명할 수 있어야 한다. 누가 어떤 재료로 어떻게 처리했는지를 기록하고 자료로 남기는 일은 시간이 지나 혹여 다시 복원 처리를 하게 될 때 큰 도움이 된다.

　"잘못된 한 명의 복원가는 비행기 폭격보다 더 큰 피해를 남길 수 있다." 이탈리아의 미술사학자 페데리코 제리Federico Zeri, 1921~1998는 그의 책《이미지의 이면Behind the Image》에서 이렇게 말했다. 제아무리 훌륭한 미술 작품이라도 시간의 흐름을 피할 수는 없다. 그런데 이보다 더 심각한 것이 있으니 바로 복원가의 지나친 개입이라는 것이다. 미술품 보존이 단순히 기능공들이 하는 수리의 개념에서 하나의 학문으로 성장하게 된 것은 100년이 채 되지 않았다. 공방에서 선배들의 작업을 보고 어깨너머로 배우던 도제식 교육 방식에서, 체계적인 교육 과정을 통해 이론과 실습을 병행하는 대학이 생겨났다. 영국 런던에 첫 학교가 생긴 것이 1934년, 프랑스와 이탈리아에 복원학교가 본격적으로 생겨난 것도 이즈음이었다. 그러면서 나타난 가장 큰 변화는 보존 행위의 근본적인 목적에 대한 고민과 처리 방법에 대한 표준화가 시작되었다는 점이다. 과학이 든든한 지원군으로 등장한 사실도 주목할 만하다. 아직은 부족한 부분이 많지만 미술품의 보존과 복원에 대한 철학적인 고민도 함께 시작되고 있다.

　내가 미술품에서 털어 내고 닦아 내는 먼지와 오염은 정말 존재 가치가 없는 것일까? 만약 이 미세한 먼지조차 역사적 가치를 가

지고 있는 것이라면 나의 작업은 잘못된 것이리라. 내가 채우고 있는 이 미완의 틈새는 정말 새롭게 만들어져야 할까? 나는 오늘도 잘하고 있는 것일까? 시간이 지나고 경험이 지금보다 더 쌓인다고 하더라도 결코 가벼워질 것 같지 않은 질문이 여전히 내 머릿속을 맴돈다.

02

렘브란트의 그림이 어두운
진짜 이유

한 남자가 렘브란트의 그림 앞에 한참을 서 있었다. 그러던 그는 갑자기 그림 앞으로 가까이 다가가 주머니 속에서 날카로운 칼을 꺼내 들었다. 그리고 장장 열두 번을 그었다. 놀란 경비원이 뛰어왔지만 이미 그림은 갈기갈기 찢어지고 난 뒤였다.

렘브란트Rembrandt Harmenszoon van Rijn, 1606~1669의 이 그림은 가히 네덜란드의 국보 1호라고 해도 과언이 아니다. 〈야간 순찰Night Watch〉이라고 알려진 이 그림의 원래 제목은 〈프란스 반닝 코크와 빌럼반 루이텐부르크의 순찰대The shooting company of Captain Frans Banning Cocq and Willem van Ruytenburch〉이다. 1639년 순찰대 대장 반닝 코크와 17명의 군인이 렘브란트에게 의뢰하여 1642년에 완성된 그림이다. 하지만 의뢰인들은 이 그림을 썩 맘에 들어 하지 않았다고 한다. 그림은 여기저기 장소를 이동하며 전시되었고 전시할 공간의

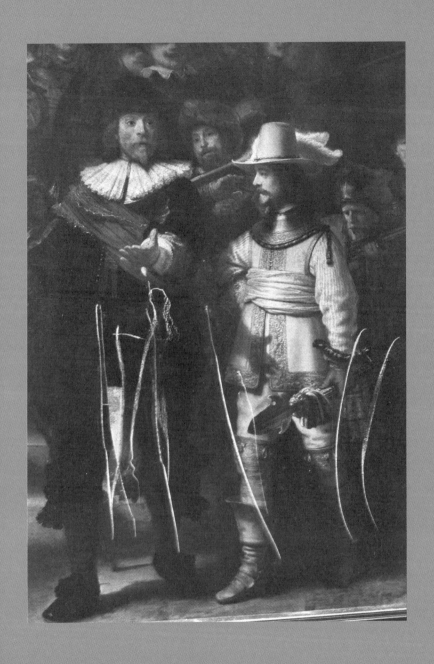

1975년, 이 그림 속 코크 대장을 악마라고 믿은 한 남자가 칼을 휘둘렀고, 그림이 여기저기 찢어져 버렸다.

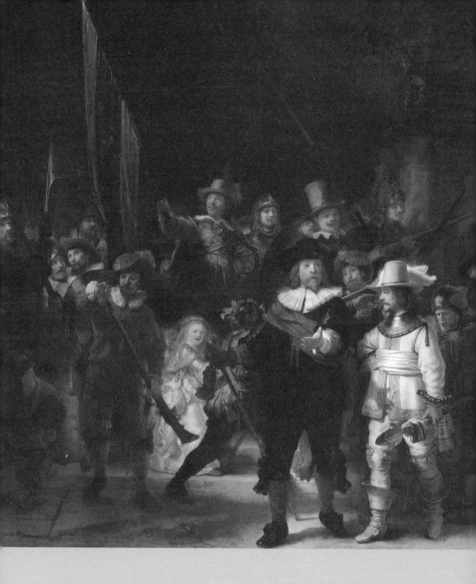

렘브란트, 〈야간 순찰〉, 1642, 캔버스에 유화, 379.5×453.5cm,
암스테르담시 소장, 암스테르담 국립미술관 전시 중.
1940년대에 있었던 복원 처리 이후, 그림은 한낮의 빛을 되찾아 다시 밝아졌다.

크기에 맞게 그림 일부가 잘려 나가기도 했다. 또 제2차 세계대전 중에는 큰 통에 돌돌 말려 지하 방공호에 수년간 보관되기도 했다. 그 당시 초상화란, 한 사람의 것이든지 여러 사람의 것이든지 간에 점잖고 무게가 있어야 했다. 그런데 렘브란트는 너무나 자유롭고 익살스러운 그림을 그렸다. 이런 이유로 렘브란트는 이 그림을 그린 후 명성을 잃었다고 전해진다. 하지만 지금은 암스테르담 국립미술관의 대표작으로서 특별히 설계된 갤러리 공간에 자리 잡고 있고, 해마다 200만 명이 넘는 관광객이 이 그림을 보기 위해 미술관을 방문하고 있다.

이 그림이 이토록 유명한 데는 아름답다는 것 외에도 몇 가지 이유가 있다. 먼저 압도적인 크기 때문이다. 그림은 높이가 3.8미터, 너비가 4.5미터로 그 무게가 무려 337킬로그램에 이른다. 그림을 옮기려면 장정이 대여섯은 있어야 한다. 화폭의 제일 앞부분 중앙에 그려져 있는 대장은 실제 사람의 키만큼 크다. 그림 앞에 서면 마치 그림 속 사람들의 무리 앞에 내가 서 있는 듯하다. 또 이 그림에는 17세기 유럽에서 유행했던 회화 기법이 고스란히 들어 있다. 흔히 황금의 시대라고 불리는 그 시대다. 빛과 어둠, 사물과 그림자를 드라마틱하게 연출한다. 그림은 전체적으로 어둡지만 집중 조명을 받고 있는 부분에서 관람객들의 시선을 모은다. 사람들

을 경직된 자세로 그리던 그 당시 집단 초상화의 전형적인 모습과 달리 한 명 한 명의 움직임을 역동적으로 묘사하고 있어 보는 사람으로 하여금 그림에 몰입하게 한다.

이런 유명세 때문인지 이 그림은 역사적으로 몇 번의 공격을 받았다. 1911년 한 실직자가 구두수선용 칼로 공격했고, 1975년에는 정신 질환을 앓고 있던 사람이 숨겨 온 빵칼로 그림을 갈기갈기 찢어 놓았다. 1990년에는 한 남자가 강한 산성의 액체를 그림에 뿌리는 테러를 저지르기도 했다. 그중 가장 심각한 손상이 발생한 것은 1975년의 일이었다. 나머지 두 번은 두꺼운 바니시층민 손상을 입어 비교적 쉽게 복원할 수 있었지만 1975년에는 대수술이 필요했다.

그림은 수술대 위에 올려졌고 찢어진 부분은 한 땀 한 땀 봉합되었다. 찢어진 부분은 그림 뒤쪽에서 강력한 접착제를 사용하여 실을 한 올씩 올려 이어 주었다. 이 작업은 아주 신중하게 실수 없이 그리고 최대한 상처가 남지 않도록 진행되었다. 그림을 다시 일으켜 세웠을 때는 앞부분에 아주 작은 흉터들이 남아 있었다. 날카로운 칼을 따라 뜯겨 나간 그림의 일부는 작은 붓으로 감쪽같이 색을 칠해 주었다. 또한 수술 전에는 그림을 엑스레이로 촬영하고, 떨어진 물감 조각을 분석해 렘브란트가 약 380년 전에 사용한 재료와 기법을 자세히 조사했다. 이 과정은 찢어진 그림을 수리하는 전통적인 방법과 크게 다르지 않았다. 찢어진 옷을 수리할 때와 마찬가지로 끊어진 부분은 이어주고, 약해진 부분은 덧대어 주고, 없어진 부분은 채워 주는 것이다.

지금부터는 두껍게 칠해져 있었던 바니시에 대해 이야기할까 한다. 바니시varnish는 그림을 보호하기 위해서 가장 마지막 단계에 그림 표면에 칠하는 수지로 우리나라에서는 흔히 니스라고 부르기도 한다. 다마르dammar, 마스틱mastic 등 나무껍질에서 나오는 진액을 채취한 천연수지를 용제에 녹인 다음 그림 위에 붓으로 칠하거나 스프레이로 뿌린다. 건조되면 매끈하고 딱딱한 도막이 만들어진다. 과거에 화가들은 그림을 완성하고 나면 화면에 균일함을 주기 위해 바니시를 칠했는데, 한 가지 문제가 있었다. 시간이 지나면 지날수록 그림이 누렇고 검게 변하는 것이었다. 이런 특징은 그림을 오래되어 보이게 하고 기품 있는 명화처럼 보이게 해 선호하는 사람들이 꽤 많았지만, 그림의 원래 색을 덮어 버리는 치명적인 단점이 있다. 처음에는 투명하게 반짝거리던 니스칠이 곧 누렇게 변해 버리는 걸 떠올리면 이해하기가 수월하다. 수지를 구성하고 있는 중합체가 자외선, 열, 산소와의 반응으로 변색되기 때문이다.

　　이 과정에서의 화학 반응은 자체산화autoxidation, 즉 어떤 물질이 공기 중 산소와 반응해 일어나는 변화다. 수지를 구성하고 있는 화학 결합 속에 공기 중의 산소가 들어가 반응을 일으키고, 이 과정에서 결합이 끊어지고 다른 물질이 된다. 이때 분해된 물질들의 여러 가지 색이 합쳐져 색이 변하게 되는 것이다. 이 변색을 되돌리는 방법은 없고 노화된 수지를 제거하고 새로운 수지를 칠해 주어야 한다. 요즘에는 색의 변화가 적고 제거하기도 쉬운 합성수지가 바니시의 재료로 사용되고 있다.

　　　　　　　　　　　　　　　　　렘브란트의 그림이 어두운 진짜 이유

렘브란트는 당초 이 그림을 밝은 낮을 배경으로 그렸다고 전해진다. 그런데 왜 '야간 순찰'이라는 제목이 붙게 되었을까? 렘브란트가 그림을 완성하고 나서 직접 바니시를 칠했는지 아니면 다른 누군가가 바니시를 칠했는지 정확히 알 수는 없지만, 세월이 지나면서 그림의 두꺼운 바니시층이 변색되고 그 위에 먼지가 쌓였다. 그러면서 원래 대낮의 '주간 순찰'을 묘사했던 이 그림은 빛을 잃어 갔다. 관람객들이 보기에는 '주간 순찰'이 아니라 '야간 순찰' 장면이었다. 하지만 1940년대 복원 과정에서 반전이 일어난다. 보존가들이 두텁게 칠해진 바니시를 제거하자 그 아래 숨겨져 있던 '빛의 화가' 렘브란트의 밝은 태양빛이 세상에 드러난 것이다. 그렇다고 그림의 별명이 새로 붙지는 않았지만 말이다.

그림의 복원 과정에서 이렇게 심하게 색이 변한 바니시를 제거하고 새로 칠해 주는 작업은 흔한 일이다. 이 작업을 할 때는 혹시라도 원래의 그림이 같이 벗겨지거나 녹아내리지 않도록 각별한 주의가 요구된다. 이때 오래된 바니시를 제거하려면 아주 강력한 유기용제가 필요한데, 마치 손톱에 칠한 매니큐어를 지울 때 지독한 냄새의 아세톤을 사용해야 하는 것과 비슷하다. 특히 여러 가지 수지를 혼합하거나 건성유 등을 섞어 바른 바니시는 제거하기가 까다롭다. 보존가는 알코올, 톨루엔, 벤젠 등 유기용제들을 적절한 비율로 혼합해 제거하고자 하는 바니시층만 공격하는 방법을 찾는다. 바니시층에 대한 정확한 분석 정보와 용제와 반응이 일어나는 메커니즘에 대한 이해가 없다면 불가능한 작업이다.

혹자는 렘브란트가 그림을 그릴 때 사용한 특정 안료가 그림을 검게 만들었다고 이야기한다. 물감 속의 납 성분이 공기 속에 있는 황과 반응하면서 검게 변한다는 주장이다. 그러나 이 부분은 조금 더 연구 결과를 기다려 보는 것이 좋겠다. 유화 물감은 안료 알갱이가 기름에 둘러싸여 있어 공기 중의 황과 반응할 확률이 아주 낮다. 물론 드물지만 그런 사례도 있다. 심각한 대기오염으로 수천 명이 사망한 적이 있는 런던의 한복판에 자리를 잡은 런던 국립미술관The National Gallery, London에서는 이러한 예가 보고된 적이 있다. 반면 수채화, 파스텔화 등 안료 입자가 겉으로 드러나 있는 작품의 경우에는 흑변이 더 빈번히 발생한다. 렘브란트의 이 그림에서 흰색은 하얗게 그대로 남아 있고 붉은색은 여전히 붉다. 만약 흑변이 되었다면 반닝 코크 대장의 하얀 옷깃, 맨 앞 순찰병이 입고 있는 눈부신 옷은 물론이고, 순찰대 사이에 숨어 있는 하얀 천사도 그대로 남아 있지 못했을 것이다.

납을 주성분으로 하는 흰색 안료 연백lead white은 아주 오래전부터 백색 안료로 사용되었다. 고구려의 고분 벽화에서도 발견되는 이 안료는 내구성도 우수하고 발색도 좋다. 하지만 앞에서 말한 것처럼 공기 중의 황과 반응해 황화납PbS, lead sulfide이 만들어지면서 갈색 혹은 검은색으로 변하는 치명적인 결점이 있다. 이를 다시 연백으로 되돌릴 방법은 없지만, 보존 처리를 해서 다시 하얗게 보이도록 할 수는 있다. 다음 작품은 뉴욕 에이버리 콜렉션The Avery Collection이 소장하고 있는 앙리 샤를 게라르Henri-Charles Guerard,

1846~1897의 작품이다. 이 작품은 종이에 흑연으로 그림을 그리고
부분적으로 흰색 과슈를 사용했다. 왼쪽의 사진처럼 이 연백의 과
슈 물감이 있는 부분이 화학 반응으로 갈색으로 변색되었는데, 이
부분에만 과산화수소를 발라 주어 다시 하얀색을 회복시켰다. 황화
납이 황산화납PbSO₄, lead sulfate으로 변하면서 원래대로 흰색이 된 것
이다. 같은 성분의 화학물질은 아니지만 색을 되돌릴 수는 있었다.

2019년 7월, 암스테르담 국립미술관Rijksmuseum은 '야간 순찰
대수술Operation Night Watch'이라는 프로젝트를 시작해 진행 중이다.
2019년은 렘브란트 서거 350주년이 되는 해였다. 미술관은 그동안
수많은 렘브란트의 작품을 복원해 온 경험을 바탕으로, 1975년의
대수술 이후 약 40년 만에 복원 처리를 하기로 했다. 이 프로젝트를

특별히 설계된 유리 벽 안에서 '야간 순찰 대수술'
프로젝트가 진행되고 있다.

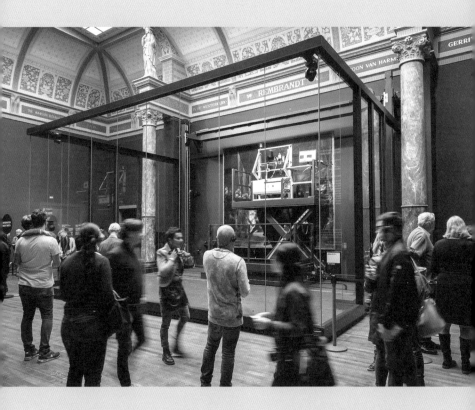

위해 특별히 설계된 유리 벽 안에서 작품을 조사하고 복원하는 모든 과정이 관람객에게 공개되었다. 심지어 온라인으로 생중계되고 있다.

기록에 따르면 이 그림은 그동안 적어도 최소 25회 정도 복원된 것으로 추정된다. 그래서 미술품 복원의 역사를 고스란히 간직하고 있는 작품이기도 하다. 이번 수술에서는 고해상도 사진 촬영을 비롯한 최신 영상 기술과 컴퓨터 분석을 통해서 작품 상태를 정확하게 기록하고 숨겨진 정보들을 얻는 데 집중하고 있다. 충분한 조사와 연구를 통해 가장 최선의 보존과 복원 방법을 제시하겠다는 야심 찬 계획이다.

그동안 회화 복원 기술은 과학 기술의 발전과 함께 급속도로 발전했다. 암스테르담 국립미술관의 보존가들은 새로운 접근을 통해서 이 위대한 대작을 다시 살펴보고, 17세기 렘브란트가 그린 원래 그림 그대로의 모습을 찾아내려고 노력할 것이다. 또 앞으로 수천 년이 지나도 인류가 이 보물을 함께 즐길 수 있도록 최선을 다할 것이다. 사실 그동안 미술품의 보존과 복원을 대하는 모습도 많이 달라졌다. 이제 보존 행위는 더 이상 보이지 않는 곳에서 죽었던 그림을 마법처럼 살려 내는 일이 아니다. 보존과 복원에 대한 모든 정보와 과정은 공개, 공유되고 있으며 그 자체로 미술을 즐기는 또 다른 방법이 되어 가고 있다.

03

<div align="right">

신상품이 된
500년 전의 그림

</div>

1980년부터 시작된 장장 15년 동안의 보존 처리가 드디어 끝났다. 1994년 봄, 미켈란젤로Michelangelo di Lodovico Buonarroti Simoni, 1475~1564의 역작, 〈시스티나 성당 천장화Sistine Chapel Ceiling〉가 보존을 마치고 마침내 공개되었을 때 벽화를 본 사람들의 반응은 크게 엇갈렸다. 기존보다 밝아진 벽화에 대한 반응은 이를 반기는 사람과 거부감을 가지는 사람으로 나뉘었다.

"수백 년 묵은 먼지 속에서 미켈란젤로의 진정한 색을 찾아냈다."
"가장 성공적인 복원 사례가 될 것이다."
"미켈란젤로의 모든 책을 다시 써야 할 것이다."

VS.

"작가가 무엇을 그리려고 했는지 보존가는 알지 못했다."

"미켈란젤로의 색이 사라져 버렸다."

"역사의 흔적을 지워 버렸다."

시스티나 성당이 있는 바티칸은 세상에서 제일 작은 나라로 그 면적이 우리나라 여의도의 6분의 1밖에 되지 않는다. 전 세계 가톨릭교회의 최고 통치기구인 교황청이 있고 교황이 국가 원수이다. 바티칸은 물리적인 크기는 작을지라도 전 세계에 미치는 영향력은 상상 그 이상이다. 시스티나 성당은 교황을 선출하는 '콘클라베conclave'가 진행되는 장소로 벽과 천장이 모두 미켈란젤로가 그린 벽화로 가득 채워져 있으며 아름답기로 유명하다. 미켈란젤로의 그림 말고도 산드로 보티첼리Sandro Botticelli, 1445~1510, 라파엘로 산치오Raphael Sanzio, 1483~1520 등 르네상스를 대표하는 화가들의 그림으로 가득 차 있다.

성당은 1473~1481년에 건립되었는데, 미켈란젤로가 천장화를 그리기 시작한 것은 1508년경이었다. 300명이 넘는 인물이 그려진 천지창조의 이야기는 4년 만에 완성되었다. 성당의 천장 한가운데에는 아담에게 생명을 주고 있는 하느님의 모습을 묘사한 '아담의 창조The Creation of Adam'라고 불리는 그림이 있다. 하느님의 검지가 아담의 손에 닿을 듯 말 듯한 순간을 그린, 그 유명한 그림말이다.

이 창세기 그림을 중심으로 그 주위에는 구약성서에 나오는 아홉 가지의 구원 신화들이 그려져 있고, 바깥쪽에는 그리스도의

조상과 예언자들이 있다. 천장화를 완성하고 나서 미켈란젤로는 얼마나 힘들었던지 다시는 벽화를 그리지 않겠다고 선언하기도 했다. 척추는 비뚤어지고 목 디스크도 생겼으며 눈도 몹시 아팠다. 미켈란젤로가 이 천장화 작업을 하던 시기에 가족들에게 보낸 편지에는 그림에 관한 내용은 하나도 없고 주로 목이 아파 죽겠다는 불평만 가득했다. 하지만 교황의 간곡한 부탁으로 그는 25년 만에 다시 붓을 들게 되었고 제단 뒤에 있는 벽화, 〈최후의 심판〉이 탄생하게 된다. 이 그림은 1535년에 작업을 시작해 1541년에 완성되었는데, 이때 미켈란젤로의 나이는 67세였다.

그 후 벽화는 오랜 시간이 지나면서 표면에 먼지와 촛불의 그을음이 쌓여 색을 알아보기 힘들 정도가 되었다. 또 벽에는 균열이 나타났고 일부는 떨어지기도 했다. 1980년 천장에서 물이 새기 시작하면서 본격적으로 복원의 필요성이 거론되었지만, 성당의 역사가 오래된 만큼 이런 문제가 발생한 것은 처음이 아니었다. 이미 1547년, 그림이 완성되고 6년 뒤부터 표면에 하얀 결정이 생기기 시작해 린시드유(유화를 그릴 때 혼합하여 사용하는 아마기름) 등을 칠한 기록이 남아 있었다. 1625년에는 그림 표면을 천으로 닦고 빵으로 문질러 더러운 부분을 청소했다는 기록도 있다. 18세기에는 스펀지를 포도주에 적셔 표면을 닦고 색이 변한 부분에 색을 칠하기도 했다. 빵과 포도주라니, 정말 이탈리아답다.

미술품 보존이 점차 하나의 학문으로 자리 잡기 시작하면서 1980년대의 보존은 이전과 사뭇 달라졌다. 우선 작업에 대한 원칙

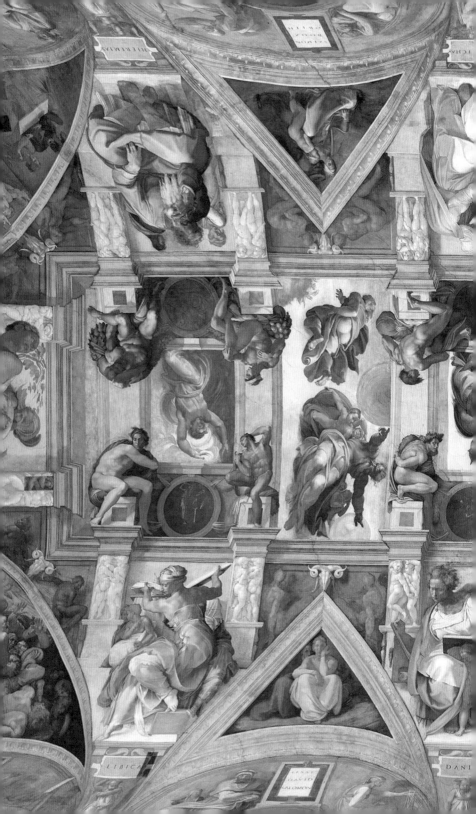

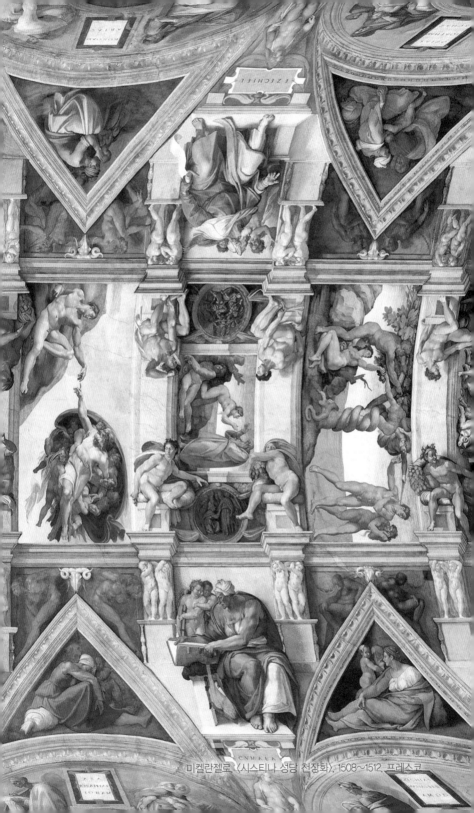

미켈란젤로, 〈시스티나 성당 천장화〉, 1508~1512, 프레스코

을 세우기 시작했다는 점과 보존 처리의 모든 단계를 철저하게 기록했다는 점에서 과거보다 진일보했다. 작품의 재료와 제작기법에 관한 연구를 강조했고, 발전된 과학적 분석기법을 효과적으로 활용했다. 500년 동안 벽화에 쌓인 촛농과 그을음을 최대한 닦아 내고, 그동안 무분별하게 칠해진 각종 접착제와 덧칠도 제거하려고 했다.

'제거했다'가 아니라 '제거하려고 했다'라고 한 데에는 이유가 있다. 원래 미켈란젤로의 〈최후의 심판〉은 그림에 등장한 모든 사람이 아무것도 걸치지 않고 있었다. 누드 그림이었다. 하지만 점점 보수적으로 변한 가톨릭교회에서는 1545년 모든 성화에 누느를 금지하는 결정을 내렸다. 이 그림도 대대적인 수정을 피할 수 없었다. 미켈란젤로의 제자 다니엘레 다 볼테라Daniele da Volterra, 1509~1566가 중요 부위(?)를 가리는 수정 작업을 맡았다. 그는 존경하는 스승의 그림에 손을 대는 것도 쉽지 않았을 텐데, '기저귀 화가'라는 놀림까지 받아야 했다. 이 수정 작업의 결과로 지금의 그림에는 인물 대부분이 갑자기 어디선가 나타난 작은 천 조각을 하나씩 걸치고 있다.

처음에 보존의 원칙으로 내세운 것은 '미켈란젤로가 최초에 그렸던 그림대로 되돌린다'는 것이었다. 그 원칙대로라면 다니엘레가 나중에 그린 천 조각은 모두 제거되어야 했다. 하지만 교황청과 신도들은 〈최후의 심판〉이 다시 누드화가 되는 것에 크게 반발했다. 결국 그림의 묵은 때만 벗기기로 보존 방향을 바꾸었다. 보존 처리를 시작한 초기에 이 덧칠을 제거했던 그림 속 인물이 15명쯤 남아 있다고 하니, 시스티나 성당을 방문할 기회가 된다면 꼭 한번 찾아

보시길! 단, 좀 서둘러야 한다. 바티칸을 찾는 수많은 관광객은 이 시스티나 성당의 천장화를 보려고 길게 줄을 서 있다. 한참을 기다려 드디어 성당 안으로 입장하더라도 주어진 시간은 고작 10분 내외이다. 사진을 찍어도 안 된다. 매의 눈으로 지켜보고 있는 관리 직원의 외침이 끊임없이 들린다. "노 포토! 노 비디오!"

표면의 때와 먼지만 제거했다면 좋았을 텐데 이에 얽힌 뒷이야기도 떠들썩했다. 미켈란젤로가 원래 입혔던 색들이 클리닝(먼지, 황변된 바니시, 기타 오염물 등을 씻거나 닦아 내는 처리) 과정에서 같이 제거되어 버렸다고 주장하는 사람들이 나타나면서 그림이 입체감을 잃고 평평해졌다는 논란에 휩싸인 것이다. 좋은 의도를 가진 많은 전문가가 참여하여 진행한 작업의 결과가 왜 모두를 만족시키지는 못했을까? 사람들은 너무 깨끗해진 그림을 보고 단순히 때만 닦아낸 것이 아닐 거라는 다소 합리적인 의심을 시작했다. 보존 처리 전후의 사진을 놓고 문제가 되는 부분들을 지적한 것이다. 이는 철저한 사진 기록이 있었기에 가능한 일이었다.

보존 처리의 모든 과정은 바티칸 박물관의 회화복원가 지안루지 콜라루치Gianluigi Colalucci, 1929~가 책임지고 진행했고 큐레이터, 미술사학자, 교황청 관계자 들도 함께했다. 바티칸의 미술계 국가대표 선수들이 나선 것이다. 막대한 복원 비용은 일본의 한 방송사가 지원하기로 했다. 420만 달러, 약 50억 원의 비용을 지원하는 대신 방송사는 모든 작업 과정과 천장화 이미지의 상업적 이용에 대한

신상품이 된 500년 전의 그림

저작권과 중계권을 가졌다. 그리고 보존 과정을 담은 두꺼운 책과 흥미로운 다큐멘터리를 제작해 판매했다. 지금은 이 계약이 만료되었지만 성당에서 사진을 찍는 행동은 여전히 엄격하게 금지되고 있다. 성스러운 장소에 대한 예의, 조용한 관람과 작품의 보존을 위해서 이 원칙을 계속 지키고 있는 성당을 비난할 사람은 없다.

보존 처리는 현재의 상태를 기록하고 진단하는 것에서부터 시작되었다. 이 과정만 반년이 넘게 걸렸다. 사람의 손이 닿는 부분의 벽화에 조그맣게 테스트를 해 보고 가장 이상적인 처리 계획을 세워 나갔다. 미켈란젤로가 워낙 오래 작업을 했기 때문에 그의 제작 기법에 대한 논란도 있었다. 미켈란젤로는 프레스코fresco 기법으로 벽화를 그리는 데 아주 능했다고 전해진다. 프레스코는 이탈리아어로 신선하다는 뜻이다. 먼저 석회 반죽을 벽에 바르고 반죽이 마르기 전 신선할 때 물과 섞은 안료를 바른다. 벽은 점차 마르면서 공기 중의 이산화탄소와 반응하여 탄산칼슘, 즉 석회석을 형성하고 안료가 벽에 정착된다. 이렇게 만들어진 벽화는 이론상으로 굉장히 안정적이다. 실제로 기원전 2000~1700년경에 건설된 크노소스 궁전의 벽화는 아직도 양호한 상태로 남아 있다.

미켈란젤로는 회벽이 젖어 있는 동안 색을 칠하는 습식 프레스코 기법을 사용했다. 하지만 검은색으로 어두운 그림자를 표현할 때와 눈동자를 그릴 때는 다 마른 회벽에 색을 칠하는 건식 프레스코 기법을 사용했을 것이라는 의견이 나왔다. 건식 프레스코 기법은 완전히 마른 석회벽에 계란 같은 것을 안료와 혼합해서 색을 칠

하는 방법이다. 습식 프레스코 기법보다 그리기도 쉽고 수정도 용이하지만 상대적으로 보존력은 떨어진다. 그래서 사람들은 건식으로 칠해진 검은색 표면이 클리닝 과정에서 닦여 나갔을 것이라고 추정했다. 사실 전후 그림을 비교한 사진을 보면 이런 부분이 없는 것은 아니다.

보존 처리의 총 책임자였던 콜라루치는 이러한 논란에 대해 일절 근거 없는 주장이라고 깎아내렸다. 작업이 완료된 후 그는 현재 아흔이 넘은 나이에도 집필과 강연을 활발히 이어 가고 있다. 최근에는 《미켈란젤로와 나Michelangelo and I》라는 책을 집필하기도 했다. 그의 기록에 따르면 제일 먼저 그을음과 먼지를 제거하기 위해서 물을 사용해 벽화의 표면을 닦았다. 부드러운 스펀지에 물을 묻혀 벽화의 표면을 부드럽게 닦아 냈고, 다시 그 스펀지를 물에 빨아 닦아 내기를 반복했다. 그저 물만으로도 표면의 때가 닦이면서 그림이 훨씬 깨끗해졌다. 하지만 오래된 접착제와 덧칠과 이물질들은 그대로 남아 있었다.

그래서 콜라루치는 이런 부분을 제거하기 위해 각종 용제를 섞어 만든 젤을 바르고 닦아 내는 두 번째 세척 작업을 진행했다. 붓으로 용제를 칠하고 반응시간을 충분히 준 다음 스펀지로 닦아 내고 다시 물로 씻었다. 회벽이 들떠 있는 부분은 접착제를 써서 붙이는 작업을 했다. 그림이 없어진 부분은 다시 색을 칠해 주었다. 언제든 쉽게 제거가 가능한 수채 물감을 사용했고, 선묘법으로 색을 채워 가까이에서는 복원된 부분이 구별되도록 했다. 마지막으로 표면

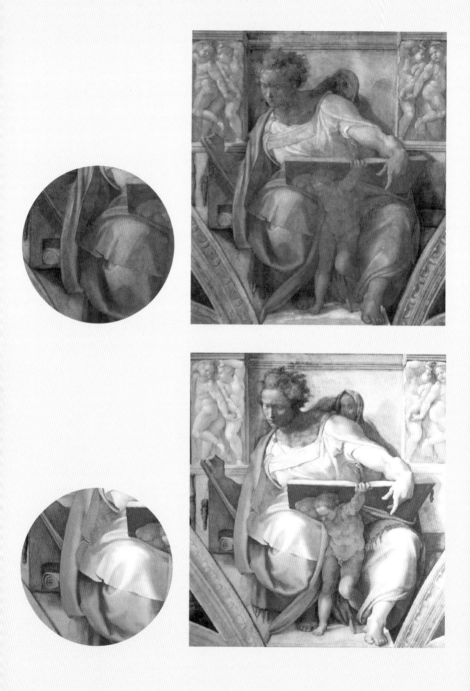

복원 후 그림이 훨씬 밝아졌다. 하지만 옷자락의 주름을 자세히 살펴보면
음영 표현이 과도하게 사라져 버린 느낌이 있다.

에는 화면의 보호를 위해 약한 농도의 아크릴 수지를 발라 주었다. 그는 이 모든 과정이 철저히 검증되었고 잘못된 부분은 없었다고 주장하고 있다. 그리고 사람들이 보존 처리 이전의 벽화 상태를 볼 수 있도록 조그만 벽 일부를 그대로 남겨 놓았으니 자신들의 복원이 얼마나 완벽한 것이었는지 비교해 보라고 자신 있게 말한다.

작품을 오랫동안 보존하기 위한 이상적인 환경을 만들어 주는 것도 잊지 않았다. 원래 성당 벽 높은 곳에 유리창이 있었고, 이 창을 여닫으면서 환기를 시켰다. 하지만 보존 처리 과정에서 이 창들을 완전히 밀폐했다. 일정한 온습도를 유지하는 것이 벽화 보존에 가장 중요하다고 판단하고 자체적인 내부 공기관리 시스템을 새로 만들었다. 실제로 많은 관광객이 동시에 쏟아져 들어오는 오전 개관 시간과 한꺼번에 모두 빠져나가는 오후 폐관 시간에 급격한 온습도의 변화가 관측되었고, 이 차이를 최소화하기 위해 고민했다.

면적이 큰 열린 공간을 온종일, 사계절 내내 같은 온도와 습도로 유지하기는 쉽지 않다. 하지만 교황청은 성당 문을 걸어 잠그고 사람들이 벽화를 볼 수 없게 하는 대신 지속적인 관리를 통해 작품을 공개하는 선택을 했다. 한 번에 성당 내부로 입장하는 사람의 수를 제한해 두고 관람객 수를 조절한다. 여름철에는 섭씨 20도, 겨울철에는 섭씨 25도 정도로 기준 온도를 유연하게 설정하고 오르내림이 크지 않도록 관리하고 있다. 성당 안으로 들어오는 사람들의 몸에서 뿜어져 나오는 열기, 습기, 사람의 몸 어딘가에 붙어 내부로 유입되는 먼지, 박테리아, 벌레 등등 모든 것을 미켈란젤로의 벽화를

〈시스티나 성당 천장화〉 복원 당시의 모습

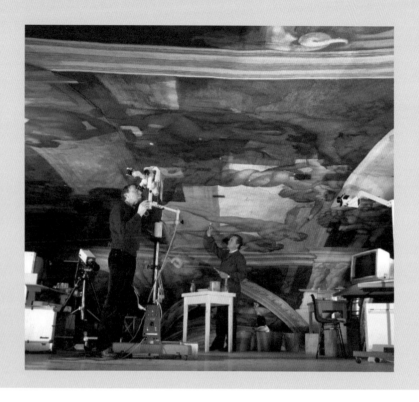

위협하는 요소로 보고 최첨단 공기 정화 시스템으로 무장하였다.

실제로 시스티나 성당 벽화를 보면 그 황홀함에 탄성이 절로 나온다. 미켈란젤로가 바로 어제 붓을 놓고 내려온 듯 색은 너무나 선명하다. 나는 보존 처리 이전의 벽화는 직접 보지 못했다. 오래전 처음 방문했을 때는 벽화 대부분이 흰 천막에 가려져 있었고 보존 처리가 마무리되는 시점이었다. 날씨는 무더웠고 실내는 어둑어둑

했다. 그러고 나서 다시 성당을 찾은 것은 몇 년 전의 일이다. 벽화는 나무랄 때 없이 환하고 깨끗했다. 최신 LED 조명과 에어컨이 청량감까지 주었다.

　나는 오래된 것은 오래된 느낌이 나는 것을 선호하는 편이다. 미술품의 보존 처리에도 취향이 있다. 지극히 개인적인 취향은 물론이고 시대와 장소, 문화에 따라 취향이 달라질 수 있다. 무엇이 옳고 무엇이 잘못되었는지 말하는 것은 무의미하다. 지키기로 한 것은 지키면서 복원하고 왜 그렇게 복원했는지를 과학적으로 설명할 수 있으면 된다. 돌이킬 수 없는 잘못은 인정하고 다시 반복하지 않으면 된다.

　미켈란젤로의 작품이 그 무엇과도 바꿀 수 없는 인류의 문화유산임은 틀림없다. 최선을 다해 작품을 지키면서 많은 사람이(하루에 2만 5,000명, 한 해에 대략 500만 명이 방문한다고 한다) 볼 수 있도록 배려하는 바티칸의 노력에 박수를 보낸다. 긴 줄을 기다려 관광객으로 가득한 성당에 들어갔다. 하나라도 더 눈에 담으려고 목이 아프도록 천장을 올려다본다. 눈을 감았다. 무더운 여름날 촛불을 들고 천장의 그림을 비추어 보는 수백 년 전의 내가 있다. 퀴퀴한 냄새 속에서 고색미古色美 넘치는 벽화를 찾아내는 상상을 하는 나는 너무 낭만적인 보존가인가!

04

첨예하게 격돌하는
보존가들

"만약 독일군이 폭격을 시작한다면, 그림들은 모두 불타 버릴 겁니다. 배에 실어 캐나다로 보내는 것이 어떨까요?"

"그림을 동굴과 지하 저장고에 숨기세요, 어떤 그림도 이 영국 땅을 떠나지 않을 것입니다."

제2차 세계대전이 심각한 국면으로 접어들기 시작한 1940년, 런던 국립미술관 관장 케네스 클락Kenneth Clark, 1903~1983은 총리 윈스턴 처칠Winston Chrchill, 1874~1965을 찾아갔다. 총리는 다른 나라로 그림을 내보내지 말고 영국 내 안전한 곳을 찾아보라고 명령했다. 런던은 공격의 중심이 될 가능성이 커 이미 많은 그림을 영국의 서쪽 웨일즈Wales 외딴곳으로 옮기던 중이었다.

미술관은 더 많은 그림을 안전하게 보관할 장소를 물색하기 시작했다. 런던에서 북서쪽으로 370킬로미터 떨어진 웨일즈 매노

드Manod의 버려진 탄광이 최적의 장소로 떠올랐다. 위치도, 크기도, 깊이도 만족스러웠다. 단 그림을 온전히 보관하는 데 매우 중요한 요소인 안정적인 온습도 유지가 관건이었다. 미로 같은 탄광에 벽돌을 쌓아 금세 방 6개를 만들고 온도와 습도를 조절할 수 있는 장치들도 마련했다. 반 고흐, 티치아노, 터너, 컨스터블 등의 그림 2,000여 점을 런던에서 가져와 전쟁이 끝나는 날까지 약 6년 동안 보관했다. 실제로 미술관은 전쟁 기간 중 9차례의 폭격을 받아 건물 대부분이 무너져 내리고 불타 버렸다.

이 폐광에서는 단순히 작품을 쌓아 놓고 보관만 하지는 않았다. 미술관이 런던에서 하던 작품 조사와 연구 활동이 그대로 진행되었다. 심지어 보존 처리도 이루어졌다. 장비도 부족하고 공간도 협소했지만, 그림을 세워 놓고 할 수 있는 일은 계속되었다. 그림 표면을 클리닝 하는 작업은 매노드 탄광을 비롯한 웨일즈 곳곳에서 이루어졌다. 당시 미술관에 정식으로 소속된 보존가가 있지는 않았다. 그래서 외부의 보존가들이 미술관에 와서 보존 작업을 했는데, 전쟁 중에는 이 임시 수장고에서 진행되었다. 온 세상이 떠들썩하게 제2차 세계대전을 치르던 중에도 오래되어 누렇게 변한 바니시와 먼지를 제거하는 클리닝 작업을 조용히 진행했다. 1940년부터 1946년까지 총 9명의 보존가가 이 작업에 참여했고, 다시 런던으로 그림들이 돌아왔을 때 전시장에 온전히 걸 수 있었다.

1947년 10월, 드디어 〈깨끗해진 그림Cleaned Pictures〉이라는 이름을 내걸고 그동안 열심히 닦은 그림 70여 점을 한데 모아 전시회

첨예하게 격돌하는 보존가들

윌리엄 호가스, 〈그림을 태우는 시간〉, 1761, 에칭과 아쿠아틴트, 23.5×18.4cm,
메트로폴리탄 미술관 소장

를 열었다. 그런데 반응이 너무 차가웠다. 이런 분위기를 주도한 미술학자, 보존가, 평론가 들은 그림이 너무 밝아졌다면서 보존 처리가 잘못되었다고 비난했다. 그림 대부분이 세월이 흐르면서 먼지와 오래된 바니시에 덮여 있었는데, 이 상태의 그림에 익숙했던 사람들에게는 너무 선명해진 색상이 오히려 반감을 불러일으켰다. 세계적인 미술관에서 당대 최고의 전문가들에게 보존 처리된 그림에 대해서조차 모두가 손뼉을 칠 수 없었던 이 사건은 당시 미술계의 큰 이슈였다.

당시 〈깨끗해진 그림〉 전시의 포스터에는 윌리엄 호가스William Hogarth, 1697~1764의 작품 〈그림을 태우는 시간Time Smoking a Picture〉이 쓰였다. 호가스는 어두운 바니시에 뒤덮인 명화를 아름답다고 칭송하는 당시의 분위기가 전혀 달갑지 않았다. 방금 그린 그림에 일부러 어두운 바니시를 칠하고 먼지를 뿌리는 작가들도 있을 정도였다. 호가스의 이 그림에서는 시간을 상징하는 큰 낫이 그림을 뚫어 그림을 망치고 있다. 큼직한 항아리에는 바니시가 담겨 있고 날개 달린 천사가 곰방대로 내뿜는 담배 연기가 그림을 덮고 있다. 시간이 흐르면서 그림은 더 아름다워지는 게 아니라 파괴된다는 걸 은유한 것으로, 깨끗해진 그림을 내놓기 좋은 이유가 되었다.

하지만 어두운 그림에 익숙한 사람들은 너무 밝아진 그림에 적응하지 못했다. 지금이야 모두 단정하고 말쑥한 그림에 익숙해져 있어 당연히 그림이 그래야 한다고 생각하겠지만, 18세기 그 당시의 어두운 그림을 현대인들이 보게 된다면 이렇게 말할지도 모른다.

첨예하게 격돌하는 보존가들

클리닝 전후를 비교한 사진, 작가 미상, 〈소가 있는 풍경〉, 19세기 말,
캔버스에 유화, 55×76cm, 개인 소장

"미술관이 마땅히 해야 할 일을 하지 않고 게으름을 피우는
군!"

제일 처음 공식적으로 문제를 제기한 사람은 이탈리아 로마
중앙복원연구소ICR의 소장 체사레 브란디Cesare Brandi, 1906~1988였
다. 그는 1949년 〈벌링턴 매거진The Burlington Magazine〉에 다음과 같
은 글을 기고한다.

"런던 국립미술관에서 그림을 클리닝 한 방법은 옳지 않다. 그
림에서 제거하지 말아야 할 작가의 흔적까지 없애 버렸다. 작가
가 섬세한 색 표현을 위해 남긴 표면의 마지막 붓 자국을 바니

시를 제거하면서 같이 닦아 버렸다."

그러자 그다음 호에서는 런던 국립미술관 측에서 반론을 펼친다. 작품 관리의 총 책임자와 분석 담당자는 다음과 같이 응답했다.

"이런 논쟁이 오가는 것은 매우 긍정적이다. 하지만 미술관의 보존 처리에는 아무런 문제가 없다. 작품들은 몇백 년 동안 수차례 클리닝 과정을 거쳐 왔고, 원래 표면에 칠해져 있던 바니시나 글레이즈는 이미 사라지고 없다. 잘못된 것은 우리의 보존 처리가 아니라 그 이전의 무분별한 복원이었다."

이 잡지는 1903년 창간되어 100년이 훨씬 지난 지금도 미술애호가들의 사랑을 받는 영국의 대표적인 미술 잡지다. 1960년대까지 이 잡지를 통해서 오고 간 그림의 보존 처리에 대한 논쟁은 미술의 역사상 첫 번째 클리닝 논쟁으로 의미하는 바가 크다. 깨끗해진 그림을 두고 논란이 일었던 것은 1990년대 미켈란젤로의 〈시스티나 성당 천장화〉가 처음이 아니었다.

이렇게 양측의 주장이 팽팽하게 대립하자 그림의 보존 처리에 뭔가 잘못된 것이 있는 게 분명하니 철저히 조사해야 한다는 여론이 들끓었다. 곧 미술관은 특별 조사단을 꾸렸다. 이들은 모든 문서와 사진 기록을 조사하고 그림을 닦아 낸 솜을 수거해 과학적인 분석을 의뢰했다. 닦아 내지 말아야 할 것을 닦아 냈는지 확인하는 과정

을 밟았다. 행여나 닦아 낸 솜에 작가가 채색한 물감이 묻어나지는 않았는지 조사했다. 결론은 미술관의 처리가 잘못되지 않았다는 것이었다. 그리고 이러한 논쟁이 다시는 일어나지 않도록 미술관에서 철저하게 관리해야 한다고 지적했다. 과학적 분석과 연구 기능을 강화하고 보존가를 정식으로 채용하도록 했다. 또 매년 어떤 그림을 어떻게 분석하고 연구했는지, 왜 보존 처리를 했는지 보고서를 발간하도록 했다.

그러자 이번에는 곰브리치가 나섰다. 언스트 곰브리치Ernst Gombrich, 1909~2001, 그 두꺼운 미술책,《서양미술사The Story of Art》를 쓴 영국의 미술사학자다! 1962년 그는 정부의 '위원회 문화'를 비난하면서 이런 것이 공식적으로 편견을 생산하는 수단이 되었다고 말했다. 기관에 몸담은 사람들이 자신의 목소리를 직접 드러내는 대신 자기편을 모아 위원회를 구성하고 그들의 입을 통해 과오를 정당화하는 관행을 비판했다. 즉 미술관 측이 이런 위원회를 통해 잘못된 보존 처리의 결과에 대한 책임을 회피하고 있다고 지적했다.

런던 국립미술관의 그림을 보고 이들이 클리닝 과정에서 없어졌다고 주장하는 것은 글레이즈glaze와 파티나patina였다. 글레이즈는 약간의 안료와 수지를 섞은 것으로, 보통 그림을 마지막으로 손볼 때 칠한다. 건조되면 약간 투명한 색을 띠는 층으로 자리 잡는데 그림의 색감, 명암, 채도를 미세하게 수정할 수 있다. 그렇지만 모든 화가가 글레이즈를 칠하는 것은 아니다. 파티나는 일반적으로 금속

의 표면에 생기는 부식, 청동에 나타나는 오래된 색을 말한다. 긴 세월의 흔적으로 오래된 느낌을 만들어 내는 무언가를 지칭하는 넓은 의미를 지니기도 한다. 마찬가지로 그림에서도 오래된 그림들이 가지고 있는 시간의 흔적, 역사의 흔적으로 이해하면 될 듯하다. 조금 이성적으로 돌아와 이야기하자면 표면에 쌓인 먼지, 약간의 오염, 닳고 닳아 생긴 연륜의 상처, 살짝 희미해지고 퇴색한 색 정도가 되겠다. 곰브리치는 이런 부분이 그림에 가치를 더하고 생기를 불어넣는 요소라고 말하기도 했다.

누가 옳고 그른지를 떠나 이런 논란은 결론적으로는 긍정적인 효과를 나타냈다. 영국은 물론이고 전 세계적으로 미술품 보존에 관한 관심을 불러일으켰다. 또 보존가들에게는 윤리적인 문제에 관심을 두는 계기가 되었다. 너무나도 예술적인 공간인 '미술관'이라는 곳에서 과학의 역할이 얼마나 중요한지 깨닫게 된 것이다. 이제는 '현미경'과 '과학자'가 없는 미술관은 찾아보기 어렵게 되었다.

1991년 이탈리아 토스카나 지방의 한 성당에서는 야코포 델라 퀘르치아Jacopo della Quercia, 1374~1438의 조각이 보존 처리되었다. 미국 컬럼비아 대학의 미술사학자 제임스 백James H. Beck, 1930~2007은 르네상스 미술의 최고 전문가로 작품의 처리 결과를 평가하기 위해 이탈리아로 초청되었다. 그런데 그는 보존 처리된 작품을 보고 과도한 복원 문제를 제기하면서 작품이 지나치게 클리닝되었다고 말한 뒤에 크게 곤욕을 치렀다. 그 작품의 복원을 담당했던 보존가가

첨예하게 격돌하는 보존가들

제임스를 명예훼손죄로 고소한 것이다. 징역 3년형을 선고받을 위기에 처했다가 최종 재판에서 승소한 제임스는 그 후 미술품 보존에 대한 감시자 노릇을 자처한다. 급기야 미술품에 대한 책임 있는 보존을 촉구하는 단체인 아트워치Artwatch International를 설립한다.

〈시스티나 성당 천장화〉 복원은 물론이고 레오나르도 다빈치의 〈최후의 만찬〉, 미켈란젤로의 〈다비드상〉 복원까지 문제점을 지적하고 사람들에게 알리기 시작했다. 또 미술품 보존에 관한 이야기뿐만 아니라 어떤 작품에 대한 잘못된 작가 추정과 위작 문제도 다루고 있다.

미술관이 소장한 작품들은 우리 모두의 것이다. 모두 함께 지켜야 할 책임이 있다. 그 막중한 책임을 잘해 보려는 과정에서 나타나는 논쟁은 미술이 우리에게 주는 또 다른 즐거움이기도 하다. 이런 논쟁을 생산적인 자극으로 만드는 것도 우리의 몫이다. 언젠가는 '아트워치 코리아'가 설립되고 지금보다 좀 더 성숙한 미술 문화가 만들어지는 밑거름이 되길 기대한다.

05

피부과에 간
명화

아일랜드 더블린 근교 메이누스Maynooth라는 작은 마을에서 여름을 보낸 적이 있다. 더블린에서 활동하고 있는 한 보존가와 성당의 초상화 10여점을 보존 처리하면서 여름방학을 보냈다. 수십 년 동안 보존가로 일해 온 현장 경험이 풍부한 그에게서 배우는 노하우는 너무 값졌고, 교과서가 말해 주지 않는 것도 많았다.

그러던 어느 날, 그림에 쌓인 오래된 먼지를 닦는 작업을 하고 있던 그가 갑자기 '퉤퉤!' 하고 그림에 침을 뱉는 것이 아닌가. 그것도 그림 속 근엄한 신부님 얼굴에 침을! 매우 충격적인 장면이었다. 그러더니 그는 솜뭉치로 그림을 쓱쓱 닦아 냈다. 몇 차례 더 침을 뱉더니 그림을 깨끗하게 만들었다. 눈이 휘둥그레진 나에게 그는 침이 굉장히 효과적인 먼지 제거제라고 설명해 주었다.

생각해 보니 꽤 과학적으로 일리가 있는 말이었다. 사람의 침

은 침샘에서 분비되는 소화액이다. 침은 99퍼센트가 물이지만 그 속에는 음식물의 소화를 돕는 각종 소화효소가 들어있다. 예를 들어 아밀레이스amylase는 녹말을 분해하는 힘이 있고, 라이페이스lipase는 지방분해를 돕는다. 그림에 쌓인 먼지는 대부분 공기 중 미세한 가루들의 집합체로, 사람의 입에서 막 튀어나온 따뜻한 침은 오래도록 쌓인 먼지를 부드럽게 만든 후 제거할 수 있어 안전하고 효과적인 클리닝 방법이 되기에 충분하다. 실제로 미술품 보존학교의 교육 과정에서도 그림 클리닝의 한 방법으로 기술되어 있기도 하다. 물론 그림에 직접 침을 뱉는 것은 아니고 면봉에 살짝 묻혀 표면을 닦고, 깨끗한 물로 다시 한번 표면을 정리한다.

그림을 닦는 의외의 재료는 또 있다. 부드러운 식빵으로 그림을 닦는다거나 감자를 잘라 그림 표면을 문지르는 방법이 소개되기도 한다. 하지만 이런 민간요법은 장점보다는 단점이 더 많아 보존가들이 널리 사용하는 방법은 아니다. 절대로 누구에게 권장하는 방법도 아니다. 대신 요즘에는 그림들이 최첨단 레이저 시술을 받기도 한다. 희망의 빛(?)으로 불리는 레이저는 미술품의 오염물 제거에서도 그 힘을 발휘하고 있다.

레이저LASER는 '유도방출에 의해 증폭된 빛Light Amplification by the Stimulated Emission of Radiation'이라는 용어의 영어 머리글자를 딴 것이다. 물질은 안정화 상태가 있고 들뜬 상태가 있다. 들떠 있는 상태의 물질은 에너지를 어떤 형태로든 발산하고 안정된 상태로 돌아가려는 성질이 있는데, 이때 에너지 차이가 빛으로 나오게 된다.

이를 자연적인 현상에 의한 것이 아니라 사람이 유도한 대로 자극하여 빛을 발산시키는 것이 바로 레이저다. 레이저를 만드는 첫 번째 단계는 특정한 물질에 에너지를 공급하여 그 물질의 원자 에너지를 들뜬 상태로 만드는 것이다. 이 과정에서 자발적인 방출에 의해 빛이 발생하고 그 빛이 또 주변 원자를 자극하게 된다. 그 결과로 다시 빛의 방출이 일어나도록 하여 강한 빛을 얻는 원리이다.

레이저의 발생 원리에 첫 단추를 끼운 사람은 알버트 아인슈타인Albert Einstein, 1879~1955이다. 아인슈타인은 빛의 방출과 흡수에 관해 연구하고 유도방출로 빛이 발생할 수 있다는 이론을 1917년에 발표했다. 1953년에는 미국의 찰스 타운스Charles Hard Townes, 1915~2015가 마이크로파를 사용한 최초의 유도방출 장비 메이저 MASER를 발명하고 노벨상을 수상했다. 그리고 1957년 미국의 고든 굴드Gordon Gould, 1920~2005가 빛을 이용한 이 메이저 장치의 원형을 설계하고 이를 레이저라고 불렀다.

대중에게 레이저가 처음 소개된 때는 1960년에 이르러서였다. 이 레이저 발생 장치에는 두 개의 거울이 있는 공진기가 있고 그 사이에 매개 물질이 놓여 있다. 거울 면에 반사된 빛이 계속해서 매개 물질을 자극해 빛을 방출하게 하는 구조다. 이렇게 빛이 거울 사이를 왕복하다 보면 거울에 수직으로 반사되는 빛만 남아 한 방향으로 정돈된 빛이 만들어진다. 이 빛이 일정한 방향과 색, 특정한 에너지를 가진 빛, 레이저다.

가시광선을 이용한 최초의 레이저는 1960년에 미국 휴즈 항공

기 연구소의 물리학자 시어도어 메이먼Theodore Maiman, 1927~2007이 고안했다. 이 레이저는 매개 물질로 크롬 이온이 포함된 산화알루미늄 막대, 즉 합성 루비를 사용했는데, 파장이 694나노미터인 붉은 빛을 낸다. 이산화탄소 가스를 매개 물질로 만들어지는 레이저는 파장이 10600나노미터이다. 피부과에 가면 볼 수 있는 다양한 종류의 레이저는 매개 물질의 종류와 파장으로 결정된다. 매개 물질은 고체, 액체, 기체 모두 가능하고 파장도 적외선부터 자외선까지 다양하다. 또 레이저는 각 레이저가 가지는 특징에 따라 반응하는 물질과 반응 형태가 다르다.

이후 레이저는 본격적으로 측정, 절단, 각인, 용접 등에 활용되기 시작했다. 1970년대 들어서는 의료용 레이저가 개발되어 안과, 피부과에서 사용하기 시작했고 군사용으로도 쓰였다. 비슷한 시기에 이탈리아 베니스에서는 미국의 물리학자 존 아스무스John Asmus, 1937~가 루비 레이저를 활용해 조각품의 클리닝을 처음으로 시도했다. 1980년대 말 이후에는 영국 러프버러Loughborough 대학과 리버풀의 보존센터National Conservation Centre에서 대리석과 석회암에 생긴 오염물을 레이저로 제거하기 위한 본격적인 실험이 시작되었다. 또 지금까지도 레이저를 미술품의 보존과 복원에 활용하기 위한 다양한 연구들이 진행되고 있다.

하지만 아직까지는 주로 돌로 만든 조각을 대상으로 한정하고 있으며, 다른 재질로 만든 미술품 클리닝 과정에 활발히 사용되고 있지는 않다. 기존 클리닝 방법과 비교하면 레이저의 장점이 분명

히 있다. 하지만 장비가 워낙 고가이기도 하고, 그 결과물을 확실히 믿을 수 있는지 충분히 더 검증하는 과정이 남아 있다. 더군다나 이 분야의 전문가도 그 수가 적어 '피부과'를 찾아오는 '미술품 고객님'은 그리 많지 않다.

석재로 제작한 작품이나 건축물의 오염물 제거에 사용되는 레이저의 원리는 이러하다. 작품 표면에 있는 먼지와 오염물을 강력한 레이저 에너지로 태워서 증발시키는 것이다. 그래서 레이저 기계 옆에는 항상 기화된 오염물을 즉시 빨아들이는 흡입기가 있다.

석재 조각 작품의 레이저 클리닝 전후 모습. 레이저 클리닝 전후를 비교해 보면 오염물이 깨끗하게 제거된 것을 확인할 수 있다.

제거하려는 물질에 레이저의 강한 에너지를 쏘면, 그 물질이 에너지를 흡수하면서 즉시 기화된다. 오염물이 연기처럼 사라지는 것이다. 레이저는 물질마다 흡수성이 달라 원하는 것만 선택적으로 제거할 수 있다. 건드리고 싶지 않은 부분은 영향을 주지 않는다. 오염물이 떨어져 나가고 그 이후 표면에 닿는 레이저는 바로 반사되기 때문이다. 그래서 레이저가 클리닝의 과정에서 가장 효과적으로 힘을 발휘할 수 있는 경우는 제거하려는 부분과 그대로 남아 있어야 하는 부분이 완벽히 다른 성질을 가졌을 때이다.

레이저의 에너지는 끌처럼 작용한다. 하지만 표면의 오염물을 긁어낼 때 흔히 사용하는 물리적·화학적인 방법이 가지고 있는 단점이 없다. 강한 공기압이나 수압은 먼지를 털어 내면서 그 아래에 있는 작품의 연약한 표면까지 훼손할 우려가 있다. 또 화학약품이나 유기용제를 사용하면 제거해야 하는 부분보다 더 넓은 영역을 침범하거나 반응시간을 조절하기 힘들다. 레이저는 아주 가는 정돈된 빛으로 강약을 조절하기 때문에 섬세한 작업에서부터 넓은 면적까지 작업의 강도와 범위를 조절할 수 있다. 작업자에게도 안전하다. 다만 사람의 눈에 직접 쏘이게 되면 각막에 손상이 일어날 수 있어서, 눈만 잘 보호한다면 작업자에게도 아무런 위험이 없다. 작업후에는 환경에 해로운 어떤 것도 남기지 않는다. 레이저가 미술품의 클리닝에 사용될 수 있었던 것은 이 선별적 공격성과 장치의 안전성 때문이다.

회화 작품의 클리닝을 목적으로 레이저를 사용한 경우는 야외

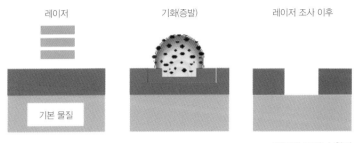

레이저 기화(증발) 레이저 조사 이후

기본 물질

레이저 클리닝 원리

조각이나 건축물의 경우처럼 많지 않다. 1990년대에 들어서야 유화에 적용한 사례가 처음 발표되었는데 엑시머excimer 레이저를 사용한 것이었다. 시력이 좋지 않은 사람이라면 라식LASIK 수술을 한 번쯤은 들어본 적이 있을 텐데, 그때 사용하는 레이저다. 눈의 각막을 아주 얇게 깎아 내는 시력 교정 수술에 사용되는 레이저니 그 정밀한 정도에 대해서는 설명이 더 필요 없을 것 같다. 100~380나노미터의 자외선 파장을 이용하기 때문에 푸른빛을 내고, 작은 크기의 에너지를 모아 섬세한 작업을 할 수 있다.

또 이 자외선 레이저는 태워서 날려 버리는 열 반응이 아니라 광화학 반응으로 대상을 제거하는 원리다. 즉 물질을 이루고 있는 화학 결합의 고리를 끊어 버리는 것이다. 열이 발생하지 않기 때문에 열에 민감한 작품의 표면에서 일어나는 문제가 없다. 아주 미세한 칼로 표면을 정밀하게 깎아 내는 것처럼 그림 표면에 있는 바니시층을 제거하는 데 적용되었다. 하지만 그림을 이루고 있는 유기물 대부분이 자외선을 강하게 흡수하는데, 이 자외선은 물질의 노

 피부과에 간 명화

화를 촉진하는 요인으로 작용하므로 조심스러울 수밖에 없다. 당장 즉각적인 효과를 위해서 작품이 장기적인 위험에 노출되는 것은 아무도 바라지 않는다.

그림은 주로 실내에 걸어 놓거나 보관하는 경우가 많다. 그래서 표면에 묻은 오염물도 야외에 노출된 작품에 묻은 것보다 유연하다. 가벼운 먼지는 털어 내고 비교적 약한 오염은 쉽게 닦아 낼 수 있다. 색이 변한 바니시는 주로 천연수지이기 때문에 알코올, 아세톤으로 제거할 수 있다. 물론 제거하는 과정에서 아래에 있는 유화 물감이 이런 용제에 영향을 받지 않는지 확인하면서 조심해야 한다. 그러나 일반적인 그림의 클리닝은 용제를 사용해서 표면을 닦아 내는 방법이 오래전부터 사용되었다.

레이저를 그림의 클리닝에 도입하려고 한 이유는 기존의 전통적인 방법으로 제거하기 힘든 물질이 있기 때문이다. 원래의 물감 층에는 전혀 영향을 주지 않고 그 위에 쌓인 오염물만 안전하게 제거해야 할 때, 사람의 손으로는 섬세하게 층을 구분하기 힘든 오염물이 있을 때, 화학약품이 정확히 특정한 층만 반응하도록 조절하기 힘들 때 등등 레이저가 최후의 보루처럼 실험적으로 사용되었다. 그 가능성에 대해서는 아직도 연구가 한창 진행 중이다.

최근 보존 분야에서 제일 흔하게 사용되는 레이저는 네오디뮴 야그Nd:YAG, Neodymium: Yttrium Alumunum Garnet레이저이다. 매개 물질로 네오디뮴 이온을 첨가한 이트륨 알루미늄 석류석의 결정을 이용한다. 적외선 영역 1064나노미터의 파장에서 일어나는 전이로 침

투가 깊고 강하면서도 조절이 가능한 출력을 얻을 수 있다. 피부과
에서도 많이 사용되는 레이저이고, 여러 가지 용도에 대한 연구 결
과도 많은 편이다. 장비의 가격도 비교적 저렴하고, 부피가 크지 않
은 것도 장점이다. 돌과 금속의 오염물 제거는 물론이고 유화의 덧
칠을 제거하는 데에도 사용된 사례가 있다.

　나이가 들수록 얼굴에 보기 싫은 잡티가 많이 올라온다. 동네
피부과에 가서 레이저 시술 상담을 한번 받아 봐야겠다. 피부에 생
긴 까만 것이 모두 점이나 잡티는 아닐 수 있다. 최첨단 레이저를 쓴
다고 모두 제거할 수 있는 것도 아니다. 정확한 진단과 발생 원인에
대해 조사가 가장 우선되어야 한다. 환자의 피부 특성과 체질을 이
해하는 것은 물론이고, 치료의 대상이 되는 증상이 왜 생겼는지 조
사해야 한다. 레이저를 다루어 본 경험이 없는 의사는 훈련을 받아
야 한다. 도구의 사용에 익숙해야 하고 완전히 기계를 조절할 수 있
어야 한다. 그렇지 못하면 환자를 심각한 부작용과 후유증에 시달
리게 만들 수 있다.

　이 이야기는 미술품에도 똑같이 적용된다. 최첨단 장비와 기술
다 좋다. 하지만 시술대에 오른 미술품에 대해 충분히 이해하고 있
어야 하고 자신이 이 수술을 성공적으로 끝낼 만큼 숙련된 기술을
갖추고 있는지 스스로 물어야 한다. 노년의 보존가가 그림에 침을
거침없이 뱉는 것만큼이나 떳떳하고 확신에 찬 보존 처리가 되어야
한다.

　　　　　　　　　　　　　　　　　　　피부과에 간 명화

06

<div style="text-align:right">

이상의 시간은
거꾸로 간다

</div>

지난 7월, 국립현대미술관의 〈한국 근대미술 60년〉전에는 1953년
에 타계한 구본웅의 유화 9점이 나와 있었다. 그중에 청회색의
엔지니어 모자를 쓰고 파이프를 문 기다란 얼굴의 사색적인 표
정을 그린 청년의 초상화가 하나 있었다. 제목은 〈친구의 초상〉,
1930년대 중엽의 작품으로 구본웅의 지난날의 놀라운 재능과
야수파적인 표현 수법을 재확인시킨 걸작 중 하나였다. 전람회
가 끝난 뒤 구화백의 장남인 구환모 씨를 만나 〈친구의 초상〉의
모델이 누구였을까요? 하고 물었더니 "그건 이상李箱을 그린 겁
니다"라고 말했다. 이 뜻밖의 증언. 나는 깜짝 놀랐다. 그렇다면
이건 한국 근대문학사에 빛나는 시인이나 작가를 모델로 삼은
유일한 걸작 유화가 아닌가.

<div style="text-align:right">

_1972년 〈문학사상〉, 표지해설, 이구열 미술평론가

</div>

시인 이상李箱, 1910~1937과 화가 구본웅具本雄, 1906~1953은 가까운 친구였다. 1920년대 후반 모던 보이의 상징으로 시대 정신과 예술을 논하던 동지였다. 당시 모던 걸, 모던 보이라는 용어는 1990년대 엑스 세대를 칭하던 것과 비슷하다. 기존의 틀에서 벗어나 무엇인가 새로움을 추구하는 사람들. 일제강점기에 깨어 있던 지성인들로서 외국 문화를 적극적으로 수용하면서 근대 소비문화의 핵심이었던 새로운 스타일의 헤어, 의상, 언어, 생각 등을 통해 자신의 정체성을 드러냈던 이들을 일컬었다.

구본웅은 1920년대 조각가 김복진金復鎭, 1901~1940, 서양화가 이종우李鍾禹, 1899~1979에게서 미술을 배운 것으로 알려져 있다. 이후 일본으로 건너가 미술학교에 다녔다. 1930년대에 조국으로 돌아온 구본웅은 당시 유럽에서 유행했던 야수파의 화풍과 같은 자유로운 그림을 그렸다. 그러나 안타깝게도 한국전쟁을 겪으며 그림이 대부분 사라졌고 지금은 고작 10여점 정도가 남아 있다.

당시의 묘사에 따르면 이 두 사람은 '키다리'와 '꼽추'가 함께 다니는 우스꽝스러운 모습으로 기록되어 있다. 구본웅은 어린 시절 척추를 크게 다쳐 장애를 가지게 되었고, 이상은 매우 마른 체격에 키가 컸으며 폐결핵을 앓다가 목숨을 잃었다. 이러한 특징은 이들의 천재성에 특별함을 더하는 이야깃거리가 된다. 구본웅은 부유한 집안의 아들로 태어나 하고 싶은 것을 다 하면서 살았지만, 척추 장애가 있다는 이유로 평생 세상으로부터 조롱을 받아야 했다. 이런 그를 이상은 진정한 친구로 대했다. 구본웅은 건축사로 일하던 이상에

게 출판사를 만들어 취직을 시켜 주기도 했고, 심지어 처제 변동림을 그의 아내로 소개해 주기도 했다. 그런 구본웅이 그린 친구 이상의 모습이니 특별하지 않을 수 없다.

구본웅이 1935년 그린 이상의 모습, 〈친구의 초상〉은 병색이 짙은 창백한 얼굴을 하고 있다. 군청색 재킷과 모자는 당시 노동자의 모습을 그대로 보여 주고 있고, 거뭇거뭇 올라온 수염은 며칠 동안 면도를 안 한 것으로 보인다. 구본웅은 강렬한 색채 대비와 과감한 붓놀림으로 냉소적인 그의 표정을 화폭에 고스란히 담았다. 그러나 고뇌에 찬 눈으로 담배 연기를 내뿜는 지식인의 모습은 지금 우리가 보는 그림과는 사뭇 달라 보인다. 1972년 10월 〈문학사상〉 창간호 표지로 사용된 이 그림의 옛 모습은 지금과는 색감이 너무 달라 놀라울 정도다. 정말 아파 보이는 얼굴이다. 또 예전 그림에는 힘없는 하얀 담배 연기가 자욱하다. 그런데 어떤 이유로 지금의 이

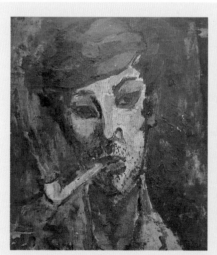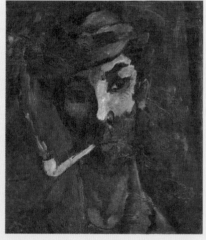

구본웅, 〈친구의 초상〉, 1935, 캔버스에 유화, 62×50cm, 국립현대미술관 소장.
(좌) 1972년 〈문학사상〉 창간호 표지에 쓰인 그림. (우) 현재의 그림

상은 구릿빛 얼굴에 아주 새빨간 입술을 가진 건강한 청년이 되었을까?

이 그림은 지금 국립현대미술관이 소장하고 있다. 1972년 미술관에서 있었던 〈한국근대미술 60년〉전에 출품된 이후 미술관에서 사들였다. 그리고 당시 미술관의 보존가는 1980년 즈음 유행하던 기술로 그림을 보존 처리했다. 왁스와 천연수지를 혼합한 접착제로 그림 뒷면에 새로운 천을 덧대어 주는 작업으로 '배접裶接, lining'이라고 한다. 원래의 캔버스를 새것으로 바꾸는 게 아니라 오래된 캔버스 뒤에 새로운 천을 포개어 붙인다. 먼저 붙여 놓은 배접이 세월이 흘러 약해지거나 다른 문제가 발생했을 때는 그 천을 벗겨 내고 새로운 천으로 교체하기도 하는데, 이는 재배접re-lining이라고 한다. 오래된 그림의 뒷면이 놀라울 정도로 깨끗하다면 열에 아홉은 배접된 그림일 가능성이 높다.

문헌에 기록된 캔버스에 그린 그림의 첫 배접은 1620년 전분 풀을 이용한 것이었고, 왁스와 수지를 사용한 최초의 배접은 1757년 네덜란드에서 시도되었다. 1970년대에 합성수지 접착제가 사용되기 전까지는 풀, 동물성 아교, 왁스가 주로 사용되었다. 우리나라에도 《조선왕조실록》의 일부가 밀랍본, 즉 종이에 왁스를 먹인 자료로 발견되는 것이 있다. 아마도 밀랍蜜蠟, beeswax이라는 재료가 당시에 동서양을 막론하고 보존을 위한 첨가제로 사용되었던 것 같다. 밀랍은 꿀벌이 꽃에서 얻은 당분이 효소 작용에 의한 생화학적 과정을 거치면서 체내에서 생성되는데, 벌집을 지을 때 분비하고 약

이상의 시간은 거꾸로 간다

간 노란색을 띤다. 주성분은 멜리실알코올의 팔미트산 에스테르와 세로트산이며, 여러 가지 지방산과 탄화수소가 혼합되어 있다.

아마도 그 당시에는 밀랍을 종이에 바르면 습기에 영향을 받지 않고, 벌레에 의한 손상도 적을 것이라고 생각했을 것이다. 하지만 이 밀랍본의 현재 상태는 종이 그대로 남겨진 책보다 훨씬 좋지 않다. 밀랍이 심하게 변색되고 딱딱해지면서 종이가 서로 들러붙기 일쑤다. 심한 경우 종이가 검게 변하고 바스러진다. 전문가들이 10여 년간 처리 방법을 고민했지만 뾰족한 대안과 결과물이 아직 없다.

왁스를 이용한 배접은 전분 풀이나 아교로 작업하는 것보다 훨씬 수월하다. 일단 캔버스가 민감하게 반응하는 물을 전혀 사용하지 않아 작업 과정에서 캔버스의 변형이 작다. 이 방법은 19세기까지 네덜란드와 벨기에를 중심으로 유행하다가 전 세계로 퍼져 나갔다. 심지어 1960년에서 1970년대 초 영국과 북미 지역에서는 왁스를 이용한 배접이 예방보존 방법의 하나로 인식되기도 했다. 훼손 상태가 그리 심각하지 않은 그림을 앞으로의 피해를 예방하는 차원에서 배접한 것이다.

그러나 이러한 유행은 오래가지는 못했다. 1980년대 들어서며 이렇게 배접한 그림들이 여러 가지 문제점을 보였다. 세계 각국의 보존가들이 한데 모여 공통된 문제점들을 논의했고 차차 다른 대안을 제시하기 시작했다.

도대체 무슨 문제가 일어난 것일까? 먼저 접착제부터 살펴보자. 배접을 할 때 접착제로 사용한 왁스 접착제의 제조법은 나라마다

지역마다 차이가 있다. 이 접착체는 밀랍을 주원료로 하는데 녹는 점을 낮추기 위해 파라핀paraffin wax이 더해진다. 또 접착력 강화를 위해 다마르dammar, 마스틱mastic 등의 수지가 혼합되고, 유연성을 주기 위한 가소제可塑劑 역할로 엘레미elemi 수지 등이 첨가된다. 각각의 혼합 비율은 기록마다 다르지만, 수지가 보통 10~40퍼센트 정도를 차지한다. 이 수지가 바니시로도 쓰이는 변색되는 그 수지이다.

다음은 배접의 대략적인 과정을 살펴보자. 먼저 새로운 천을 준비해서 팽팽하게 당겨 둔다. 그림의 뒷면도 접착이 잘 이루어질 수 있도록 튀어나온 부분은 정리하고 가장자리도 평평하게 펴 준다. 뜨거운 물에 중탕한 녹아 있는 왁스 접착제를 새로운 천에도 칠하고 때로는 그림 뒤에도 칠한다. 왁스는 녹는점이 낮아 약 섭씨 60~70도 정도에서 액체 상태가 되었다가 상온에서 금방 굳어 딱딱해진다. 이제 준비한 두 캔버스를 포갠 후 열과 압력을 가한다. 가장 흔히 사용되던 방법이 무거운 쇳덩어리 다리미로 다림질하는 것이었다. 왁스는 다시 스르륵 녹으면서 양쪽 캔버스 모두에 스며들고 여분의 왁스는 롤러로 밀어서 밖으로 빼낸다. 그림 표면의 모든 부분을 녹이고 나서 서서히 식히면 접착이 완성된다. 완전히 식은 그림은 다시 그림틀에 당겨 매어 준다.

이 과정에서 그림의 장기 보존에 문제를 일으킬 수 있는 부분이 몇 가지가 있다. 일단 접착제 자체가 시간이 흐를수록 색이 변하고 불안정해진다는 것이다. 왁스 접착제는 효과적인 수분 차단제로 작용하기도 하고, 그림층에 생긴 균열 부위에 잘 침투해서 효과적

이상의 시간은 거꾸로 간다

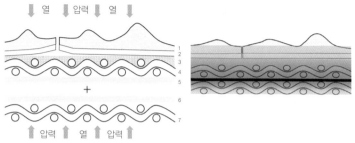

1 물감층 2 바탕층 3 아교층 4 캔버스천 5 접착제 6 접착제 7 새로운 캔버스천

왁스가 그림에 스며들며 변색을 일으키는 과정

인 '치료법'으로 소개되있나. 하지만 오히려 캔버스 속으로 너무 잘 침투되는 특성 탓에 그림의 무게는 과도하게 증가하고 색이 어두워졌다. 그림이 살아 숨 쉬는 것이 아니라 빳빳한 플라스틱 박제처럼 변하고 말았다. 맘에 들지 않아 제거하고 싶어도 이미 너무나 깊게 침투한 접착제를 완벽히 제거할 방법도 마땅치 않았다.

배접 과정 중에 무겁고 뜨거운 다리미로 압력을 가하기 때문에 그림 표면이 망가지는 문제도 나타난다. 작가의 살아 있는 붓 터치와 섬세한 표면의 질감이 무참하게 다리미의 열과 무게에 짓눌렸다. 심지어 높은 열 때문에 아예 녹아 버리는 경우도 더러 있었다. 그림의 원래 뒷면이 가려지기 때문에 혹시 남아 있을 수 있는 중요한 정보가 덮여 버리기도 했다.

우리나라 국립현대미술관에 처음으로 보존과학실이 생긴 때는 1980년인데, 직원들을 일본으로 보내 복원 기술을 공부하게 한 때도 그즈음이다. 1980년 왁스 배접을 시작한 이후 2000년까지 약

20년 동안 60여점의 유화 작품이 왁스 접착제로 배접된 것으로 추정된다. 당시에 왁스를 사용한 배접은 습도 변화가 심한 기후 조건에 적합한 유화의 보존 방법이었고, 획기적인 최신 기술이었다.

1991년 〈회화와 수복〉이라는 전시를 개최하였고 이때 발행한 자료에는 상세한 접착제 제조법과 처리 기술이 다음과 같이 기록되어 있다. "먼저 그림 표면에 옥수수 풀로 한지를 붙여 복원 처리하는 동안 그림을 보호한다. 배접용 접착제는 밀랍과 천연수지를 혼합해서 만든다. 전기다리미를 사용하여 손으로 배접을 하고, 여분의 접착제는 롤러로 밀어낸다." 1988년에는 배접을 위해서 진공열판 테이블을 구입하였다. 이 테이블은 영국에서 개발되었는데 알루미늄판이 뜨거워지면서 접착제를 녹이고, 공기를 아래쪽으로 빨아들이면서 접착이 이루어지도록 하는 장치였다.

유럽의 미술관들이 소장하고 있는 소위 명화라고 불리는 작품을 자세히 살펴보면, 그 작품들만이 가지는 독특한 질감이 있다. 심한 균열이 있다 하더라도 납작하게 눌려 딱 붙어 있고, 매끄럽고 반짝거리면서 전체적으로 어둡다. 조금 더 가까이 들여다보면, 캔버스의 섬유 조직이 물감층에 두드러져 보이는 현상도 보인다. 모두 배접된 그림에서 나타나는 표면 특징이다.

19세기 영국의 화가 윌리엄 홀먼 헌트William Holman Hunt, 1827~1910와 존 에버렛 밀레이Sir John Everett Millais, 1829~1896는 자신의 그림이 완성된 직후 혹은 그림을 그리고 있는 사이에라도 그림을 배접하도록 했다는 기록이 있다. 자신의 그림이 마치 미술관에 걸려

있는 수많은 대가의 그림들처럼, 즉 오래되어 배접한 그림과 유사한 표면을 가지도록 하고 싶었기 때문이었다.

우리나라에서 그림을 배접한 이유는 이런 이야기와는 거리가 멀다. 그리고 손상된 그림을 이렇게라도 보살피지 않고 내버려 두었더라면 지금은 사라지고 없을지도 모른다. 하지만 그 결과는 색이 변하거나 그림 표면이 망가지는 등 부정적인 면이 도드라져 보인다. 물론 아직까지도 왁스로 배접하는 방법이 가장 이상적인 치료가 되는 작품이 있고, 수십 년이 지나도 훌륭한 상태를 유지하고 있는 작품도 있다.

구본웅의 〈친구의 초상〉도 1980년대에 왁스를 접착제로 사용하여 배접되었다. 창백했던 시인의 얼굴은 건강한 청년의 구릿빛 안색으로 변했고 핏기가 없는 파리한 입술은 선홍빛이 되었다. 안타깝지만 당장 원래 모습으로 되돌릴 방법은 없어 보인다. 당시의 이 기술은 우리나라에서 최고의, 최신의 기술이었다. 안타까운 마음은 뒤로하고 이제는 해결 방법을 고민해야 한다.

《조선왕조실록》의 밀랍본에서 오래된 밀랍을 빼내는 방법으로 이런 제안이 보도된 적이 있었다. '초임계유체추출법超臨界流體抽出法, supercritical fluid extraction.' 말이 참 어렵다. 액체와 기체로 구분할 수 없는 상태의 물체를 용매를 사용해 녹여 낸다는 말이다. 그렇다. 왁스와 수지를 녹이면 된다. 문제는 유기용제를 사용하는 방법이 그림에 영향을 주지 않는 게 쉽지 않다. 이미 너무 불안정해진 그

림 표면에 손을 대는 순간 상황이 더 악화될 수도 있다. 그나마 접착제의 힘으로 붙어 있는 물감층을 다른 접착제로 바꿀 수도 없는 상황에서 자칫하면 물감층이 죄다 떨어져 버릴 수도 있다. 단순히 종이에서 밀랍을 빼내는 것과 같을 수 없는 이유이다. 일단 그냥 지켜보는 것이 정답일 수도 있다.

수 세기에 걸쳐 관행처럼 그림을 배접해 오던 방법이 이제는 모두가 고개를 가로젓는 처리 방법이 되었다. 적극적으로 그림에 무엇인가를 더하고 빼는 일보다는 작품 고유의 모습을 가능한 한 그대로 유지해 주는 것이 더 옳다는 생각이 퍼져 있다. 보존가들은 작품의 많은 부분이 심각하게 찢어진 경우가 아니라면 전체적인 배접보다는 부분적인 보존 처리로 대신한다. 캔버스의 변형이나 들뜬 물감층의 안정화도 개별 처리를 통해 문제를 해결해 나간다. 보존과학자들은 그림에 사용하기에 가장 이상적인 접착제를 찾아내고 개발하는 데 노력하고, 접착제의 사용은 최소화하면서 노화된 캔버스에 물리적 힘을 보태 줄 방법을 고민하고 있다. 하지만 안타깝게도 작품의 상태는 더욱 악화되고 다시 보존 처리할 수조차 없게 만든 경우가 종종 보인다. 보존가의 숙련된 기술이 부족했던 경우도 있고, 쉽게 제거할 수 없는 접착제를 사용한 경우도 있다.

이상의 모습이 1935년 구본웅이 그렸던 그 상태로 돌아갈 일은 당분간 어려울 것 같다. 단 원래의 그림이 어떠했는지, 지금은 왜 이렇게 되었는지 이해하고 감상한다면 작품의 이야기는 더 풍성해질 것이다. 소중한 작품의 운명이 지금 우리의 결정에, 어쩌면 한 사

이상의 시간은 거꾸로 간다

람의 손에 달려 있다고 생각한다면 보존가들은 자신의 일에 무한한 책임감을 가져야 한다. 똑같은 과오를 범하는 일은 없어야 할 것이다.

07 그림도
나이를 먹는다

언제부터인가 동안이 유행이다. 나이가 들어도 뽀얗고 팽팽한 얼굴은 모두의 부러움을 산다. 나는 두 사내아이의 엄마로 살다 보니 화를 내고 눈을 치켜뜰 일이 많았다. 또 사회생활을 하다 보니 억지로 웃을 일도 참 많았다. 이마에는 깊은 주름이 파이고 눈가에는 잔주름이 자리를 잡았다. 동안의 가장 큰 적이자 노화의 상징인 주름을 예방하는 방법은 정녕 없을까? 노화는 자연스러운 현상으로 시간을 거스를 수 있는 방법은 인위적인 시술을 받는 방법뿐이다. 하지만 자외선 차단제를 꾸준히 잘 바르고, 피부에 좋은 영양소가 들어 있는 음식을 챙겨 먹고, 무엇보다 스트레스를 줄이면 그 속도를 늦출 수 있다고 하니, 이 중 한 가지라도 노력해 봐야겠다.

우리 얼굴에 생기는 주름과 마찬가지로 그림에 생기는 균열 crack, craquelure도 세월과 스트레스의 흔적이다. 그림에 생긴 균열은

자연스러운 노화 과정으로 생각되기도 하고, 외부 충격으로 생기는 손상으로 여겨지기도 한다. 그림을 좋은 환경에서 잘 보관하면 균열이 생길 확률이 현저히 낮아진다. 하지만 아무리 관리를 잘한다고 하더라도 타고난 문제점 때문에 발생하는 균열은 어쩔 수가 없다. 즉 작가가 사용한 재료와 기법 때문에 필연적으로 균열이 발생하는 경우다. 때로는 오래된 그림처럼 보이게 하려고 일부러 균열을 만들기도 한다. 예를 들어 작가는 균열이 빨리 나타나게 하려고 그림을 오븐에 굽기도 하고, 동그랗게 말기도 한다. 그림 표면을 꾹 누르기도 하고, 균열이 생기도록 특별히 조제된 바니시를 그림 위에 칠하기도 한다. 그림은 반드시 동안이 좋은 것만은 아닌가 보다.

요하네스 베르메르Johannes Vermeer, 1632~1675의 〈진주 귀걸이를 한 소녀Girl with a Pearl Earring〉는 많은 사람이 사랑하는 그림 중 하나다. 네덜란드 헤이그The Hague에 있는 마우리츠하위스Mauritshuis 미술관에 소장된 그림으로 네덜란드의 모나리자라고 불리기도 한다. 이 그림은 1665년경 그려진 베르메르의 대표적인 작품으로 그림 속 소녀를 둘러싼 수많은 의문이 있다. 그림 속 주인공은 누구일까?(영화 속에서는 작가의 집에서 일을 돕는 하녀로 나오지만, 영화 속 설정이다) 그녀는 가던 길을 멈춰 돌아본 것일까, 이쪽을 보다가 막 뒤돌아 가려는 참일까? 너무도 큰 그녀의 귀걸이는 진짜 진주일까?(진주가 아니라 잘 연마된 주석이라는 주장도 있다)

지난 1994년 이 그림을 대대적으로 복원하면서 흥미로운 과학

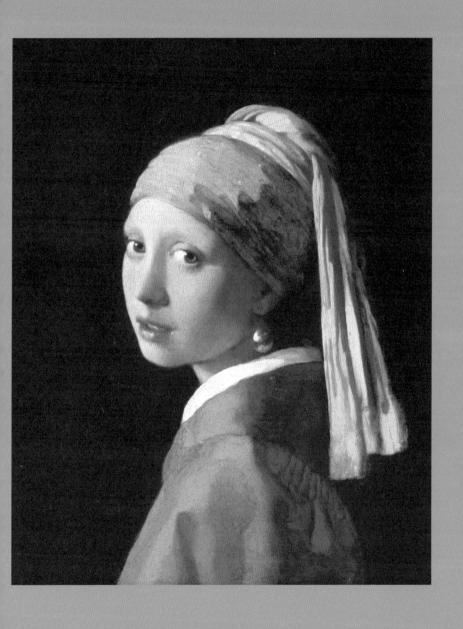

요하네스 베르메르, 〈진주 귀걸이를 한 소녀〉, 1665,
캔버스에 유채, 74.5×39cm, 마우리츠하위스 미술관 소장

적 분석 결과가 나왔다. 특히 검게만 보이는 배경에는 원래 초록색 커튼이 드리워져 있었다는 새로운 사실이 밝혀졌다. 사용한 물감이 퇴색되어 색이 사라졌지만 그 흔적이 남아 있었다. 미술관에서는 최근에 새로운 첨단 과학 기술을 사용해 그림을 분석하는 프로젝트를 진행했다. 전시실에 유리 벽을 만들어 놓고 그림을 분석하는 모든 과정을 관람객들에게 공개했다. 세계 곳곳에서 작품 분석 전문가들이 한자리에 모여 딱 2주 동안 집중적으로 작업을 진행했다.

그 결과 소녀에게는 원래 아주 섬세하게 그려진 속눈썹이 있었다는 사실이 밝혀졌다. 진주 귀걸이를 그린 흰색 안료는 엉국의 고원지대Peak District에서 온 것으로 보인다고도 설명했다. 피부에 감도는 붉은빛에는 당시 멕시코와 남아메리카에서 채집되던 연지벌레에서 추출한 코치닐cochineal이 사용되었고, 아름다운 푸른색 터번은 아프가니스탄의 청금석lapis-lazuli으로 그린 것이었다. 그 당시이 푸른 돌은 금보다 더 귀하고 비싼 광물이었다. 하지만 여러 가지분석 결과에도 소녀가 누구인지는 밝혀내지 못했다. 대신 배경은 검기만 하고 속눈썹도 없어 실존 인물이 아닐 것이라는 주장은 설득력이 약해졌다.

완성된 지 350년이 넘은 소녀의 얼굴에도 수많은 균열이 생겼다. 얽히고설킨 거미줄과 같은 균열이 그림 전체를 뒤덮고 있다. 이런 균열은 일반적인 조명 아래서는 눈에 잘 드러나지 않지만, 측면에서 빛을 비추면 도드라져 보인다. 그림의 표면을 조사하는 보존가들이 강한 빛의 플래시를 들고 이리저리 그림을 비추어 보는 까

닭이다. 소녀의 인기는 과학자들 사이에서도 엄청나다. 한 과학자는 소녀의 얼굴에 발생한 균열을 세밀하게 분석하여 오른쪽 뺨에 왼쪽 뺨보다 더 큰 다각형 균열이 있다는 흥미로운 관찰 결과를 발표했다. 이 다각형의 모양과 크기가 물감의 두께와 관련이 있다는 사실을 실험으로 증명했는데, 오른쪽에서 비춰 오는 빛을 표현하기 위해 작가가 밝은색 물감을 여러 차례 덧칠한 결과, 그림에 두꺼운 물감층이 생겼을 것이라고 설명했다. 균열을 바라보는 재미있는 시각이기는 하지만 그림의 복잡한 사정은 이렇게 단순한 설명으로는 다 알 수 없다.

마우리츠하위스 미술관의 보존가들은 그림에 나타난 균열을 하나하나 지도로 만들고, 그 형태와 원인에 대해 오랫동안 고민했다. 1882년 그림을 배접하면서 물을 혼합한 접착제를 사용한 기록이 남아 있었고, 이 과정에서 캔버스가 심하게 줄어들었을 것으로 추정되었다. 그리고 이 캔버스 수축 현상이 심한 균열의 원인이 되었을 것이라고 보았다. 일부 물감층이 떨어져 나간 것도 이때다. 원래의 물감층이 떨어져 나간 부분은 엑스레이 필름에 검게 나타난다. 물론 복원가들이 이 부분을 감쪽같이 메우고 색을 칠해 놓아서 우리 눈에는 보이지 않는다. 1915년에 진행된 복원 과정에서는 오래된 바니시를 제거하고 다시 칠하는 작업을 했는데, 이때 그림 표면의 균열 사이사이에 바니시의 검은 찌꺼기가 남게 되어 균열이 더 눈에 띄게 되었다고 한다.

지금의 최선은 현재 상태를 잘 관찰하면서 기록하고 안정적인

그림도 나이를 먹는다

(좌) 빛을 비추는 방향에 따라 그림 표면에 다각형 형태의 균열이 도드라져 보인다.
(우) 엑스레이로 그림을 촬영하면 원래 물감층이 떨어져 나간 부분이 검게 나타난다.

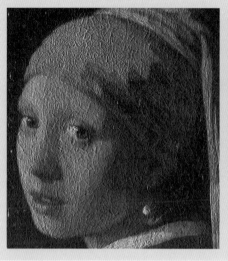
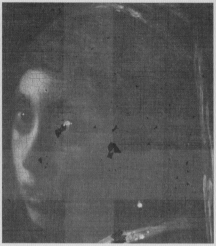

환경을 유지하는 것이다. 미술관은 더 이상 이 그림을 미술관 밖으로 내보내지 않겠다고 약속했다. 350년 전 매끈한 피부를 뽐내던 모습으로 소녀를 되돌릴 수는 없다. 다만 지난 과거는 너그러이 이해하고 미래를 냉철하게 예측하여 상황이 더 나빠지지 않도록 해 주는 것이 우리의 역할일 뿐이다.

그림은 물리적·화학적으로 아주 복잡한 구조로 되어 있다. 제일 뒤쪽에는 온도와 습도에 민감하게 반응하는 나무판, 캔버스, 종이가 있다. 그 위에는 그림을 그리기 위한 준비 단계인 바탕층이 있다. 주로 매끈한 하얀색 면을 만들어 주는 단계로 제소층이라고 한다. 그래야 물감이 잘 칠해지고 색이 곱게 드러난다. 처음에 칠한

한 가지 색으로 그림이 완성되는 경우는 드물고, 원하는 느낌이 나올 때까지 수많은 색이 더해진다. 아주 얇게 옅은 물감을 캔버스에 스며들듯이 칠하기도 하고, 수 센티미터의 두께로 물감을 쌓아 올리기도 한다. 우리가 보는 그림은 벽에 걸린 2차원 평면 이미지이지만, 실은 겹겹이 여러 층이 쌓여 있는 3차원 층 구조이다.

지진이 일어나면 땅이 흔들리고 산사태가 일어나며 지진 해일이 몰려온다. 그 에너지는 지구 깊숙한 곳에서 시작된 것이다. 건물이 휘청휘청 흔들리고 무너지며 아스팔트 도로가 솟아오르거나 푹 꺼지기도 한다. 그림에 나타나는 균열은 지진이 일어난 지층과 비슷하다. 그림을 흔드는 것은 주로 그림의 지지대가 되는 나무판과

그림도 나이를 먹는다

캔버스의 움직임이다. 습도가 높아지면 나무판은 팽창하고 천은 늘어난다. 하지만 그 위에 있는 물감층은 그만큼 유연하지 못하다. 이 상황에서는 그림이 갈라지고 틈이 벌어져야 균형이 맞추어진다. 습도가 낮아지면 어떨까? 나무판은 쪼그라들면서 휘어 버리고 천은 줄어들면서 팽팽해진다. 이번에는 자리가 비좁아지면서 물감이 그대로 남아 있을 수가 없다. 물감층은 들떠 일어나고 서로 겹쳐져 포개지거나 심하면 떨어져 나간다.

심한 가뭄으로 쩍쩍 갈라진 논바닥 모양의 균열은 원인이 조금 다르다. 이 균열은 아래쪽 지층이 움직여서 생긴 것은 아니다. 물기가 남아 있는 아랫부분은 부피가 변하지 않은 데 비해 급격하게 건조된 윗부분의 흙은 부피가 줄어들면서 굵직굵직한 틈이 생긴 것이다. 천천히 마르는 물감 위에 빨리 마르는 물감을 칠하면 이런 균열이 발생한다. 건조되면서 부피가 많이 줄어드는 물감일수록 이 현상은 더 심하게 나타난다.

(좌) 그림의 바탕층에서 물감층이 분리되면서 물감 조각이 금방이라도 떨어질 듯한 균열
(우) 검은 물감층이 건조되면서 면적이 줄어들어 아래쪽 흰 바탕층이 보이게 된 균열

균열의 종류는 발생 원인에 따라서 크게 노화균열과 건조균열로 나누어진다. 좀 더 쉽게 설명하자면 지진과 같은 현상은 노화균열, 가뭄과 같은 현상은 건조균열이다. 하지만 그림에 나타나는 균열은 그 원인과 현상이 매우 다양하다. 균열이 어디서부터 시작되고 어디서 끝이 났는지 관찰해 보면 그 양상이 각양각색이다. 물감층 간의 접착력이 충분하지 않거나, 층간의 건조 속도가 다를 경우에 균열이 발생하기도 하고, 작품에 가해지는 물리적 충격 때문에 물감이 갈라지기도 한다. 오랫동안 굳은 유화 물감은 유리처럼 깨지기 쉽다. 물감층이 얇을수록, 면적이 넓을수록, 층이 딱딱할수록 균열은 쉽게 발생한다. 균열은 미적으로 보기 싫을 수 있지만 때로 작품의 지문과도 같은 역할을 한다. 형상학적으로 보면 균열은 물질의 기계적인 특징을 나타내는 지표가 되고, 작가가 어떤 방법으로 그림을 그렸는지, 작품의 현재 상태는 어떤지 알려 주기도 한다.

　　작가가 사용한 재료의 특성 탓에 나타나는 태생적인 문제는 서로 궁합이 좋지 않은 재료를 함께 쓸 경우에 그렇다. 작품의 장기 보존에 대한 걱정 없이 불안정한 재료를 사용할 때도 균열은 발생한다. 캔버스와 물감층에 강한 충격이 가해지면 그 물리적 스트레스에 따라 발생하는 균열도 있다. 다양한 균열은 그 모양에 따라서 악어가죽 균열, 물고기 뼈 모양 균열, 동그란 원형 균열 등으로 묘사되기도 한다.

　　물감층의 균열은 캔버스의 장력이 어떻게 작용하고 있는지 보여 주는 힘의 그래프가 되기도 한다. 모든 현상은 과학적으로 설명

　　　　　　　　　　　　　　　　　　그림도 나이를 먹는다

이 가능한 층과 층 사이에서 밀고 당긴 힘의 결과물이다. 가령, 그림의 가장자리에서 당기는 힘이 강하게 작용하고 있을 때는 모서리를 따라 사선의 균열이 발생한다. 캔버스 가장자리에 고정된 못의 위치를 따라 커튼 모양의 균열이 발생하는 것은 고정하고 있는 부분을 따라 과도한 스트레스가 있다는 증거이다.

그림에 한 번 발생한 균열은 그 이전으로 완벽하게 되돌릴 수 없는 비가역적 현상이다. 사람이 나이가 들어 주름이 생기고 유연성이 떨어져 몸이 뻣뻣해지는 것과 같다. 작품의 감상에 큰 지장을 주지 않는 이상, 균열은 그림의 자연적인 노화 현상으로 받아들여지기도 한다. 하지만 조그맣게 벌어진 틈이 그림의 완벽한 표면으로 표현되는 작가의 의도에 치명적인 결함이 된다면 보존 처리가 필요하다. 이 틈은 정교하게 메워지고 색이 더해진다. 균열이 발생한 부분이 캔버스에 잘 붙어 있지 못하고, 물감층이 떨어져 나갈 위험이 있을 때는 다시 부착해 주는 처리를 서둘러야 한다.

그림에 뭔가 문제가 생겼다고 생각하는 가장 흔한 증상이 표면에 발생한 균열이다. 하지만 아이러니하게도 나무판에 그려진 그림의 경우는 좀 다르다는 기사가 있어 신문을 유심히 읽어 본 적이 있다. 그물처럼 촘촘하게 발생한(떨어질 위험은 없는) 물감층의 노화 균열이 급격한 온습도 변화로 발생하는 나무판의 부피 변화로부터 그림이 손상되는 것을 막아 주는 스프링 역할을 한다는 것이다. 일리가 있다. 균열이 발생한 그림을 보고 무조건 문제가 심각하다고

생각할 일은 아닌가 보다. 그림에 생긴 날카로운 균열도, 내 눈가에 생긴 깊은 주름도, 세월을 잘 견디며 안정적으로 늙어 가고 있다는 증거로 위안을 삼을 수 있을까?

그림도 나이를 먹는다

08

<div align="right">반 고흐가 머무르던
방의 진짜 색은?</div>

벌써 몇 년 전 일이다. 드레스 한 벌의 색상을 두고 인터넷이 시끌시끌했다. 누구는 하얀 옷감에 금색 레이스가 달린 원피스라고 했고, 누구는 파란 옷감에 검은 레이스가 달린 옷이라고 했다(내 눈에는 흰색과 금색 조합이었다). 색은 정해져 있을 텐데 이상하게도 보는 사람마다 의견이 달랐다.

논란의 시작은 스코틀랜드의 외딴섬 콜론세이Colonsay에 사는 케이틀린 맥닐Caitlin McNeil의 이야기였다. 그녀는 친구의 결혼식 피로연에서 축하 연주를 하기로 했는데, 그 친구가 사진 한 장을 보내왔다.

"우리 엄마가 피로연에서 입을 옷인데 어때?"
"응, 하얀색과 금색 줄무늬 드레스네."

"엥? 이건 파란색과 검은색 줄무늬 옷인데?"

"무슨 소리야!"

"너야말로 무슨 소리야?"

그녀는 결국 인터넷에 사진을 올리고 다른 사람들의 의견을 구했다. 그리고 정말 사람마다 색을 다르게 인식한다는 것을 알게 되었다. 이 풀리지 않는 의문은 인터넷을 타고 순식간에 전 세계로 퍼져 나갔다. 아무리 생각해도 그럴 것까지는 없는 일인데 의견이 다른 사람, 보이는 것이 다른 사람들이 서로 비난하고 싸우기까지 했다.

결론부터 말하자면 이 드레스는 파란색 옷감에 검은색 레이스가 달린 옷이었다. 컴퓨터 그래픽 회사 어도비Adobe에서는 사진을 컴퓨터로 분석하고 이를 확인해 주었다. 하지만 그렇게 보이지 않는다고 대답한 사람들이 틀린 것은 아니다. 색이란 결국 우리의 뇌가 인식하는 정보이고 사람들은 서로 다른 뇌를 가지고 있다. 같은 색도 저마다 다르게 받아들이는 이유다.

사과는 빨갛다. 아니 빨갛게 보인다. 적어도 사람에게만 빨간 사과이지 강아지의 눈에는 회색 사과다. 자외선까지 볼 수 있는 물고기의 눈에는 보라색 사과로 보일지도 모른다. 대부분의 사람이 개나리색이라고 하면 봄에 흐드러지게 피어나는 개나리꽃의 샛노란 색을 떠올리지만, 개나리를 모르는 사람에게는 연상될 수 없는 색이다. 또는 개나리꽃이 다 지고 난 뒤의 초록 잎이 무성한 개나리만

본 사람에게 개나리색은 초록색이다. 물론 강아지와 물고기는 그림을 그리거나 감상하지 않기 때문에 우리는 사람이 보는 색에 대해서만 고민한다. 그런데 색은 영원불변하는 절대적 존재가 아니다. 색은 매 순간 물체를 비추는 빛과 대상물의 상태 그리고 색을 인지하는 사람의 경험과 주변 환경에 따라 그때그때 다르게 표현된다. 인터넷 쇼핑몰에서 모델이 입고 있던 그 파란 원피스는 내가 오늘 택배로 받은 이 옷과는 너무나 달라 보인다. 하지만 그건 너무나 당연한 일이니 속상해하지 말길.

색에 관한 연구에는 오래전부터 많은 학자들이 관심을 기울였다. 빛이 입자인지 파동인지부터 시작해서(빛은 입자이기도 하고 파동이기도 한 이중성을 가지고 있다) 빛이 왜 색을 만들어 내는지까지 색을 어떻게 정의하고 설명할지 고민했다. 떨어지는 사과를 보고 만유인력의 법칙의 개념을 떠올린 아이작 뉴턴Issac Newton, 1643~1726도 광학을 체계적으로 정리하고 지금 우리가 사용하는 색상환의 시초를 마련했다.

소설《젊은 베르테르의 슬픔Die Leiden des Jungen Werthers》을 쓴 독일의 작가 요한 볼프강 폰 괴테Johann Wolfgang von Goethe, 1749~1832도 색에 대한 연구에 심취하여 1810년《색채론Theory of Colors》을 썼지만 잘 알려지지 않았다. 심지어 괴테 자신은《색채론》을 자신의 유명한 그 어떤 소설보다 더 자랑스러운 업적으로 여겼다고 한다. 괴테가 설명하는 색은 사람의 눈을 통한 관찰과 경험을 바탕으로 한다. 굉장히 주관적일 수밖에 없다. 특히 괴테는 색이 감성과 도덕

성을 가지고 있고, 때로는 언어와 같이 말을 하며, 특정한 것을 상징하기도 한다고 했다. 이런 개념은 이후 인상주의와 추상미술을 시작할 수 있는 중요한 논리로 미술사에 영향을 미쳤다.

미술품을 최대한 본래의 색 그대로 보존하고 싶거나 보존해야 하는 사람들의 색에 관한 연구도 이에 못지않다. 색은 미술 작품을 구성하는 중요한 요소로 사람들은 그림 속의 구체적 형태와 구조를 읽기 전에 제일 먼저 색을 접한다. 어떤 색을 어떻게 전달하는가는 모두의 관심사다. 하지만 아무리 실력이 뛰어난 복원가라도 시간을 되돌릴 수는 없다. 그래서 그림의 색이 변했다면 왜 변할 수밖에 없었는지 과학적 메커니즘을 연구하고, 원래의 색에 대한 정보를 찾는 것이 보존가의 역할이다.

원래의 색을, 아니 어쩌면 원래의 색이라고 추정되는 색을 찾아 색이 변해 버린 그림 위에 덧칠하는 것이 과연 복원일까. 나는 그것이 그림의 현재를 부정하는 것이며 그림이 가지고 있는 시간과 역사를 억지로 감추는 것과 다름없다고 생각한다.

1888년 프랑스 아를Arles로 간 빈센트 반 고흐Vincent van Gogh, 1853~1890는 '노란 집'에서 살게 되었다. 그리고 마침내 한곳에 정착하게 되었다고 기뻐했다. 반 고흐는 37년의 짧은 생을 살면서 37번 이사를 했다고 하니, 정말 자신의 집이라고 부르며 애정을 가진 곳은 흔치 않았을 것이다. 그리고 자신의 방을 처음으로 그렸다. 그 작품이 〈침실Bedroom in Arles〉이다. 하지만 몇 년 뒤 마을에 홍수가 나면서

　　　　　　　　　반 고흐가 머무르던 방의 진짜 색은?

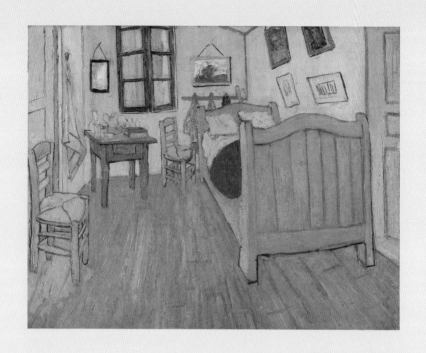

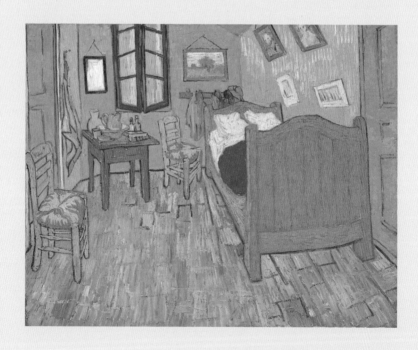

(위) 빈센트 반 고흐, 〈침실〉, 1888, 캔버스에 유채, 72.4×91.3cm, 반고흐 미술관 소장
(아래) 빈센트 반 고흐, 〈침실〉, 1889, 캔버스에 유채, 73.6×92.3cm, 시카고 미술대학 소장

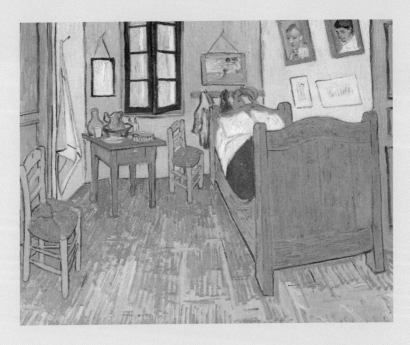

빈센트 반 고흐, 〈침실〉, 1889, 캔버스에 유채, 57.3×74cm, 오르세 미술관 소장

그림은 심하게 손상되었다. 동생 테오에게 배접을 해달라고 했지만, 동생은 차라리 똑같은 그림을 하나 더 그릴 것을 제안했다. 반 고흐는 1889년 9월 생레미 정신병원에서 똑같은 그림을 다시 그렸고, 그로부터 3주 뒤에는 조금 작은 캔버스에 세 번째 침실 그림을 그려 네덜란드의 가족에게 선물로 보낸다. 첫 번째 그림은 현재 암스테르담 반고흐 미술관Van Gogh Museum에, 두 번째 그림은 미국 시카고 미술대학Art Institute Chicago에 그리고 마지막 그림은 파리 오르세 미술관Musée d'Orsay에 소장되어 있다. 총 3점의 침실 그림이 있는 것이다.

반 고흐가 머무르던 방의 진짜 색은?

이 그림들은 언뜻 보아서는 똑같아 보이지만 자세히 들여다보면 여러 가지가 다르다. 색도 조금씩 다르고 붓 자국에서도 확연한 차이가 있다. 의자, 침대, 창문, 바닥 그리고 벽에 걸려 있는 작은 그림도 모두 다르다. 초록 창문을 그릴 때 사용한 물감도 다르고 창문이 열려 있는 정도도 조금씩 다르다. 당시에 동생에게 쓴 편지에서 고흐는 그림에 사용한 색을 아주 구체적으로 설명하고 있다.

사랑하는 동생 테오야!

이번 그림은 단순히 내 침실이야. 하지만 이 그림에서 주목해야 할 것은 바로 색이야.

벽은 창백한 보라, 바닥은 빨간 타일이야.

침대 머리와 의자는 신선한 버터 노랑.

침대보와 베게는 아주 밝은 레몬 그린이야.

이불은 스칼렛 레드.

창문은 초록.

테이블은 오렌지, 세면대는 파랑.

문은 라일락 색이야.

벽에는 초상화가 있고 거울과 수건걸이, 몇 가지 옷이 있어.

그림에 흰색이 없으니 액자가 흰색이어야겠다.

색은 일본 판화처럼 납작하고 입체감 없는 색이 될 거야.

내일 아침 일찍 일어나 상쾌한 아침 빛에 작업을 시작해야겠다.

1888. 10. 16

그런데 애석하게도 오늘날 우리가 보고 있는 그림의 색은 반 고흐가 편지에서 묘사한 것과 사뭇 다르다. 특히 문과 벽의 보랏빛은 많이 달라졌는데 지금은 거의 파랑에 가깝다. 바닥은 붉은 타일이라고 했는데, 지금은 빛바랜 갈색이다. 그가 그리고 싶었던 방의 색은 그때그때 달랐던 것일까? 어떤 날은 햇살 좋은 창가에서 또 어떤 날은 촛불을 켜 두고 그렸을까? 물론 그럴 수도 있다. 그리고 그릴 때마다 표현되는 색은 다를 수밖에 없다. 하지만 이 그림들은 그런 이유로 이렇게 보이는 게 아니다. 아쉽게도 반 고흐가 사용했던 그 색들이 130여 년이 지나면서 변해 버렸다. 그림의 가장자리에서 아주 작은 조각을 떼어 내어 관찰했더니 표면의 붉은색은 바래 버렸지만, 아래쪽에는 보랏빛이 그대로 남아 있었던 것이다.

반 고흐가 벽 부분에서 사용한 색을 분석한 결과 파랑은 코발트블루cobalt blue, 빨강은 카민 레이크carmine lake로 밝혀졌다. 아마도 보랏빛은 이 파랑과 빨강을 조색했을 것이다. 그런데 이 붉은색은 너무 쉽게 퇴색해 버리는 특징이 있다. 코치닐 레이크cochineal lake라고도 불리는 이 물감은 햇빛이 드는 곳에 며칠만 있어도 금방 변색되기로 유명하다. 코치닐은 손바닥선인장(백년초)에 기생하는 곤충 이름으로, 이것을 잡아서 만든 빨간 염료이다. 흔히 연지색이라고 불리는 아주 고운 색이다. 고대 잉카의 직물 염색에도 사용되었고, 딸기 우유에 딸기 대신 색을 내는 재료로 첨가되기도 한다.

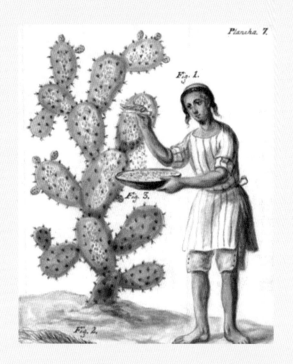

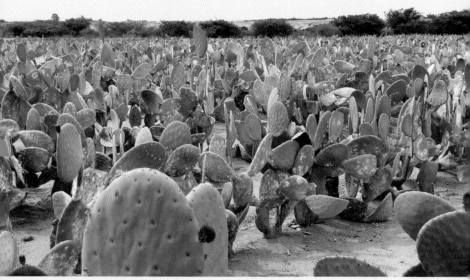

(위) 코치닐을 채취하는 멕시코 원주민
(아래) 코치닐을 생산하는 선인장 농장

반 고흐가 두 색을 섞어 만든 침실 벽 보랏빛은 붉은색이 사라지면서 푸른색만 남았다. 붉은 타일은 갈색으로 변했다. 사실 130년 전에 작품을 찍은 컬러 사진이 남아 있는 것도 아니라 정확하게 어떤 색이었는지는 아무도 모른다. 단 지금 우리가 보고 있는 색이 아니었으리라는 것은 확실하다. 그렇다면 최첨단 과학 기술을 이용하면 이 변해 버린 색을 다시 보랏빛으로 돌릴 수 있느냐, 애석하게도 그렇지는 않다. 빛 때문에 색이 변한다는 것 말고는 딱히 명확한 변색의 메커니즘도 설명하기 어렵다. 조금이나마 남아 있는 붉은빛을 잘 기록하고 최대한 지키는 노력은 할 수 있다. 현재 우리의 기술로 불가능한 것이지 미래에는 혁신적인 아이디어와 기술이 등장해서 반 고흐가 그림을 막 완성했을 때의 색으로 보이게 할 수 있을지도 모른다. 그러려면 과거에는 하지 못했지만 지금 우리가 할 수 있는 일에 최선을 다해야 한다.

우리가 이해하는 시각정보가 얼마나 주관적인 것인지 우리는 잘 알고 있다. 사람의 경험에서 만들어진 편견과 고집 또한 만만치 않다. 그러니 지금 반 고흐의 이 그림을 보는 사람이 말하는 색은 또 다시 몇 단계를 거쳐 인지하는 색이다.

반 고흐의 그림을 다시 한번 보자. 이 글을 자세히 읽은 사람은 어쩌면 침실의 벽은 보랏빛이고 바닥은 빨갛다고 말하게 될지도 모른다. 보이는 것과 상관없이 그래야 한다고 믿는 색을 말하게 될지도 모르기 때문이다. 감정싸움으로까지 번진 '드레스 색깔 논쟁'은 너무 시시하게 끝나 버렸다. 둘 다 맞다고 해 버렸으니 말이다. 그리

반 고흐가 머무르던 방의 진짜 색은?

고 반 고흐의 그림에 있는 벽 색깔이 파랗다고 말하는 것도, 보랏빛이라고 말하는 것도 모두 맞다. 대신 우리는 서로의 시각이 일치하지 않을 수 있음을 깨닫고, 그것이 비난의 대상이 아니라는 것을 인정하면 된다.

영국 시골 소녀는 유명인사가 되었고, 그 드레스는 불티나게 팔렸다. 여기서 마지막 반전은 〈침실〉에 담긴 노란 집의 반 고흐가 머물던 방은 실제로는 흰색 벽이었다는 사실이다. 반 고흐는 동생에게 보낸 다른 편지에서 그 사실을 묘사하고 있다. 반 고흐는 그 하얀 벽을 왜 보랏빛으로 색칠한 것일까?

수면 부족에 시달리는
작품들

누군가는 그의 그림 앞에 서면 하염없이 눈물이 난다고 했다. 또 누군가는 그의 그림을 바라보는 것은 일종의 명상과 같아 마음이 편안해진다고 한다. 색의 마술사라 불리는 현대미술의 거장 마크 로스코Mark Rothko, 1903~1970의 이야기이다.

로스코 자신은 어떤 미술사조에도 속하는 것을 거부했지만 추상 표현주의의 대표적인 작가로 분류된다. 그의 그림은 단순하다. 네모난 캔버스 화면에 큰 네모의 색 덩어리들이 조화롭게 칠해져 있다. 별다른 형태도 없이 그저 여러 가지 색들이 모여 오묘한 느낌을 주는 그림이다. 로스코는 원하는 색을 만들어 내기 위해 화방에서 파는 튜브 물감을 찾지 않았다. 캔버스를 직접 만들고, 가루로 된 안료와 동물성 아교를 섞어 물감을 준비했다. 계란과 안료를 섞어 여러 번 칠하기도 하고, 캔버스에 색이 충분히 흡수되도록 했다.

이렇게 칠해진 물감은 투명한 베일이 드리워진 듯한 몽환적인 느낌을 만들고 주위의 공기마저 빨아들이는 듯한 흡입력을 만들어 냈다.

> "내 그림 앞에서 우는 사람은 내가 그것을 그릴 때 느낀 것과 똑같은 종교적 경험을 하는 것이다. 나는 추상화가가 아니다. 대신 비극이나, 운명, 인간 본연의 감정을 표현하는 데만 관심 있다."
>
> _마크 로스코

로스코가 처음부터 이런 그림을 그린 것은 아니다. 미술학교를 제대로 다닌 것도 아니었다. 러시아에서 태어나 미국의 이민자로 자란 로스코는 대학을 중퇴하고 무작정 뉴욕으로 떠났다. 1930년대 이곳에서 미술에 매료된 그는 역시 러시아 태생으로 미국에서 작업하고 있던 작가 막스 웨버Max Weber, 1881~1961를 통해 유럽의 현대회화에 빠져들게 되었다. 지금의 대표적 그림과는 매우 다른 정물화와 인물화를 그렸지만 한 가지 일맥상통하는 지점이 있다. 바로 '감정'의 표현에 집중하는 것이다. 이러한 그의 노력은 그림 속에서 점점 구체적 형태가 사라지고 색의 덩어리들이 남게 되는 결과로 이어졌다.

로스코는 많은 사람이 그림을 볼 수 있는 공공장소에 작품을 거는 것을 좋아했다고 한다. 1950년부터 1970년까지 총 3개의 벽화 프로젝트를 진행했는데, 사실 벽에 직접 그림을 그리지는 않았다. 특정한 공간의 벽에 걸기 위해 맞춤 제작된 캔버스 위에 그림을 그

렸다. 그 첫 시도는 〈시그람 벽화The Seagram Murals〉로 뉴욕 맨해튼 한가운데 우뚝 솟아 있는 시그람 빌딩의 포시즌스 레스토랑에서 의뢰한 작품이었다. 하지만 그는 작품을 완성하고도 돌연 이 계약을 파기했고, 레스토랑에 작품이 걸리지는 않았다. 현재 이 작품들은 세계 곳곳으로 흩어져 소장되어 있는데, 런던 테이트모던에 일부 작품이 있다.

두 번째 작품은 〈하버드 벽화Harvard Murals〉이다. 1962년 하버드 대학은 전망 좋은 건물 10층, 구내식당에 걸어 둘 그림을 로스코에게 주문했다. 로스코는 식당을 둘러본 뒤 5개의 캔버스가 하나의

마크 로스코, 〈지하철 환상〉, 1940,
캔버스에 유채, 87.3×118.2cm, 워싱턴 국립미술관 소장

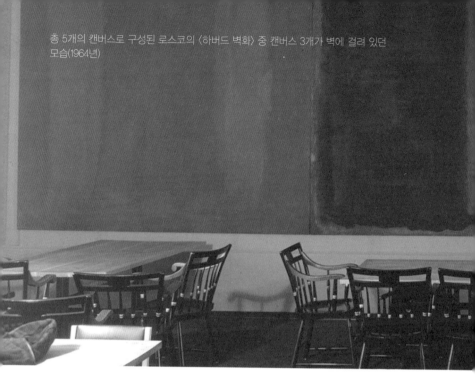

총 5개의 캔버스로 구성된 로스코의 〈하버드 벽화〉 중 캔버스 3개가 벽에 걸려 있던 모습(1964년)

완벽한 공간을 만들어 내는 작품을 제작했다. 마지막은 미국 텍사스 휴스턴에 있는 〈교회 벽화*Rothko Chapel Murals*〉이다. 언뜻 보면 그냥 검은 그림이지만 빛에 따라 엷게 스며들어 있는 색과 질감이 느껴지고, 교회를 더 평화롭고 성스러운 공간을 만들어 낸다.

세 번의 프로젝트에서 제작된 로스코의 벽화는 당시 색에 대한 그의 고민을 잘 보여 준다. 밝은 주홍과 짙은 보라, 깊은 푸른빛과 검은색의 조화는 캔버스에 깊이를 만들어 내고 그림이 걸린 공간을 완성한다.

전체적으로 밝은 분홍에서 깊은 보라색을 띠고 있는 하버드

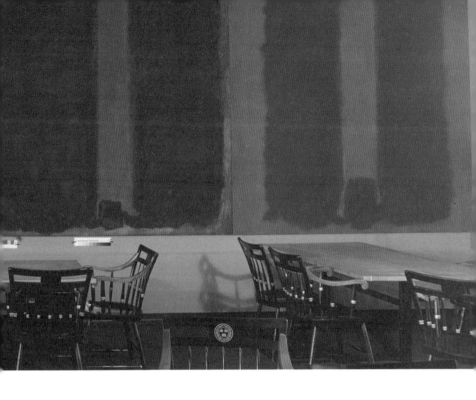

벽화는 식당의 벽에서 10여 년의 세월을 보냈다. 하지만 세월이 흐르면서 색이 심하게 퇴색되어 이 그림은 하버드 대학 미술관의 수장고로 옮겨졌다. 작가는 벽화를 설치하고 나서는 작품 보호를 위해서 창문에는 항상 커튼이 드리워져 있으면 좋겠다고 말했다고 한다. 하지만 보스턴 시내가 한눈에 내려다보이는 전망 좋은 식당은 이 약속을 지키기 힘들었을 것이다. 1979년 작품이 모두 수장고에 보관된 이후에 약 40년간 대중에게 거의 공개되지 못했고, 이러한 이유로 작가의 다른 벽화 작품과는 달리 로스코의 작품 연구에서 제외되어 있었다.

수면 부족에 시달리는 작품들

하버드 대학에는 미술관이 있다. 여기에는 미술 작품의 전시는 물론이고, 미술 작품의 보존과 작가의 기법에 대해 연구하는 연구 센터가 있다. 1980년대 이 연구팀은 로스코의 그림이 심하게 퇴색된 가장 큰 이유는 그가 사용한 안료 때문이라고 추측했다. 바탕에 얇게 칠한 보랏빛은 그 성분을 분석한 결과, 리톨 레드lithol red라고 하는 붉은색 안료와 울트라마린 블루ultramarine blue를 혼합해 사용한 것으로 밝혀졌다. 리톨 레드는 1899년 독일의 화학 회사인 바스프BASF에서 생산하기 시작한 밝은 붉은색 계열의 합성염료다. 그림의 재료이기보다는 인쇄 산업, 플라스틱의 착색제 등으로 주로 쓰였던 아조azo 계열 안료이다. 아조화합물은 이중질소결합(-N=N-)을 갖는 구조로 발색력이 강하다. 그러나 이 안료는 빛을 보면 퇴색되는 큰 단점이 있고, 열이나 다른 화학약품에도 쉽게 손상되는 탓에 다양한 분야에서 사용되지는 못했다.

그런데도 밝고 고운 색감과 뛰어난 사용성 때문에 1950년대부터 1960년대까지 미국에서 많은 화가들이 그림 재료로 사용했다. 로스코도 이때 이 안료를 사용했을 것으로 짐작된다. 더구나 로스코는 기름이라는 일반적인 유화의 재료로 혼합하지 않았고, 아교와 계란을 섞었다. 아교는 동물의 가죽이나 물고기 부레 등에서 추출한 젤라틴 성분으로 예로부터 접착제로 사용되어 온 물질이다. 그러나 작가가 이 안료의 단점에 대해 잘 이해하고 있었는지는 알 수 없다. 테이트모던이 소장하고 있는 그의 첫 번째 시그램 벽화에도 이 안료가 사용된 것이 확인되었고, 혼합된 울트라마린 안료가 변

색 속도를 촉진시킨 것으로 보인다. 당시 로스코는 색의 표현에 심각할 정도로 열심이던 작가였다. 그가 이렇게 싼 안료를 찾아 써야 할 어떤 다른 이유는 찾을 수 없다. 아마도 로스코는 자신이 원하는 느낌과 깊이의 색을 만들어 내기 위해 다양한 실험을 했고, 그 결과 가장 맘에 들었던 방법을 찾아낸 것으로 추측할 뿐이다.

로스코의 작품은 햇빛이 잘 드는 식당에 걸려 있으면서 금세 색이 변하고 말았다. 변해 버린 색을 다시 되돌릴 화학적인 방법은 없었고, 작품의 표면에 다른 색을 칠해 복원한다는 것도 도저히 불가능했다. 일반적으로 그림 일부분의 색이 없어진 경우에는 그 부분에 다시 색을 칠해 주는데, 그림에는 전혀 손상을 주지 않으면서 시간이 지나도 쉽게 제거할 수 있는 물감을 사용해야 한다. 하지만 로스코의 이 그림은 그 어떤 것으로도 흉내 낼 수 없는 독특한 표면을 가지고 있어서 보존가들은 오랫동안 보존 처리 방법을 고민하였다.

어떻게 하면 로스코가 처음 만들어 낸 그 색으로 되돌릴 수 있을까? 미술관의 연구자들은 힘을 모았다. 일단 그들은 작품 본래의 색에 대한 기록을 찾아 나섰다. 해당 작품을 찍은 슬라이드 사진이 남아 있었지만, 이것도 이미 색이 바랜 후였다. 다행히 당시에 로스코는 몇 개의 벽화를 더 제작하였고, 전시되지 않았던 작품을 유족이 50년 동안 보관해 오고 있었다. 물론 이 작품도 변색이 있었다. 하지만 돌돌 말려있는 그림을 펴면 펼수록 안쪽에는 고스란히 남겨져 있는 짙은 보라색이 남아 있었다. 바로 그때 그 색 말이다!

로스코에게는 딸과 아들, 두 자녀가 있는데, 그들이 보관하고 있는 작가의 자료도 보존 처리 과정에 큰 도움이 되었다. 로스코는 자신의 작품제작 노트에 색에 관한 연구 자료를 빼곡히 적어 놓았고, 이를 바탕으로 보존과학자들은 색의 변화에 관한 연구를 진행할 수 있었다. 하지만 아무리 고민해도 전통적인 방법의 색맞춤 기법은 적용할 수 없다는 결론에 이르렀다.

그때 보존가들은 매사추세츠공대MIT의 미디어연구실과 함께 기발한 아이디어를 낸다. 프로젝터에서 그림에 빛을 쏘아 그때 그 색을 만들어 내는 것이다. 약 200만 화소의 점 하니하나를 징교하게 만들어 낸 보완 이미지를 만들고 그것을 그림에 정확하게 비추어 그때 그 색이 보이도록 하는 것이다. 우리가 보는 색이란 결국 실

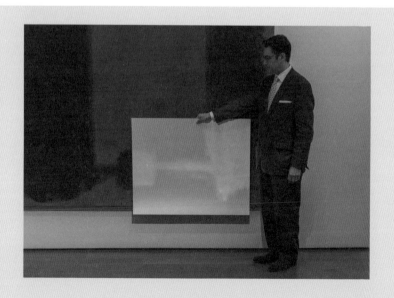

하버드 미술관의 보존과학자가 프로젝터에서 나오는 빛이 하얀 판에 비치도록 들고 있는 모습

제 존재하는 색과는 별개로 사람의 눈이 반응하여 뇌가 해석한 대로 보는 것이기 때문이다.

빛이 없다면 우리는 아무것도 볼 수가 없다. 하지만 빛은 그 존재만으로도 작품의 노화를 촉진시킨다. 빛은 에너지를 가지고 있는 파동이기 때문이다. 빛은 우리 눈에는 보이지 않는 자외선, 적외선의 영역까지 포함하고 있는 전자기파이다. 이 에너지는 때로 열로 나타나기도 하고, 미술 작품을 이루고 있는 물질의 화학 변화 속도를 빠르게 만든다. 작품을 보여 주기 위해서는 빛이 필요하고 이 빛을 잘 조절하는 것이 중요한 이유이다.

미술관은 매일매일 태양이 아무런 조건 없이 주고 있는 빛을 어떻게 효율적으로 사용할지 고민한다. 색을 관람객에게 어떻게 전달하는가는 미술 작품의 감상에 굉장히 중요한 요소이고, 자연의 빛이 가장 자연스러운 색을 보여 준다는 것에는 의심의 여지가 없다. 단, 날씨가 흐린 날도 있고, 비가 오는 날도 있고, 하늘이 이유 없이 노란 날도 있다. 그렇다고 해서 변덕스러운 하늘에만 의지할 수는 없다. 형광등이든 백열등이든 에디슨이 발명해 낸 전구를 적절히, 잘 사용해서 가장 최적의 관람 환경을 만들어야 한다. 태양광 없이 인공조명만으로만 이루어진 공간도 물론 괜찮다. 단 사용하는 빛의 종류를 따져 보고 작품에 해를 끼치지 않는 조명을 선택해야 한다. 열과 자외선은 최소화하고 빛에 노출되는 것을 최대한 막아 작품을 지켜야 한다.

빛에 의해 발생한 손상은 회복되지 않고 누적된다고 한다. 이

를 적산조도積算照度, Integrated Illumination라고 하는데, 국제박물관 협회에서는 빛에 민감한 작품의 경우 권고 수치를 지키도록 조언한다. 적산조도는 작품이 지속해서 빛에 노출된 시간과 강도를 누적된 수치로 나타낸 것으로, 대상 작품에서 색의 변화가 발생하는 지점을 실험하여 정리한 수치이다.

가령, 빛에 비교적 민감한 것으로 분류되는 유화 작품을 하루 8시간 동안 전시장에서 150럭스의 빛에 30일 동안 전시한다고 하자. 럭스lux는 빛의 밝기 정도를 나타내는 단위로, 150럭스는 대략 어두운 낮 정도의 밝기이다. 이때 적산조도는 36,000lux.h이다.

$$150lux \times 8h/day \times 30days = 36,000lux.h$$
$$108,000lux.h / 150lux / 8h/day = 90days$$

연간 허용 적산조도인 108,000lux.h를 지킨다면 한 해 동안 90일을 전시할 수 있다는 계산이 나온다. 일 년에 석 달 동안 작품을 전시했다면 나머지 기간에는 수장고에서 편히 쉬는 것을 권고한다는 것이다. 수식으로만 이해하자면, 더 밝은 곳에 둔다면 더 짧은 기간 전시하고, 더 어두운 곳에 둔다면 더 많은 날을 전시할 수 있다는 말이기도 하다.

일종의 '디지털 색맞춤'으로 명명된 로스코 그림의 복원 작업은 2015년 하버드 대학 미술관에서 공개되었다. 전시 기간 동안 작품에 빛으로 인한 추가 손상이 일어나지 않도록 프로젝터의 밝기는

최소한으로 조정했다. 또 일정 시간은 프로젝터가 꺼지도록 설정해 두어 원래의 색과 보정된 색을 비교할 수 있도록 했다. 사실 많은 사람이 결과물을 보기 전까지는 이러한 시도에 의문을 제기했다. 로스코는 늘 예술에 적용하는 새로운 기술의 위험성에 대해 고민했기 때문에 그가 살아 있었다면 이러한 디지털 기술을 자신의 작품에 적극적으로 도입하는 것을 탐탁지 않아 했을 것이라고 염려했다.

우리가 더 이상 로스코의 그림을 보고 있는 것이 아니라 멀티미디어를 사용한 설치 미술 작품을 보고 있게 된 것이라는 비판적인 시선도 있었다. 하지만 이 모든 것을 뒤로하고, 역사상 가장 가역적인 복원이라는 평가를 받기도 했다. 또 보이는 것에만 집착해야 했던 보존가들에게 우리가 진정 무엇을 어떻게 되돌려야 하는지에 대한 근원적인 질문을 던지는 좋은 사례가 되었다. 빛으로 인해 변색되어 버린 그림을 빛으로 복원하는 모순과 기적이 동시에 일어난 순간이다.

수면 부족에 시달리는 작품들

10

그림의 뒷면에는 무엇이 있을까?

에드가 드가Edgar Degas, 1834~1917는 발레리나의 그림과 조각으로 유명하다. 하지만 드가가 살아 있는 동안 세상에 내놓은 조각은 단 한 점뿐이었다. '추하다', '역겹다.' 1881년 봄, 파리의 인상파 전시에 나온 그의 처음이자 마지막 조각 작품 〈14살의 작은 댄서Little Dancer Aged Fourteen〉를 두고 온갖 비난과 질책이 쏟아졌다. 이 조각의 모델이었던 마리Marie van Goethem는 벨기에 이민자 세탁부의 딸로 파리의 발레학교에 다니며 오페라 무용수로 일했다. 발레 무대 위에서 작고 빨리 움직이는 무리를 표현하는 군무를 주로 추었는데, 이 무용수들은 '오페라의 생쥐'라는 별칭으로 불리었다. 어리고 예쁘지만 노동 계급 출신의 가난한 무용수들은 귀족들이 누리는 고급문화의 숨기고 싶은 이면이었다. 19세기 프랑스의 발레리나는 지금처럼 우아하고 아름다운 예술가의 상징이 아니라 어떤 방법으로

든 신분 상승을 위해 발버둥질하는 노동자의 딸들이었다. 드가가 그런 모습을 적나라하게 표현해 놓았으니 귀족들이 탐탁했을 리가 없다.

이 작품은 이후로 한 번도 세상에 모습을 드러내지 않았다. 그리고 1917년 드가가 세상을 떠나고 2년이 지난 후에 작업실을 정리하면서 근 40년 만에 다시 발견되었다. 유족은 이 조각을 손보면서 주물을 만들어 25개 정도의 청동 조각을 만들었다. 지금은 세계 곳곳의 미술관에 소장되어 누구에게나 사랑받는 작품이 되었다. 이 작품을 보고 추하다고 말하는 사람은 없을 것이다. 그리고 드가가 처음 만들었던 왁스 조각은 지금 미국 워싱턴 국립미술관에 소장되어 있다.

이 작품을 조사하던 미술관의 보존과학자들은 최근 흥미로운 엑스레이 사진을 공개했다. 이 엑스레이 사진을 보면 드가가 〈14살의 작은 댄서〉를 제작하던 과정을 상상해 볼 수 있다. 먼저 드가는 두 손을 깍지껴 어깨 뒤로 쭉 펴 넘기고, 한쪽 다리는 앞으로 살짝 틀어 내디디고 있는 발레리나의 자세를 만들기 시작했다. 그는 우선 굵은 납 파이프로 두 다리와 몸통의 척추를 나무판에 세웠다. 가느다란 철사로는 어깨 빗장뼈와 팔의 모양을 잡았다. 몸통의 부피는 솜을 가득 채우고 줄을 빙빙 돌려 감아 표현했다. 두 팔을 뒤로 쭉 펴고 있는 자세는 얇은 철사로는 안될 것 같아 주위를 둘러보았다. 이젤 앞에 놓여 있는 그림 붓 2개를 집어 들어 끼웠더니 자세가 딱 잡혔다. 찰흙으로 속 근육을 먼저 만들고 피부는 마지막에 왁스로

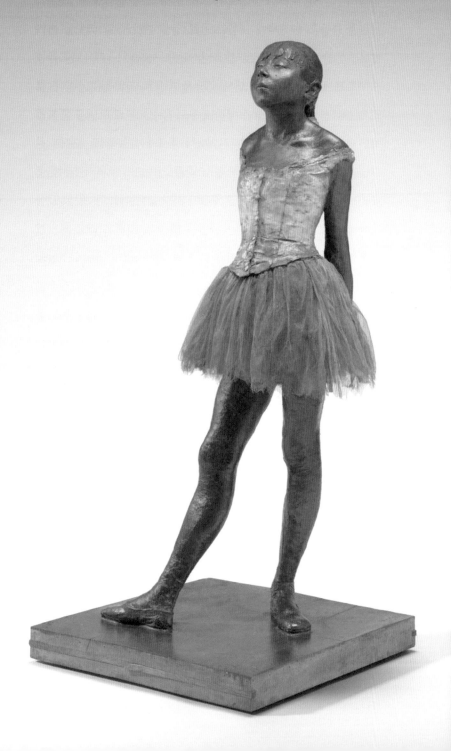

드가, 〈14살의 작은 댄서〉, 1878~1881, 색을 넣은 밀랍, 찰흙, 금속 뼈대, 줄, 면과 실크, 줄 등, 98.9×34.7×35.2cm, 22.2kg, 워싱턴 국립미술관 소장

완성하였다. 하늘하늘한 레이스로 만든 튀튀tutu도 손수 만들어 입히고, 실제 사람의 머리카락도 붙였다. 천으로 만든 머리 끈으로 머리도 묶어 주고 토슈즈도 신겼다. 소녀의 엑스레이 촬영 필름에는 몸속에 있는 뼈대가 고스란히 보인다. 굵은 파이프, 가는 철사, 나무, 붓, 솜, 줄 등 수많은 재료가 뒤엉켜 자리 잡고 있다. 출신이 어떻든지 뼈대가 어떻든지 간에 작은 소녀 발레리나의 모습은 당당하고 자신감 넘쳐 보인다.

3차원 형태를 만드는 방법에는 여러 가지가 있다. 나무나 돌처럼 딱딱한 덩어리 재료를 깎아 내는 방법이 있고, 찰흙처럼 살을 붙이면서 만드는 방법도 있다. 요즘 유행하는 3D 프린터는 플라스틱

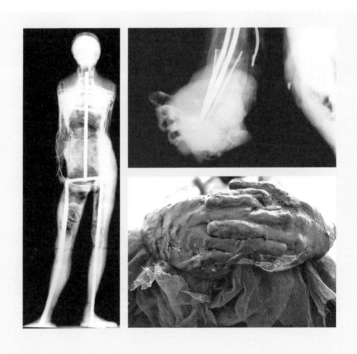

〈14살의 작은 댄서〉를 엑스레이로 촬영했더니 내부 구조물을 파악할 수 있었다.

을 녹여 가래떡처럼 뽑아내면서 쌓아 올린다. 하지만 물리적인 강도가 약한 물질은 그 형체를 안정적으로 유지하려면 튼튼한 뼈대가 필수적이다.

그런데 조각뿐만 아니라 그림에도 뼈대가 필요하다. 물감이 안정적으로 붙어 있기 위한 평면은 그 자체가 딱딱한 물질이거나 평면을 팽팽하게 잡아 주는 틀이 있어야 한다. 캔버스가 그림의 재료로 널리 사용되기 전에는 주로 나무가 쓰였다. 주변에서 쉽게 구할 수 있는 나무 중에서 단단하고 뒤틀림이 적은 나무를 베어 충분히 건조한 뒤에 사용했다. 나무가 건조되고 나면 원하는 크기로 나무를 자른 후, 그림을 그리기 위한 매끄럽고 하얀 바탕을 준비한다. 이탈리아에서는 미루나무, 유럽 북부에서는 오크가 많이 사용되었고 이 외에도 마호가니, 라임, 너도밤나무 등이 사용되었다. 성당에 걸린 제단화는 대부분 나무판에 그려진 것이고, 루브르 박물관에 있는 〈모나리자〉도 1500년경 미루나무 위에 그려진 작품이다. 하지만 나무판은 그림의 크기가 커질수록 너무 무거워졌다. 또 온습도 변화에 예민해서 쉽게 뒤틀렸고 벌레의 공격을 받는 단점이 있었다. 그림의 재료로 사용된 오랜 역사와 여러 가지 장점에도 불구하고 나무는 16세기 무렵부터 그 자리를 캔버스에 내주게 된다.

캔버스를 사용하기 시작하면서 그림을 그리기 위한 준비 과정은 매우 편리해졌다. 작품의 크기를 마음대로 조절할 수 있었고 아무리 큰 작품을 제작해도 기존의 나무판에 그릴 때보다 무겁지 않았다. 필요할 때는 그림을 틀에서 떼어 내어 돌돌 말아서 옮길 수도

있었다. 비록 나무만큼 단단하지는 않았지만, 물감을 지지하는 데
는 충분했다.

　캔버스는 그림이 그려지는 천을 대략 총칭하여 부르는 말이다.
면, 실크, 마, 모시 등등 그 종류에 상관없이 천은 스스로 모양을 유
지하며 서 있지는 못한다. 그래서 그림을 그리려면 팽팽하게 장력
을 유지할 수 있도록 평평한 판에 붙이거나 틀에 고정시켜서 모양
을 잡아 주어야 한다. 보통은 천의 가장자리를 바짝 잡아당겨 못이
나 스테이플로 나무에 고정한다. 이 뼈대가 비뚤어지면 그림은 평
평함을 잃고, 무너지면 그림도 무너진다. 사람이든 조각이든 그림
이든 견고한 뼈대가 튼튼한 작품의 기본이 된다. 뼈대가 손상되면
교정을 하거나 교체하는 작업이 필요하다. 물론 이 뼈대는 그림 뒤
를 살펴보거나 엑스레이를 찍지 않고서는 정확한 상태를 진단하기
힘들다.

　2016년 뉴욕 현대미술관Museum of Modern Art의 한 직원은 수장
고를 정리하다가 한곳에 가지런히 쌓여 있는 나무막대 더미를 발견

그림 뒷면의 다양한 모습들

했다. 그림의 오래된 나무틀을 바꾸는 일은 종종 있었기 때문에 처음에는 그런 나무틀이 쌓여있는 것으로 생각했다. 그런데 찬찬히 살펴보니 나무 막대들의 모양이 좀 특이했다. 게다가 한 토막에는 찢어진 작은 스티커가 붙어있었는데, 거기에 또렷하게 남아 있는 이름이 자그마치 '피카소'였다. 나무틀의 크기로 짐작해 보건대 이것은 42년 동안 미술관에서 보관해 오다가 스페인으로 돌려보낸 피카소의 작품 〈게르니카Guernica〉의 뼈대가 틀림없었다!

　　하지만 이미 몇몇 조각이 사라져 버린 뒤였고 11개의 나무 막대밖에 남지 않아서 확실하게 〈게르니카〉의 뼈대라는 것을 증명하기는 쉽지 않았다. 미술관의 보존가는 남아 있는 11개 조각의 퍼즐을 맞추고 없어진 부분을 계산해 넣었다. 그랬더니 그 크기가 정확하게 〈게르니카〉와 일치했다. 그리고 오래된 기록과 사진을 조사하여 1964년에 나무틀이 새롭게 교체되었다는 사실을 밝혀냈다. 기록에 따르면 나무틀이 너무 무겁고 잦은 이동으로 낡아서 큰 그림을 안전하게 지탱하기 힘들었다고 한다. 그래서 비록 미술관이 임시 보관 중이기는 하지만 그림의 보존을 위해서 새로 고안된 '확장형 볼트를 가진 가벼운 디자인'의 나무틀로 교체했다고 적혀 있었다. 1981년에 〈게르니카〉는 새로이 이식된 뼈대를 가지고 스페인으로 돌아갔고, 원래의 뼈들이 수장고에 남겨져 있다가 발견되었던 것이다.

　　가장 쉽게 네모난 나무틀을 만드는 방법은 변의 길이가 같은 두 쌍의 나무를 이어 붙이는 것이다. 크기가 커지면 중간에도 나무

막대를 넣어 주어 힘을 더한다. 또 네 모서리는 쉽게 벌어지거나 꺾이지 않도록 고정해 준다. 하지만 캔버스는 처음에 아무리 팽팽하게 매어 두어도 시간이 지나면서 탄력을 잃는다. 캔버스 천이 탄력을 잃고 늘어지면 화면이 울고 물감층이 떨어질 위험이 커진다. 이럴 때는 그림을 다시 당겨 매거나 나무틀을 바꿔 주어야 한다. 그림틀의 네 모서리가 고정되어 있지 않은 '확장형 나무틀stretcher' 이라면 수고를 좀 덜 수 있다. 확장형 나무틀은 모서리 부분에 작은 홈을 내어서 삼각형 쐐기를 박으면 모서리 부분이 벌어지면서 그림틀의 크기가 조금 커지게 고안되었다. 그림의 크기를 약간 조정하면 다시 표면을 팽팽하게 할 수 있다. 1964년 뉴욕 현대미술관이 피카소의 그림을 위해 만든 그림틀은 삼각형 쐐기 대신 볼트를 조정하여 크기를 조절할 수 있도록 고안했다.

파블로 피카소Pablo Picasso, 1881~1973가 1937년 그린 그림 〈게르니카〉는 그 크기가 세로 3.5m, 가로 7.8m에 달한다. 게르니카는 스페인의 북부 바스크 지방의 작은 도시 이름이다. 당시 스페인은

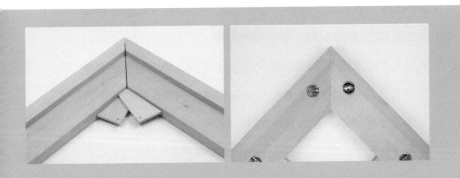

확장이 가능하도록 만들어진 나무틀

내전이 일어나 공화국 정부군과 프란시스코 프랑코Francisco Franco, 1892~1975가 이끄는 반란군이 대치하고 있었다. 프랑코군을 지지하던 독일 나치군이 이 평화로운 마을을 신무기 실험장소로 사용했고, 3시간 동안의 무차별 폭격으로 1,000명이 넘는 사람들이 목숨을 잃었다. 프랑스에서 이 소식을 들은 피카소는(피카소는 1904년부터 프랑스에 머물고 있었다) 이 전쟁의 참상을 담은 그림을 파리 국제박람회 스페인관에 출품했다. 이렇게 해서 많은 사람에게 나치의 만행을 알리려고 했다. 죽은 아이를 껴안고 절규하는 어머니, 바닥에 뒹

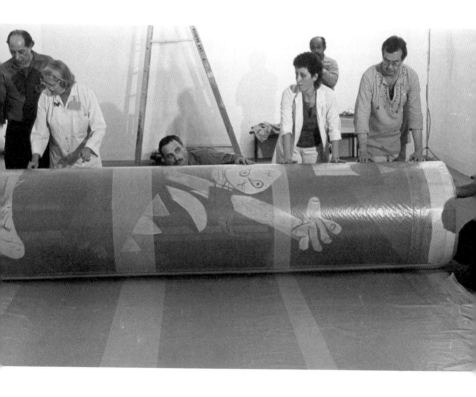

1981년 뉴욕 현대미술관 직원들이 스페인으로 피카소의 〈게르니카〉를 보내기 위해 원통에 말고 있는 모습

구는 시체, 피 흘리는 말을 어두운 무채색으로 그렸다.

　1939년에 〈게르니카〉는 뉴욕 현대미술관에서 전시되었는데, 피카소는 조국 스페인에 자유 민주주의가 다시 찾아올 때까지 이 작품을 미술관에서 맡아 달라고 부탁한다. 전쟁에서 승리한 프랑코는 1975년 세상을 떠날 때까지 40년간 독재정권을 이어 갔고, 피카소도 〈게르니카〉도 스페인으로 돌아가지 못했다.

　이후 후안 카를로스 1세Juan Carlos I, 1938~가 집권하며 의회개혁을 이루고 스페인에 민주화의 바람이 불었다. 스페인 정부는 공식적으로 〈게르니카〉의 귀환을 요청한다. 이 요구는 1981년이 되어서야 받아들여져 그림은 스페인 프라도 미술관Museo Nacional del Prado으로 돌아온다. 아이러니하게도 반전反戰의 메시지를 전하는 피카소의 그림에는 방탄유리가 씌워져 전시되었고, 그림 앞에는 군인이 총을 들고 서 있었다. 1992년에는 다시 레이나소피아 미술관Centro de Arte Reina Sofía으로 옮겨져 전시 중이다. 스페인으로부터의 분리 독립을 요구하는 테러가 잦았던 바스크 지역에서는 1997년 빌바오에 구겐하임 미술관Guggenheim Bilbao Museum을 개관하면서 〈게르니카〉를 이 미술관으로 가져와 전시해야 한다고 주장하고 있기도 하다.

　2016년 뉴욕에서 발견된 그림틀도 바로 비행기를 타고 주인이 있는 스페인으로 왔다. 다시 옛날 뼈대로 바꾸는 일은 없다. 옛날 나무 막대기를 작품과 같이 전시할 일도 없다. 하지만 작가의 손길이 남아 있는 원래의 뼈대, 수십 년 동안 그림과 시간을 함께한 나무틀은 그림의 역사를 완성하기 위해 꼭 필요한 이야기를 담고 있다.

그림의 앞이 아니라 뒤를 보여 주는 것은 미술관에서 흔히 있는 일은 아니다. 하지만 아주 없는 일도 아니다. 그림의 뒷면에도 그림이 그려진 예가 있고, 앞이 아니라 뒤를 보여 주기 위해 그려진 작품도 있다. 때로 중요한 정보가 적혀 있기도 하다. 그림이 어떤 전시에 출품이 되었다는 증거가 되는 전시출품표가 붙어 있기도 하고 누가 보존 처리를 했는지 적어 두기도 한다. 작가의 서명이 있는 경우도 많다.

그림틀이 만들어진 방식이나 제조사가 기록되어 있을 때는 작품의 진위나 그림의 제작연대를 짐작할 수 있는 자료가 되기도 한다. 이처럼 그림의 뒷면에는 그림의 역사적 기록들이 고스란히 남겨져 있기 때문에 작품을 연구하는 사람이라면 반드시 챙겨 보아야 할 부분이다.

자, 벽에 걸려 있는 그림의 뒤가 궁금하지 않은가?

11 미디어아트는 영원할까?

"콜라주가 유화를 대체하듯 브라운관이 캔버스를 대체하게 될
것이다."

_백남준

여유로운 주말, 대형마트에 가면 즐겁게 시간을 한참 보내는
코너가 있다. 바로 각종 전자제품들이 즐비하게 진열된 곳이다. 아
이들은 최신 스마트폰을 들여다보느라 정신이 없다. 요즘 특히 나
의 관심을 끄는 것은 단연 텔레비전이다. 우리 집 텔레비전은 아직
바꿀 때가 멀었지만, 어느 제조사의 텔레비전이 어떤 기술로 만들
어졌고 무슨 특징이 있는지 유심히 살펴본다. 미술품을 복원한다는
사람이 왜 이런 부분에 관심을 가지는지 궁금한가? 언젠가부터 텔
레비전이 미술 작품의 재료로 쓰이고 있기 때문이다. 그래서 고장

난 텔레비전이 미술관의 새로운 고민거리가 되고 있다. 고장 난 구형 텔레비전을 버리고 다시 사려면 어떤 것으로 바꾸어야 할지 도대체 잘 모르겠기 때문이다.

늘 그래왔다. 예술가는 늘 창조를 하는, 해야 하는 사람이고 과거와 다른 새로움을 추구하는 사람이다. 세계적인 비디오 아티스트 백남준白南準, 1932~2006을 시작으로 1960년대부터 시작된 새로운 예술, 미디어아트의 모습은 가히 충격적이었다. 캔버스가 아니라 텔레비전에 그림을 그리기 시작한 것이다. 즉 붓이 아니라 빛으로 그림을 그리기 시작했다.

캔버스와 물감 대신 전자신호와 전자제품, 인터넷을 통한 상호작용으로 만들어지는 작품은 영원할까? 우리는 흔히 디지털 신호로 구성된 정보들의 수명이 종이보다 훨씬 길다고 생각한다. 과연 정말 그럴까? 과학 기술은 하루가 다르게 놀라운 속도로 발전하고 있고, 오늘 반짝이던 신제품도 아니다 싶으면 시장에서 감쪽같이 사라진다. 요즘 아이들은 불과 10여 년 전만 해도 사용하던 플로피디스크를 본 적조차 없다. 그래서 문서 작성 프로그램의 저장 버튼이 왜 플로피디스크 모양인지 이해하지 못한다. 정보는 하늘에 띄워 두고 필요할 때는 언제든지 접속만 하면 되는 세상이다. 까만 테이프가 돌아가면서 소리를 재생하던 카세트테이프도 구경한 적이 없다. 텔레비전은 모두 납작하고 벽에 걸 수 있는 것이지 뒤가 불룩한 진공관 텔레비전은 박물관이나 가야 설명이 된다.

최근 국립현대미술관에서는 백남준의 대표적인 비디오 설치 작품 〈다다익선〉의 보존복원 계획을 발표했다. 이 작품은 1988년 서울올림픽이 열릴 당시에 백남준이 미술관을 찾아 직접 구상하고 제작한 작품으로 모두 1,003대의 텔레비전을 탑처럼 쌓아 올렸다. 텔레비전에서는 백남준이 작업한 영상들이 끊임없이 나온다. 남대문 시장도 나오고, 서울올림픽 개막식에 입장하는 세계 각국의 선수단 모습도 보인다. 부채춤, 탈춤 등 한국적인 것을 담은 영상이 서양의 것과 뒤섞여 흐른다. 이 작품에 사용된 텔레비전은 모두 우리가 '옛날' 텔레비전으로 기억하고 있는 브라운관 모니터이다. 엄청 무겁고 발열이 심한 그 뚱뚱한 텔레비전 말이다. 설치 당시 모두 삼성전자의 후원으로 만들어졌다고 한다. 하지만 더 이상 이런 텔레비전을 생산하는 제조사는 없고, 서비스 센터도 없다. 이제 텔레비전은 하나둘 꺼져 간다.

의견은 분분하였다. 그대로 텔레비전이 꺼져 가도록 두자는 사람, 요즘 나오는 납작한 모니터로 바꾸자는 사람, 어떻게든 브라운관 텔레비전으로 지켜야 한다고 하는 사람, 심지어 작품을 없애 버리자는 사람도 있었다.

미술관은 최대한 지금 사용된 브라운관 모니터를 유지하는 데 노력을 기울이겠다고 했다. 고장 난 텔레비전은 수리하고 고장 원인을 찾아내서 관리하겠다는 것이다. 교체가 불가피한 텔레비전의 경우, 텔레비전 껍데기는 그대로 두고 안쪽의 볼록한 브라운관 대신 납작한 평면 모니터로 교체해 끼우겠다고 했다. 그리고 이 방법

미디어아트는 영원할까?

이 영원한 대책이 아니라는 것을 잘 알기 때문에 장기적인 미래의 대안으로 다양한 최신 디스플레이 기술을 연구하겠다고 덧붙였다.

작품 제작 당시에 사용된 브라운관은 지금의 평면 모니터와는 다른 방식으로 이미지를 만들어 낸다. 뒤에서 빛을 쏘고, 그 빛이 필터를 통과하여 원하는 이미지를 만들어 내는 것과 달리(이것이 LCD, QLED의 원리이다), 브라운관은 진공관을 날아간 전자가 스크린에 주사선을 형성하여 이미지를 만든다. 곡면으로 만들 수 있고 필름으로도 만들 수 있는 디스플레이 올레드OLED, 형태와 크기에 제약이 없다는 마이크로 LED 등이 대안이 될 수도 있겠다. 단 지금 생산하는 디스플레이의 가로세로비가 옛날과 다른데, 백남준의 작품을 보존하기 위한 1,003대의 모니터를 만들려고 생산 설비를 수정할 업체는 아마도 없을 것이다. 혹자는 비율에 맞게 자르면 되지 않느냐고 말한다. 천만의 말씀이다. 큰 모니터를 톱으로 쓱싹 자른다고 작은 텔레비전이 되지는 않는다. 생산 전 단계에서부터 철저한 디자인과 공정설계가 있어야 하는 일이다. 몇 년 후 미술관이 또 어떤 결론을 내릴지 기대된다.

한편 텔레비전은 단지 백남준이 보여 주고자 했던 이미지를 전달하기 위한 중간 매개체의 역할만 할 뿐이라는 의견도 있다. 중요한 것은 이미지라는 것이다. 그 이미지도 처음 작가는 1980년대 사용하던 오래된 테이프에 담아 왔지만, 지금은 DVD에 옮겨져 있다. 아마도 언젠가는 클라우드 서비스를 이용할지도 모른다. 그러나 우리가 30년이 넘도록 알고 있는 작품은 브라운관으로 보여지던

그 이미지, 약간의 노이즈와 흐릿함이 매력적인 미술관에서나 볼 수 있게 된 할머니 집에 있던 그 볼록 텔레비전의 탑이다. 대형마트에 줄줄이 진열된 납작한 모니터로 아주 선명하고 또렷한 이미지를 보여 주는 것에만 작품의 의미가 있을지 의문이다.

백남준이라면 과연 어떻게 했을까? 백남준은 1932년 서울에서 부잣집 막내아들로 태어났고, 일본과 독일에서 미학과 음악을 공부했다. 그리고 1963년 독일 부퍼탈에서 열린 첫 개인전을 시작으로 텔레비전을 이용한 비디오아트의 선구자가 된다. 이후 백남준은 세상에서 여태껏 본 적 없는 파격적인 행보로 세계적인 작가로 명성을 날린다. 그가 이름조차 유연한 플럭서스 운동(Fluxus, 1960년대 초부터 1970년대에 걸쳐 일어난 국제적 전위예술 운동)에 동참하였고, 일찌감치 인터넷 시대를 예언한 얼리어답터였음을 생각해 보자. 그는 살아생전에 이미 미디어의 피할 수 없는 생로병사를 자신의 예술 작품을 통해 경험했고, 그 피할 수 없는 변화는 적극적인 새로움의 수용으로 대처했다고 전해진다. 그런 백남준이라면, 최소한 구차하게 브라운관 텔레비전 껍데기는 그대로 두고 안쪽의 모니터만 납작한 것으로 바꾸는 선택은 하지 않았을 것이다. 가상현실, 증강현실로 보는 〈다다익선〉, 스마트폰 속으로 들어간 〈다다익선〉이면 어떤가? 우리는 진정 무엇에 집착하고 있는 것일까? 종이는 1,000년을 가고 비단은 500년을 간다고 하였던가. 백남준의 이 작품은 30년을 근근이 버티었다.

이러한 사례는 비단 브라운관 모니터에만 있는 것은 아니다.

1995년 베니스 비엔날레 독일관에 전시되고 황금사자상을 받았던 백남준의 작품 〈시스틴 성당Sistine Chapel〉이 최근 영국 테이트모던 미술관의 회고전에서 재현되어 전시되었다. 미켈란젤로가 몇 년간 목디스크를 앓아 가면서 그렸을 천장 벽화를 백남준은 40대의 프로젝터를 활용해 그만의 이미지로 재해석했다. 당시에는 빨강, 초록, 파랑의 세 가지 색이 각각 쏘아 올려져 색을 만들어 내는 프로젝터가 사용되었다. 오늘날의 전시장에는 공간에 맞도록 35대의 최신식 프로젝터가 사용되었는데, 1995년 당시 사용한 프로젝터를 지금은 구할 수 없기 때문이라고 한다. 사실 나는 전시장에 들어선 순간 조금 실망했다. 내가 책에서 보았던 20여년 전 백남준의 작품은, 내가 직접 런던을 찾아가 보고 싶었던 작품은 빨강, 초록, 파랑의 빛이 껌뻑거리면서 만들어 내는, 조금은 흐리고 흔들리더라도 그 당시의 감성이 느껴지는 작품이었기 때문이다. 특정 컴퓨터 프로그램으로 작동하도록 만들어진 예술 작품이 이제는 더 이상 구동할 수 있는 컴퓨터 운영체제가 없어서 곤란을 겪기도 하고, 똑같은 형광등, 똑같은 워크맨을 구할 수 없어 생명을 다한 작품이 되기도 한다.

미디어아트와 같은 예술의 형태는 보존과 복원의 접근이 전통적인 미술품과는 달라질 수밖에 없다. 처음의 것을 영원히 지켜 간다는 것은 낭만적이지만 허망한 꿈일 수도 있다. 그래서 이제는 변화의 관리가 더 중요하다. 변화를 피할 수는 없지만, 변화의 단계마다 우리가 해야 할 최선의 노력을 다해야 한다. 언제든 우리가 편한 방식으로 마음대로 바꿀 수 있는 것이 예술이라면, 애초에 작가가

고통스럽게 만들어 낸 창작의 의미는 무엇이란 말인가? 10년 뒤 우리는 작품 감상을 위한 가상현실 고글을 머리에 쓰고 텅 빈 미술관에 들어갈지도 모른다. 한편 인터넷에 접속하면 〈모나리자〉의 고해상도 이미지가 수없이 많다. 하지만 사람들은 먼발치에서라도 실제로 〈모나리자〉를 보려고 12시간이나 비행기를 타는 수고를 마다하지 않는다. 피할 수 없는 변화의 파도 속에서도 영원히 지켜야 하는 것은 무엇인지 고민스럽지 않을 수 없다.

12 플라스틱의 반격

상아象牙는 고대부터 예술품의 제작에 널리 사용되었다. 깨끗하고 따뜻한 색감을 띠고 희귀성까지 갖추고 있어 귀중한 무언가를 만드는 데 적격이었다. 또 적당히 단단하고 견고해 이상적인 조각의 재료였다. 상아는 코끼리의 엄니로 가장 널리 알려졌지만 바다코끼리, 일각고래, 하마 등 충분한 크기로 자란 포유류의 치아를 총칭하는 말이다.

역사가 오래된 스포츠 당구에서 당구공은 나무, 찰흙, 소뼈 그리고 코끼리의 상아로도 만들었다. 그러던 중 19세기에 코끼리 상아의 값이 치솟으면서 문제가 발생했다. 당구와 관련된 사업을 하던 미국의 마이클 펠란Michael Phelan은 구하기 힘들어진 상아 대신 당구공을 만드는데 사용할 물질을 구하는 광고를 냈다. 상금이 당시에 1만 달러, 현재 가치로 대략 2억 원 정도의 큰 금액이었다. 여기서 1등

을 차지하고 특허권을 따낸 사람이 존 웨슬리 하이야트John Wesley Hyatt이다. 그는 나이트로셀룰로스nitrocellulos라는 물질을 제안하였다. 지금은 셀룰로이드celluloid라는 상표명으로 알려진, 첫 공업용 플라스틱이다. 이것이 1868년의 일이다.

그때만 하더라도 이 플라스틱이라는 물질이 우리의 생활에 어떤 변화를 몰고 오게 될지 그 누구도 상상하지 못했다. 웨슬리가 만든 당구공은 지금 미국 스미소니언 국립역사박물관에 귀중한 유물이 되어 잘 소장되어 있다.

플라스틱은 용어 자체로는 상아와 같은 뿔horn, 고무rubber, 카세인casein, 셀락shellac과 같은 천연물질도 포함한다. 이후 화학적으로 보완된 천연물질과 폴리에틸렌, 에폭시 등 완전히 합성으로 만들어진 것 등이 우리가 흔히 떠올리는 플라스틱이다. 단단하고 형태가 있는 물체를 플라스틱으로 연상하기 쉽지만 아크릴 물감도 플라스틱의 일종이다. 앞에서 설명한 하이야트의 당구공 개발 이전,

존 웨슬리의 세계 최초의 플라스틱 당구공

1855년 영국 국제박람회에서 공개된 나이트로셀룰로스는 '파케신 Parkesine'이라는 상표명으로 사람이 만든 최초의 플라스틱으로 기록되어 있다. 하이야트는 이 나이트로셀룰로스에 화약과 장뇌樟腦, camphor를 섞어 셀룰로이드celluloid 당구공을 개발한 것이었다. 장뇌는 녹나무에서 발견되는 하얀 고체 수지로 강한 향이 있다. 원기 회복에 좋다는 장뇌삼長腦蔘과는 아무런 관계가 없다.

플라스틱의 특징은 무엇인가? 일단 원하는 대로 모양을 만들 수 있다. 뜨겁게 녹인 고분자화합물을 원하는 모양으로 가공해 식히면 되고, 종류에 따라서는 다시 열을 가하면 형태를 바꿀 수 있는 것도 있다. 용도에 따라 자르기도 쉽다. 투명하게도 만들 수 있고 색을 넣기도 쉬워서 매우 다양한 색상의 플라스틱이 있다. 게다가 값도 싸고 무게도 가볍다. 재활용할 수도 있다. 좋은 점만 몇 가지 열거하자면 이렇다. 어떤가. 미술 작품을 만드는 사람들이 너무나 좋아할 조건이 아닌가.

이를 일찌감치 알아챈 작가들은 플라스틱을 작품 제작에 한껏 사용한다. 20세기 조각의 개척자로 잘 알려진 앙투안 페브너Antoine Pevsner, 1884~1962와 나움 가보Naum Gabo, 1890~1977가 대표적이다. 이 둘은 형제로 러시아에서 태어났고 서로의 예술 작업에 많은 영향을 주고받았다. 러시아 혁명 이후 아방가르드와 기하 추상이라는 미술의 큰 흐름 속에서 구성주의constructivism의 독특한 조각들을 제작하였다. 구성주의는 순수한 구성을 추구하며 새로운 재료들을 적극적으로 사용한 특징이 있다. 1920년대에 집중적으로 만들어진 그들의

조각을 보면 당시 널리 사용되기 시작한 초기 플라스틱을 사용한 것이 많다. 하지만 안타깝게도 그 당시 개발된 플라스틱은 화학적으로 불안정했다. 금방 누렇게 변하기도 하고 바스러지기도 했다. 영국의 테이트모던 미술관이 소장하고 있는 나움 가보의 초기 작품 중에는 손상이 너무 심각해 더는 전시할 수도 없는 지경에 이른 것도 있다.

> "조각의 재료는 중요한 역할을 한다. 조각은 물질에서 시작된다. 사용된 재료는 감정 표현의 시작이며 강조점을 만들어 내지만, 미적인 행위의 한계를 결정하기도 한다."
>
> _나움 가보

1960년대 이후 플라스틱으로 작품을 만드는 활동은 흔한 일이 되었다. 아크릴, 에폭시, 폴리우레탄, 폴리에스테르 수지 등 새로운 물질의 연이은 등장은 작가들의 새로운 도전으로 이어졌다. 최근에는 생태계를 위협하고 있는 존재로서, 기후 변화와 환경 오염에 대한 문제의식을 표현하는 작품의 재료로도 사용된다. 많은 사람이 플라스틱 사용을 줄여야 한다고 말한다. 플라스틱을 환경 오염의 주범으로 지목하며 인류가 멸망하더라도 썩지 않고 계속 남아 인간의 어리석음을 증명해 줄 것이라고 말하는 사람도 있다. 또 스스로 분해되는 플라스틱을 만들기 위해 연구하는 사람도 있고 플라스틱을 아예 사용하지 말자고 주장하는 움직임도 있다.

플라스틱의 반격

그런데 이 플라스틱을 잘 보존해야 하는 사람들이 있다. 아이러니하지 않을 수 없다. 플라스틱이 하나의 미술 작품으로 만들어져 플라스틱이라는 재료보다는 예술적 가치에 더 무게를 두는 미술관이 그러하다. 애초에 미술 재료로 쓰인 것이 아닌 일상적인 용도를 위해 생산된 플라스틱 제품들은 그 내구성에 대해 깊게 고민할 필요가 없다. 낡으면 새로 사면 되는 물건이다. 하지만 보존가들은 이들의 먼지를 털어 내고 부서진 곳은 없는지 살피며 조금이라도 상처가 나거나 변색이 일어나면 어떻게 해야 할지 고민한다.

사실 플라스틱으로 만든 미술품이 보존가의 주요 관심사가 된 것은 오래되지 않았다. 하지만 이런 관심이 더 커지게 된 데에는 미술관과 박물관의 소장품 범위가 점차 넓어진 것도 한몫한다. 산업혁명 이후 생산되었던 많은 공산품 중에서 상당수가 이제 더는 생산되지 않고 있고, 이를 중심으로 새로운 역사를 쓰고 있다는 것이다. 텔레비전, 세탁기는 물론이고 의자, 모자, 인형, 장난감까지 거의 모든 것이 유물화되고 있다. 길게 보존할 대상이 되고 있다.

21세기에 접어들어 이러한 문제점을 인지한 보존과학자들을 중심으로 플라스틱의 물성과 보존에 대한 연구가 시작되었다. 다행히 모든 플라스틱이 보존상의 문제를 일으키는 것은 아니라고 한다. 모든 인류가 사라져도 썩지 않고 화석으로 남을 물질이지 않은가? 연구자들은 소장품의 상태에 대한 관찰이 가장 중요한데, 크게 다섯 종류의 플라스틱이 문제를 일으키고 있다고 말한다.

그 다섯 가지를 차분히 살펴보자. 첫 번째는 나이트로셀룰로스

마티유 메르시에, 〈드럼과 베이스〉, 2011, 선반, 파란 박스, 붉은 화병,
노란 손전등, 150×156.7×20cm, 국립현대미술관 소장 © Mathieu Mercier

다. 그 최초의 플라스틱 말이다. 셀룰로스의 하이드로기(-OH)의 H 가 질산화물로 치환된 형태이며, 이 치환된 수가 많을수록 폭발성 이 크다. 치환이 덜된 나이트로셀룰로스는 플라스틱으로 사용되었 는데 거북이 등껍질이나 코끼리 상아를 모방하는 플라스틱 제품을 만드는 데 사용되었고, 탁구공의 재료로도 사용되었다. 노화되면 색이 탁해지고 형태가 변형되면서 사각형 모양으로 부서지는 현상 이 나타난다.

인화성이 강해 화재의 원인이 되는 나이트로셀룰로스는 개발 된 이후 1930년대까지 사진 필름, 엑스레이 필름, 영화 필름 등을 만 드는 데 주로 사용되었다. 이 플라스틱은 서서히 자연적으로 분해 되면서 질산을 내뿜고, 분해가 가속화되면서 인화성이 강한 가루가 만들어진다. 작은 외부 충격에도 스스로 불이 나는 이유이다. 영화 〈시네마 천국〉을 기억하는 사람이라면 주인공 알프레도가 영사기 를 돌리다가 갑자기 불이 나면서 시력을 잃게 되는 이야기가 떠오 를지도 모르겠다. 이 화학 반응의 속도를 줄이기 위해서 저온에서 보관하는 방법이 제안되었고, 다행히 아직 남아 있는 당시의 필름 은 특별히 관리되고 있다. 이후 1930년부터 대체 물질로 셀룰로스 아세테이트cellulose acetate가 생산된 이후에는 거의 사용되지 않는다.

두 번째 문제의 플라스틱은 바로 이 셀룰로스-아세테이트이 다. 1920년대에 처음 개발되었고 1970년대부터는 잘 사용되지 않았 다. 초기의 합성 섬유 형태로 담배 필터 등에 사용되었고 나이트로 셀룰로스 필름을 대신해 사용되었다. 거북이 등껍질 같은 색과 모

양으로 안경테, 단추, 액세서리 등을 만드는 데 사용되었고, 지금까지도 사용되고 있다. 담배꽁초의 필터 부분에 남아 있는 셀룰로스-아세테이트는 시간이 지나면 아주 미세한 플라스틱으로 분해되는데, 최근에는 우리가 먹는 해산물에서도 발견되어 충격을 주고 있다. 이 플라스틱의 특징은 습도에 민감하게 반응하고, 오래되면 식초 냄새를 풍긴다. 이는 가까이 있는 다른 물질의 산화를 촉진하는 아세트산acetic acid을 발산하는 것이라서 문제가 된다. 플라스틱에 유연성과 탄성을 주기 위해 첨가되는 가소제가 없어지면서 형태의 변형이 나타나고 표면에 하얀 가루가 생기거나 오염이 일어나기도 한다.

역시 이를 예방하거나 진행을 늦추는 방법은 저온에 보관하는 것이다. 연구 결과에 따르면 섭씨 21도, 상대습도 40퍼센트의 환경에 아세테이트 필름을 보관하였을 때 식초 냄새가 나기 시작하는 시점을 약 50년으로 예측하고, 같은 상대습도 조건에서 온도를 섭씨 13도로 내려 보관하게 되면 약 150년까지 그 시기를 늦출 수 있다고 한다. 하지만 무조건 수치가 낮다고 좋은 조건은 아니다. 20퍼센트 이하의 습도에서는 필름이 너무 건조되어 부러질 수도 있다.

다음은 폴리비닐클로라이드PVC, poly vinyl chloride이다. 1930년대부터 생산되어 지금까지 널리 사용되고 있다. 부드러운 질감을 낼 수 있어 가죽을 모방한 합성 섬유의 용도로 쓰이기도 한다. 장난감 인형, 에어침대 등에 사용되고 노화되면 첨가된 가소제의 분리로 달콤한 냄새가 나기도 한다. 쉽게 황변되고 표면이 끈적끈적해지며, 딱딱한 플라스틱의 경우에는 깨지기 쉽다.

폴리우레탄polyurethane은 1940년대 개발되었는데 스펀지, 섬유, 코팅의 형식으로 생산된다. 다양한 색과 강도로 가공할 수 있고 가구, 신발, 인조가죽, 자전거 안장 등등 다양하게 사용된다. 쉽게 황변되고 부서지며 끈적끈적하고 뿌옇게 되기도 한다.

마지막은 고무rubber이다. 천연 유래에서부터 합성고무까지 그 종류가 다양하다. 1950년대 이후 합성고무가 생산되면서 천연고무를 대신하기 시작했고, 더 안정적인 성질을 가지게 되었다. 특유의 고무 냄새가 나는데 노화가 진행될수록 냄새도 강해진다. 인형, 장난감, 빗 등 다양한 제품 생산에 활용되지만, 표면이 쭈글거리거나 뭉개지고 황변되는 등의 문제가 나타난다. 또 탄력을 잃으면서 균열이 생기고 딱딱해지기도 한다.

대체로 플라스틱은 오래되면 색이 변한다. 야외에 둔 플라스틱은 더 빨리 변색되고, 진한 색을 가진 플라스틱은 좀 덜하게 보일 뿐이다. 물리적으로는 변화가 없다고 해도 즉, 모양은 변화가 없더라도 오래된 티가 난다. 특히 앞에서 살펴본 다섯 가지의 플라스틱이 문제인 이유는 노화와 변형이 빠르고 되돌릴 수 없다는 데 있다. 또 함께 보관하는 다른 작품에 영향을 끼칠 수 있어 주의를 기울여야 한다. 가장 좋은 방법은 노화의 원인이 되는 요인을 제어하는 방법이다. 열이 문제라면 저온에서 보관하면 되고 자외선이 문제라면 빛을 차단하자. 다른 컬렉션에 영향을 줄 수 있는 경우에는 따로 보관하면 된다.

그런데 사실 이 모든 대책을 사전에 마련하기 위해서는 이 작

품에 사용된 플라스틱이 어떤 종류인지 빨리 알아내는 것이 제일 중요하다. 친절하게 바닥에 표시가 되어있으면 좋으련만(분리수거를 위한 표시 말이다) 그렇지 않은 경우가 더 많다. 공산품이라면 그 플라스틱 제품을 생산한 공장에 문의하거나 작가에게 어떤 종류를 사용했는지 물어보는 방법도 있다. 궁금하다고 해서 조각을 떼어 내어 분석할 수도 없다. 공산품이라면 여분을 구해 놓고 잘 보관해 두었다가 하나씩 꺼내 쓰는 방법도 있겠다.

그래서 최근 네덜란드의 보존과학자들은 간단한 실험으로 문제가 되는 플라스틱을 알아낼 수 있는 '플라스틱 판별 키트'를 개발해 미술관과 박물관에 보급하는 사업을 하고 있다. 사실 나머지는 일반적인 미술 작품의 유지 관리를 위한 기준에 맞게 적용하면 된다. 먼지와 오염물을 클리닝 하고 부러진 것을 붙이는 작업은 보존가로서 훈련받은 사람이라면 누구나 할 수 있는 일이다.

지금도 어디선가는 새로운 플라스틱을 연구하는 사람이 있고, 그 플라스틱을 사용하여 예술 작품을 만드는 사람들이 있다. 누군가는 플라스틱을 분해하지 못하여 고민하고, 누군가는 플라스틱을 어떻게 천년만년 지켜 나갈지 고민하고 있다.

플라스틱의 반격

13 | 뭉크와
보존가의 절규

평화로운 미술관에서 그림을 둘러보던 사람들은 그림 한 점 앞에서 입을 다물지 못했다. 아니 미술관에 어떻게 이런 그림을 걸어 놓을 수 있단 말인가! 그림 곳곳에 물로 얼룩진 부분이 가득하고 가장자리는 찢어진 게 다반사다. 아뿔싸, 그림 위쪽으로는 새똥이 묻어 있는데 한두 군데가 아니다. 이쯤이면 작품을 잘못 관리한 미술관에 비난이 쏟아져야 마땅하다. 하지만 그 비난의 화살은 작가인 에드바르 뭉크Edvard Munch, 1863~1944에게로 향한다. 이 모든 게 작가가 원한 것이라고 하니 작가의 기이한 의도로 순화되어 해석된다. 뭉크가 그랬다니까 새똥에 숨겨진 예술적 의미를 애써 찾아 이해해 보려고 한다.

〈절규The Scream〉라는 그림으로 잘 알려진 노르웨이의 작가 뭉크는 야외에 작품을 한참 걸어 두고 그림을 '숙성'시켰던 것으로 악

뭉크, 〈족욕〉, 1912~1913, 캔버스에 유채, 110×80cm, 뭉크미술관 소장

명 높다. 그는 죽기 전까지 오슬로Oslo 외곽에 자리 잡은 에켈리Ekely 스튜디오에서 그의 말년 27년을 보낸다. 이후 이 작업실은 작가의 유언대로 오슬로시에 기증되어 뭉크미술관Munch Museum을 만드는 바탕이 되었다. 이 스튜디오에는 꽤 많은 작품이 보관되어 있었는데 안타깝게도 대부분 보관 상태가 좋지 않았다. 작품을 보관하는 장소가 제대로 만들어져 있지 않았고, 뭉크는 지붕이 없는 넓은 공간에 작품을 그냥 걸어 두었다. 작가는 이렇게 무심하게 작품이 비와 눈을 맞고, 때로는 매서운 바람과 먼지를 견디며 시간의 아픔을 맛보도록 했다.

지붕을 만들 경제적인 여유가 없어서 그림을 그냥 그렇게 둔 것 같지는 않다. 어느 날 눈을 맞고 있는 그림을 보고 한 친구가 뭉크에게 괜찮은지 물었다. 뭉크는 늘 그래 왔으니 걱정할 필요가 없다고 말했다. 야외에 한참을 걸어 둔 그림의 표면에는 각종 먼지가 쌓이기도 하고, 물감이 떨어지거나 들고 일어나기도 했다. 뭉크는 야외에서 비바람을 맞고 약간 뿌옇게 변한 표면 느낌을 좋아했다고 한다. 이를 두고 이후 미술학자는 그림을 '죽이거나 치료하는 처방kill or cure remedy'이라고 표현하기도 했다. 그리고 무엇보다 뭉크가 자신의 그림을 그렇게 두기를 바랐기에 그런 세월의 흔적도 작품 일부라고 했다. 한편 뭉크가 사용한 미술 재료와 기법도 일반적이지는 않았다. 유화 물감의 기름을 쫙 빼고 사용하기도 했고, 그림을 다 그리고 난 뒤 표면을 일부러 긁어내기도 했다. 뭉크는 모든 것에 호기심이 많았고, 자연과 작품은 다양한 실험 대상이었다.

어느 날 저녁 나는 길을 따라 걷고 있었다. 한쪽에는 도시가 보이고 한쪽에는 피오르가 있었다. 갑자기 나는 피곤하고 아팠다. 발길을 멈추고 피오르를 바라보았더니, 해는 지고 구름은 붉게 변해 있었다. 마치 모든 자연이 비명을 지르는 것 같았다. 아니 나는 그 비명을 분명히 들었다. 피와 같은 구름을 그렸다. 소리치는 색을 그렸다. 이것이 〈절규〉의 탄생이다.

_1892년 1월 22일, 뭉크의 일기에서

우리가 잘 알고 있는 뭉크의 작품 〈절규〉는 여러 개의 버전이 있다. 파스텔로 그린 것도 있고 템페라(달걀노른자를 안료와 섞은 물감)

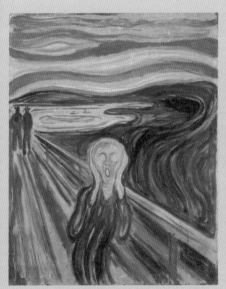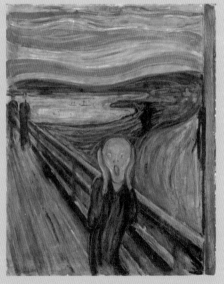

(좌) 뭉크, 〈절규〉, 1910. 카드보드에 템페라와 유채, 91×73.5cm, 뭉크미술관 소장,
2004년 뭉크미술관에서 도난당했다가 2006년에 되찾았다.
(우) 뭉크, 〈절규〉, 1893. 카드보드에 템페라와 유채, 파스텔, 크레용 , 91×73.5cm,
오슬로 국립미술관 소장. 가장 널리 알려진 버전이다.

가 주로 사용된 그림도 있다. 판화로 제작한 작품도 여러 점 있다. 카드보드에 그려진 템페라 두 점 중 한 점(1893년 제작)은 노르웨이 오슬로 국립미술관에 있고, 한 점(1910년 제작 추정)은 뭉크미술관에 있다. 그는 템페라 말고도 유화, 카세인(우유 단백질을 안료와 섞은 물감), 크레용 등을 혼합하여 그림을 그렸다. 물론 이 그림에도 여기저기 얼룩이 있고 지저분한 오염물이 묻어 있다. 하지만 이 〈절규〉에서 얼룩과 오염의 이야기는 작가의 '숙성' 과정과는 조금 다르다.

2004년 뭉크미술관에서 전시 중이던 〈절규〉가 도난당하는 황당한 사건이 발생했다. 도둑들은 스스럼없이 전시장으로 걸어 들어와 벽에 걸려 있던 그림을 들고 홀연히 사라졌다. 그의 또 다른 대표작 〈마돈나Madonna〉도 함께 도난당했다. 그로부터 2년 후, 그림은 '예상했던 것보다 나쁘지 않은 상태'로 미술관으로 돌아왔다. 사람들은 대작의 귀환에 열광했지만 그림은 여기저기 찢어지고 새로운 얼룩이 묻어 있었다. 미술관은 약 2년에 걸쳐 보존 처리를 한 뒤에 그림을 다시 전시할 수 있었다. 그때 미술관에서는 이 상처들을 완전히 치료하지 않고 남겨 두기로 했다고 발표했다. 그림의 좌측 하단에 발생한 큰 얼룩은 그냥 두기로 했다는 것이다. 미술관 측은 아픈 도난의 역사를 함께 전시하고 사람들에게 보여 주면서 다시는 그런 일이 발생하지 않도록 하기 위해서라고 설명했다(사실 카드보드에 생긴 물 얼룩은 완벽하게 제거하기 어렵다). 홀로코스트의 기억을 고스란히 간직하고 있는 아우슈비츠 수용소를 그대로 보존해서 박물관으로 운영하는 것과 비슷한 맥락일까? 독일 나치군이 반인륜적 행

위를 자행했던 장소가 세계문화유산이 되고 아픈 역사를 상기시키는 다크 투어리즘dark tourism의 하나가 된 것처럼 말이다.

이제는 뭉크의 그림을 보는 사람들도 그림에 있는 얼룩, 구멍, 새똥을 보고 놀라지 않는다. 보존가, 큐레이터 등 미술관에서 일하는 사람의 시각은 물론이고 작품을 감상하는 사람들의 인식도 바뀌었다. 사실 작가가 타계하고 나서 지금까지 약 80년간 뭉크의 작품을 보존하는 미술관의 태도, 작품을 보는 관람객의 태도에도 변화가 있었다. 뭉크미술관이 문을 열고 보존가가 일을 시작한 것은 1960년대의 일이다. 당시에 작가의 스튜디오에서 가지고 온 그림들의 상태가 썩 좋지는 않았지만, 작가의 의도에 대해서는 크게 무게를 두지 않았다. 당장은 작품의 상태를 어느 정도 회복시켜 전시실에 거는 것이 무엇보다 중요했을 것이다. 뭉크의 의도에 대한 깊은 고민 없이 그림의 구멍은 메워지고, 물감이 떨어진 부분은 색이 칠해지고, 약해진 캔버스는 보강을 위해 배접도 하고, 심지어 바니시까지 칠해졌다.

이런 보존 처리 방향은 1980년에 들어서면서 서서히 변화가 나타났다. 무조건적인 배접과 간섭이 항상 옳은 것은 아니라는 생각이 보존가들 사이에서 싹텄고, 작가가 원하는 바가 무엇이었는지 지켜 주는 것이 더 중요하다는 목소리가 커졌다. 무조건 열심히 한다고 칭찬받는 세상이 아니었다. 이후에는 보존 처리에 대한 모든 결정에 신중해졌고, 재료와 기법에 관한 깊은 연구가 선행되었다. 작품의 태생적인 가치가 보편적인 시각에서 볼 때 부정적으로 보인

다고 할지라도 파괴하지 않고, 엄격한 윤리적 기준에 따른 판단과 보존의 원칙에 따라 접근하게 되었다.

작품을 이해하는 가장 핵심적인 위치에 작가가 있다는 사실은 의심의 여지가 없다. 작품이 태어난 배경부터 이름을 그렇게 붙인 이유까지 작가는 다 알고 있다. 그동안 자라 온 이야기, 겪었던 사건 사고도 모두 알고 있다. 자식의 일은 모두 알고 있는 부모와 같다. 하지만 작가는 창조자일 뿐, 일단 부모의 품을 떠난 자식은 독립적인 개체가 되어 더는 작가의 간섭을 받지 않고 싶어 하지 않는다. 미술관이 소장한 작품의 보존 처리 문제에 있어 작가의 의견을 반드시 반영하지 않아도 괜찮다는 의견을 지지할 수 있다. 단 작가의 의도를 해치지 않는 정상적인 처리라면 말이다.

하지만 부모 마음이 어디 그런가! 결혼하고 가정을 이룬 자식이라도, 반백이 넘은 자식이라도, 자식은 늘 부모의 근심거리이다. 작가에게 작품은 여전히 자기 자식이고 분신이다. 작품에 대한 모독은 곧 작가에 대한 모독으로 해석된다. 저작권법에도 저작인격권이 명시되어 있다. 작품을 대하는 태도는 곧 작가의 인격에 대한 존중과 같다는 이야기다. 가령 작품을 이상하게 왜곡해 전시하거나 작가의 의도에 반해서 사용할 때는 저작인격권을 침해한 것으로 해석할 수 있다. 그것이 설령 보존을 위한 선의에 의한 것이라 할지라도 작가가 모욕적으로 받아들이는 변형은 법적 처벌을 받을 수 있다. 다음 이야기가 그런 사례다.

〈황소Charging Bull〉는 이탈리아의 조각가 디모니카Arturo Di

Monica, 1941~가 1989년 12월 어느 날 밤, 뉴욕에 슬쩍 가져다 놓은 조각이다. 처음에 경찰은 3톤이 넘는 이 육중한 조각을 불법이라는 이유로 치워 버리려고 했다. 하지만 이제는 월스트리트의 상징이 되어 수많은 관광객이 찾는 관광 명소가 되었다. 그런데 2017년 이 황소 앞에 한 소녀가 나타났다. 〈두려움 없는 소녀Fearless Girl〉라는 제목의 조각을 누군가 설치한 것이다. '세계 여성의 날'을 맞아 의도적으로 제작되고 배치된 조각이었다. 그런데 사람들이 황소에 당당히 맞서고 있는 이 조각을 보려고 더 많이 찾아오는 기이한 현상이 일어났다. 디모니카는 이 소녀의 조각 때문에 자신의 황소 조각이 제대로 표현되지 못하고 있다고 불평했다. 자신의 저작권을 침해하고 있으니 소녀 조각을 치워 달라고 뉴욕시에 강하게 요구했다. 그 결과 지금 소녀는 다른 곳으로 옮겨 갔고, 그 자리에는 작은 발자국만이 남아 있다.

자식이 아프면 부모가 마땅히 달려가 치료해 주어야 한다고 생각하는 작가도 있다. 실제로 작품의 망가진 부분을 직접 수리하는 경우도 많다. 이때의 작업은 보존이나 복원이라는 용어보다는 다른 표현이 어울릴 수도 있다. 작가가 자신의 작품에 다시 손을 대는 경우, 작품의 원래 상태로 되돌아가기보다는 새로운 버전의 작품이 탄생할 가능성이 아주 크다. 원래 사용했던 재료와 같은 방법으로 접근할 가능성이 크기 때문에 무엇이 원래의 것이고 무엇이 이후에 고쳐진 부분인지 구분하기도 힘들다. 보존 처리보다는 재제작, 재생산이라는 용어가 더 적합하다.

그렇다면 작품에 문제가 생겼을 때(작가가 살아있다면) 작가에게 연락하는 것이 맞을까? 대부분 대답은 '아니다'이다. 작가는 창작하는 사람이다. 본능적으로 새로움을 추구한다. 작가의 작업이 새로움에 목적을 두고 있다면 보존가의 작업은 작품의 상태 유지 혹은 상태 회복을 위한 복원에 있다. 따라서 작품과 관련된 문제를 해결하는 방법은 작가보다는 보존가가 더 잘 알고 있다. 작품에 어떤 식으로든 손상이 발생했을 때 작가가 고치는 것은 썩 바람직한 일은 아니다.

하지만 '그렇다'가 정답인 경우도 있다. 본인이 살아 있는 동안은 본인이 작품을 고치겠다는 굳은 의지를 가진 작가도 더러 있다. 본인이 믿고 맡길 수 있는 보존가를 지정하여 처리토록 하는 경우도 있다. 때로는 작품의 제작에 특별한 기술이 필요해서 보존가가 할 수 없는 영역의 작업이 있을 수도 있다. 특별한 용접 기술이나 도장 기술이 필요할 때가 그렇다. 특수한 전자장비를 다루고 컴퓨터 프로그래밍을 다시 해야 하는 일이라면 이 영역의 전문가 또는 이에 대해 잘 알고 있는 사람을 찾아야 한다. 작가는 물론이고, 작가의 조수, 유족, 재단에 연락해야 하는 일도 있다. 보존가가 만능기술자 맥가이버는 아니다.

현대미술의 보존에 관한 어려움을 이야기할 때 빠지지 않는 것이 의사결정 문제이다. 미술품의 전통적인 보존 처리 과정에서는 발생하지 않았던 여러 가지 문제는 느닷없이 보존가에게 다양한 선택지를 제시한다. 예전이었더라면 그림에 쌓인 먼지를 보고 별 고

민 없이 닦아 냈을 보존가는 뭉크의 그림 앞에서 질문을 던진다. 이 먼지는 정말 제거의 대상일까? 뭉크가 살아 있다면 이 먼지를 깨끗하게 제거하기를 정말 원했을까? 이 먼지는 작품에 손상을 주지 않고 그냥 쉽게 닦을 수 있는 종류의 먼지일까? 어떤 재료와 방법으로 이 먼지를 닦아야 가장 좋은 결과가 나올까? 과연 나는 이 먼지를 안전하게 제거할 수 있는 충분한 기술이 있나?

이런 질문에 대해 답하기는 결코 쉽지 않다. 가지고 있는 데이터의 평균값으로 결정을 내릴 수도 없고, 여러 사람에게 의견을 물어 다수결로 정할 수도 없다. 작가마다 작품마다 고민이 다르고 중요한 결정의 지점도 다르다. 보존가는 작품의 물성을 다루는 전문 지식과 철저한 보존윤리에 기반해 최선의 방법을 제안할 수 있어야 한다.

그러나 일단 복원에 대한 의사결정이 내려지고 나면, 그 이후는 사실상 보존가의 개인적인 역량과 판단에 전적으로 의존하게 된다. 또 그 행위에 대한 평가는 처리 전후의 결과물 비교로 이루어지는 경우가 많다. 극적인 시각적 변화가 없는 결과물은 100년 후를 고려한 최선의 처리였다고 하더라도 알아주는 사람이 없을지도 모른다. 이미 세계 여러 나라에서는 미술품을 보존 처리하는 과정에서 보존가가 지켜야 할 사항들을 정리하여 배포했다. 우리나라에서도 2012년 국립문화재연구소에서 '보존윤리 지침'을 만들고 보존가들에게 지침서를 나누어 준 적이 있다. 보존가는 '나는 보존윤리에 맞는 처리를 계획하고 실행하고 있는가?'라는 질문을 스스로 던지

고 작업에 임하는 올바른 자세와 태도를 챙겨야 한다.

　그뿐만 아니라 보존가는 작품을 둘러싼 여러 이해관계자 사이에서 중재자 역할을 노련하게 할 수 있어야 한다. 작가, 유족, 작품의 소유자, 미술사학자, 큐레이터, 보존과학자, 때로는 미술관의 관람객까지 작품을 둘러싼 모두의 중심에서 이야기할 수 있어야 한다. 보존 처리 결과물이 모든이의 찬사를 받을 필요는 없다고 하더라도 고개를 끄덕일 수 있는 정도의 동의는 구할 수 있어야 한다. 자, 이쯤이면 두 뺨을 감싸고 절규하고 있는 보존가의 모습이 보이지 않는가!

14

세실리아 할머니와
원숭이가 된 예수

우리가 모두 웃을 수밖에 없었던 스페인 할머니 세실리아 Cecilia Giménez의 이야기가 있다. '원숭이 예수Monkey Christ, Ecce Homo' 로 알려지게 된 이 사건은 2012년 당시 80세 할머니의 의심할 여지 가 없는 선한 의도에서 비롯된다. 세실리아 할머니가 평생 열심히 다니던 성당의 벽에는 예수가 그려져 있었다. 그런데 이 벽화의 상 태가 할머니가 보기에도 너무 좋지 않았나 보다. 그림 일부가 떨어 져 나가 있었고, 가만히 두면 곧 없어져 버릴 것 같았다. 그래서는 안 된다고 생각한 할머니는 직접 팔을 걷어붙였다. 하지만 할머니 가 의도한 대로 그림이 복원되지는 못했다. 색을 칠하면 칠할수록 원래의 그림은 사라지고 할머니의 그림만 남게 된 것이다.

할머니는 그림이 이렇게 되자 큰 죄책감에 빠져 고통스러워했 다. 이 사실이 알려지자 마을 사람들로부터의 비난은 물론이고 전

원래 〈에케 호모*Ecce Homo*〉, '이 사람을 보라'라는 뜻의 라틴어 제목이 붙은 벽화였지만
한 할머니의 미숙한 복원 처리로 인해 더 유명해졌다.

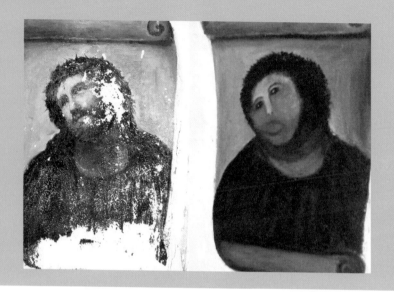

세계 언론의 조롱에도 시달려야 했다. 하지만 조용한 시골 마을에

사람들이 찾아오기 시작하면서부터 이야기는 달라진다. 벽화가 있

는 성당은 스페인 바르셀로나에서 약 400킬로미터 떨어진 도시 보

르하Borja다. 일부러 찾아오는 사람이 거의 없는 인구 5,000명의 작

은 도시이다. 그런 곳에 지금은 이 잘못된 복원 사례, '원숭이 예수'

그림을 보기 위해 많은 사람이 찾아오고 있다. 심지어 우스꽝스러

운 이 그림에는 보호 아크릴이 씌워졌다. 2012년 사건이 발생한 그

해에는 4만 5,000명이 찾아왔고 지금은 연평균 1만 6,000명 정도가

찾는 관광 명소가 되었다. 이 벽화를 활용한 열쇠고리, 냉장고 자석

등의 기념품이 제작되어 판매되고 있다. 관광객을 맞이하기 위한 새로운 일자리가 만들어졌고, 이를 통해 얻는 수익은 지역 노인들을 위한 요양 시설에 사용된다. 세실리아 할머니의 선의가 진정 빛을 발하기 시작한 것이다.

잘못된 복원으로 시끄러웠던 사례가 또 하나 있다. 1986년 네덜란드 암스테르담의 시립미술관Stedelijk Museum에 전시 중이던 작품이 관람객의 공격으로 심하게 찢어지는 손상을 입었다. 바넷 뉴만Barnett Newman, 1905~1970의 작품 〈누가 빨강, 노랑, 파랑을 두려워하는가 III?Who's Afraid of Red, Yellow and Blue III?〉였다. 바넷 뉴먼은 미국의 추상화가로 단순한 색으로 화면을 채우고 가느다란 여러 가지 색의 선을 그려 넣은 작품을 많이 남겼다. 관람객의 공격으로 찢어진 작품은 복원하기 위해 뉴욕으로 보내졌다. 작가의 유족이 늘 믿고 복원을 맡겨 오던 보존가 다니엘 골드레어Daniel Goldreyer에게 작업을 의뢰한 것이다. 워낙 심한 손상을 입었던 터라 작품을 복원하는 데 꼬박 4년이 걸렸다. 하지만 1991년 암스테르담으로 돌아온 작품을 본 사람들은 놀라움을 금치 못했다. 손상된 부위보다 훨씬 더 많은 부분에 덧칠이 되었고, 작품의 느낌이 완전히 달라져 있었다. 그런데 적반하장도 유분수지! 복원가는 자신을 비난한 사람들을 명예훼손으로 고소하고 다시 작품을 손보는 데 들어가는 비용으로 100만 달러를 청구했다.

그러나 몇 년 뒤 공개된 최종 보고서에 따르면 그는 그림의 빨간 부분을 모두 아크릴 물감으로 다시 칠했고, 심지어 롤러를 사용

해서 바니스를 칠한 것으로 드러났다. 복원을 담당했던 다니엘 골드레어는 작가가 살아있을 때부터 신뢰하던 복원가였고 뉴먼의 작품에 대해서는 전문가로 인정받고 있었다. 소장처인 암스테르담시와 미술관에서는 복원의 방향과 방법에 대하여 그와 사전에 충분히 논의했고, 중간 과정에서도 몇 차례 작품을 확인했다고 했다. 하지만 골드레어는 무슨 이유에서인지 약속한 대로 처리하지 않고 자신의 마음대로 작품을 망쳐 버렸다. 손상이 전혀 없었던 부분까지도 아크릴 물감으로 덮어 버렸고, 원래 바니스가 칠해져 있지 않았던 작품에 제거하기 힘든 합성수지 바니스를 두껍게 칠해 버린 것이다. 작품은 다시 미술관에 전시되었지만 더 이상 바넷 뉴먼의 작품이 아니었다.

숙련되지 않은 사람의 잘못된 판단과 실수에 의한 보존 처리는 문제가 크다. 하지만 오랜 경험과 명성을 가진 사람도 한순간의 판단 오류로 돌이킬 수 없는 결과를 초래할 수 있다.

그림에서 훼손되어 사라진 부분은 어떻게 복원하나요? 이것은 그림의 복원 처리에 대해 궁금해하는 사람들이 묻는 가장 흔한 질문 중 하나다. 이 질문에 대한 가장 간단한 대답은 색을 칠해 넣는다는 것이다. 전문 용어로 '색맞춤retouching, inpainting'이라고 한다. 문제는 어떤 원리와 원칙을 가지고 칠하는가이지만 이를 설명하기는 그리 간단하지가 않다. 하지만 한 가지 확실한 것은 이 처리의 가장 큰 목적이 그림을 감상하기에 '적합한' 이미지로 완성하는 것이지 완벽

작가 미상의 19세기 풍경화. 자외선 촬영을 하면 색맞춤 처리를 한 부분이 검게 나타난다.
(위) 일반 조명에서 보이는 작품
(아래) 자외선등으로 관찰한 작품의 이미지

하게 처음 상태의 그림으로 또는 완전한 새로운 그림을 만드는 과
정은 결코 아니라는 것이다. 그리고 세실리아 할머니처럼 좋은 의
지만 갖고 있다고 할 수 있는 일도 아니다.

색맞춤에는 몇 가지 원칙이 있다. 첫째, 훼손되어 사라진 부분
에만 색을 칠해야 하고 남아 있는 원래의 그림 위에 덧칠해서는 안
된다. 너무나 당연한 이야기 같지만 사실 세실리아 할머니처럼 복
원을 전문적으로 배우지 않은 사람이 색을 칠하다

보면, 마치 내가 화가가 된 것처럼 새로 그림을 그
려 넣는 실수(?)를 하기도 한다. 대개 아무리 비슷한
색을 만들어 사라진 부분에 색을 칠하더라도 티가
나기 마련이라 이를 무마하기 위해 훼손되지 않은
부분까지 침범하는 경우가 많다. 이는 전문적인 교
육만으로 해결될 수 있는 문제라기보다는 오히려
처리하는 사람의 윤리적인 문제에 더 무게를 두는
것이 맞을지도 모르겠다. 하지만 이렇게 원래의 그
림 위에 더해진 색들은 자외선을 비추어 보면 확연
히 다른 형광 반응을 나타내기 때문에 의심스럽다
면 전문가를 찾아 의견을 듣는 것이 좋다.

둘째, 색을 칠하는 재료는 화학적으로 안정적
이어야 한다. 새로 칠하는 물감이 쉽게 색이 변하거
나 균열이 발생해서는 안 되고, 원래의 그림과 조화
롭게 발색되어야 한다. 그러나 유화 작품의 사라진

부분을 복원하기 위해서 유화 물감을 사용하지는 않으며, 마찬가지로 아크릴 회화 작품의 사라진 부분을 복원할 때도 아크릴 물감으로 색맞춤을 하지는 않는다. 복원 처리가 끝난 후 복원된 부분과 원래의 그림이 완전히 구별 가능해야 하는데, 나중에 손상을 주지 않고 제거할 수 있어야 하기 때문이다. 이러한 용도로 특별히 만들어진 복원용 물감이 시장에 나와 있다. 대부분 안정적이라고 알려진

그림의 사라진 부분을 가느다란 선으로 채워 색맞춤 했다.

합성수지와 안료를 혼합해 만든 것으로 가격이 비싼 편이다. 수채물감이나 과슈를 사용하기도 하는데 물로 쉽게 지울 수 있지만, 내구성이 좋지는 않다.

셋째, 그림의 사라진 부분을 내 마음대로 그려 넣어서는 안 된다. 자료를 찾아 그림의 원래 이미지를 조사해야 하고 최대한 비슷하게 그려 넣는다. 만약 그림에 대한 아무런 정보나 근거를 찾을 수 없다고 해서 사라진 부분을 자기 마음대로 그려 넣을 수는 없다. 그럴 때는 최대한 색과 채도만 비슷하게 채워 넣는 방법을 쓴다. 거리를 두고 멀리서 보면 차이를 인식할 수 없지만 가까이에서 보면 색맞춤한 부분이 원래의 그림과 구별되도록 하는 것이다. 사라진 부분이 많은 그림일수록 이런 방법으로 색을 칠하는 경우가 많다.

색을 칠하는 방법에도 여러 가지가 있다. 완전히 붓 자국까지 비슷하게 색을 칠하는 방법도 있는데 어느 부분이 복원된 부분인지 알 수 없게 감쪽같이 칠한다. 또는 그림 표면의 일반적인 결(흐름)과는 구별되는 선이나 점으로 색을 조합해 유사하게 색을 칠하는 방법이 있다. 트라테지오tratteggio라고 불리는 이 기법은 1940~1950년경 이탈리아에서 고안된 색맞춤 기법이다. 가령, 사라진 초록색 부분에 색을 칠하는 방법은 똑같은 초록색을 찾아내서 칠하는 방법도 있지만, 파랑과 노랑의 가느다란 선을 겹쳐 칠하면 가까이에서는 구별이 되지만 멀리서는 초록으로 보이게 된다. 이것은 가까이 있는 색들끼리 서로 영향을 받아 혼합된 색과 비슷하게 보이는 색의 동화현상, 색의 혼색효과 또는 전파효과라고 설명할 수 있다. 우리

의 눈은 아주 정교하지만, 색을 인식하는 방법에 있어서는 편견과 유연함이 혼재되어 있는 것이다.

우리가 흔히 잘못되었다고 말하는 보존 처리는 작가의 의도와는 다르게 작품의 원래 모습이 변해 버렸을 때다. 손상되지 않은 부분까지 필요 이상으로 덧칠했거나 과도한 클리닝으로 제거가 필요하지 않은 부분까지 제거되었을 때도 있다. 보존 처리에 사용된 재료가 시간이 지나면서 오히려 작품의 안전과 미관에 해를 끼치기도 한다. 보존 처리에 사용하는 재료를 반드시 제거가 가능한 것으로 써야 하는 이유가 바로 여기에 있다. 문제가 발생했을 때 작품의 원래 물질은 훼손하지 않고 복원 처리 이전으로 되돌릴 수 있어야 한다.

사실 어떤 방식으로 색맞춤을 하는가는 작품의 특징마다 그 선택이 달라질 수 있다. 그리고 나라마다, 미술관마다, 복원가마다, 드러내지는 않지만 선호하는 방법이 있다. 또 이런 선호는 시간의 흐름에 따라 혹은 취향에 따라 늘 변한다. 그래서 과거에는 옳았던 것이 지금은 틀릴 수도 있다. 과거는 비교적 잘된 보존 처리였지만 지금은 잘못된 보존 처리로 평가받을 수도 있다. 세실리아 할머니의 그림을 살리려는 노력은 당장은 어처구니없는 결과물로 사람들을 실망하게 했지만, 그로 인해 180도 바뀌어 버린 스페인의 작은 마을은 이제 할머니에게 감사의 인사를 건네고 있다.

작품의 보존 처리가 필요하다면, 보존가의 기술적 능력은 물론이고 보존 처리를 위한 재료와 방법의 선택이 올바른지 살펴봐야 한다. 근본적으로 무엇을 보존하고자 하는지 함께 방향을 설정하

세실리아 할머니와 원숭이가 된 예수

고, 현실적인 한계와 자신의 능력에 대해 끊임없이 성찰하고 질문을 던지는 태도를 가진 보존가를 찾아야 한다. 특히 현대미술 작품의 보존 처리에서는 너무 많은 선택지가 존재하기 때문에 후회 없는 결정을 내리기 위해서는 고민하고 또 고민해야만 한다.

15

<div align="right">

설마 이것도
작품이라고?

</div>

아, 누가 벽에 바나나를 테이프로 붙여 놓고 작품이라고 한다. 다음날 누가 찾아와 바나나를 먹어 치웠는데 그것도 행위예술이라고 한다. 그 바나나 '작품'은 하나에 12만 달러가 넘는 가격이었다. 그런데 더 놀라운 사실은 이 작품을 3명이나 구매했다는 것이다. 마르셀 뒤샹Marcel Duchamp, 1887~1968이 변기를 전시장에 가져다 놓고 〈샘Fountain〉이라고 말한 지 이제 100년쯤 지났다. 이제는 익숙해 질 만도 한데 현대미술은 도무지 이해하기 어렵다.

물론 아무나 벽에 바나나를 붙인다고, 변기를 떼어 온다고 작품이 되는 것은 아니다. 바나나 작품의 작가 마우리치오 카텔란 Maurizio Cattelan, 1960~은 일상 속의 평범한 물건을 활용해서 사회의 모순을 풍자하는 작품을 만드는 것으로 유명하다. 대표 작품은 황금으로 만든 변기 〈아메리카America〉이다. 이 작품은 과도한 부에 대

한 조롱을 담은 작품이다. 2016년 제작된 이 변기는 뉴욕 구겐하임 미술관에서 사들여 실제 미술관 화장실 한 칸에 설치되었다. 사람들은 이 변기에 한 번 앉아 보기(?) 위해서 몇 시간씩 줄을 섰다. 이 황금 변기 작품을 두고 미술계에서는 정치적인 성격이 너무 강한 작품이라는 이야기가 많았다. 하지만 황금 아파트를 가진 도널드 트럼프Donald John Trump가 미국 대통령으로 당선되기 이전에 제작된 작품이고, 황금빛 머리카락을 가진 보리스 존슨Boris Johnson이 영국 총리로 취임하기 전에 이미 기획된 전시였다.

그가 2019년 12월 아트 바젤 마이애미 비치Art Basel Miami Beach에 출품한 바나나 작품의 제목은 〈코미디언Comedian〉이었다. 작가는 세계 무역과 노동 시장을 상징하는 것이라고 설명했다. 다음날 전시장에서 바나나를 먹어 버린 사람은 조지아 출신의 예술가 데이비드 다투나David Datuna, 1974~로 자신은 그저 배가 고파서 그랬다고 항변했다. 사물을 바라보는 다양한 시각을 형상화한 조각과 설치 작품으로 유명한 그는 이 행동을 두고 사물과의 의미 있는 상호작용은 하나의 예술이 되기에 충분하다고 설명했다. 작품은 다투나의 행위예술 덕분에 유명해졌고, 가격은 더욱 치솟았다. 작가는 작품에 더해진 이 흥미진진한 이야기를 열렬히 환영했다.

작품을 전시하고 있던 페로탕 갤러리Perrotin gallery는 얼른 다른 바나나를 사 왔다. 그리고 다음과 같이 말했다.

"바나나 자체가 작품은 아닙니다. 작가의 아이디어가 예술입니다."

현대미술은 어렵다. 현대미술 작품의 보존과 복원에 대한 문제도 간단하지 않다. 영국을 대표하는 현대미술 작가인 데미안 허스트Damien Hirst, 1965~는 종종 동식물을 재료로 사용해 작품을 제작한다. 그는 5퍼센트의 폼알데하이드HCHO, Formaldehyde 용액이 가득찬 수조에 상어를 집어넣고 작품이라고 한다. 폼알데하이드는 용액은 개구리 등을 표본으로 만들 때 넣는 방부제 용액으로 사용되는데, 미생물의 증식이나 원치 않는 화학 변화로 인한 생물의 부패를 막는다. 냄새가 독하고 인체에도 유해하다. 실제 상어가 들어 있는 이 작품명은 〈살아있는 자의 마음속에 있는 죽음의 물리적 불가능성 *The Physical Impossibility of Death in the Mind of Someone Living*〉. 제목도 어렵다.

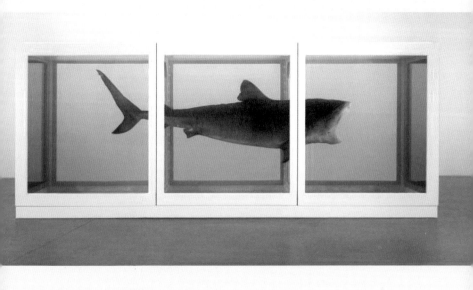

데미안 허스트, 〈살아있는 자의 마음속에 있는 죽음의 물리적 불가능성〉, 1991,
상어, 유리, 철골, 5퍼센트 폼알데히드 용액, 213×518×213cm, 개인 소장

세대를 넘어 작품을 오래 보존하고 싶은, 보존해야 하는 사람의 눈에 이런 작품은 그야말로 도전이다. 바나나와 마찬가지로 얼마나 오래 그 모습 그대로 남아 있을지 알 수가 없다. 그런데 어느 날부턴가 수조 속 상어가 부패되기 시작했다. 1991년 제작할 당시의 조치가 부실했던 탓이다. 기존 상어를 다른 상어로 바꾸는 것에 대해 미술사학자들은 강한 반대 의견을 제시했다. 다른 상어로 바꾼다면 처음 작품과 똑같은 작품이 될 수 없다는 논리였다. 보존과학자들은 지금의 상어를 그대로 두고 폼알데하이드의 농도를 바꾸어 실험해 볼 것을 제안했지만, 허스트의 결정은 단호했다.

"다른 상어로 바꾸겠습니다. 어떤 상어인지는 중요하지 않습니다. 상어는 단지 내 아이디어를 전달하기 위한 수단이었을 뿐이죠. 그것은 그저 그것일 뿐입니다."

_데미안 허스트

결국, 허스트는 새로운 상어를 구해 그의 작업실로 운송해 왔다. 런던 자연사박물관의 물고기 전문과학자도 초빙했다. 긴 주삿바늘로 방부제를 상어의 몸 깊숙이 넣었고, 7퍼센트 폼알데하이드 용액에 2주 동안 담가 두었다. 그리고 같은 작품을 다시 만들었다. 이 모든 과정에 10만 달러가 넘는 비용이 들었는데, 작품을 사려는 사람이 이 금액을 추가로 지급해 모든 논란을 잠재웠다. 당시 작품의 가격은 자그마치 800만 달러였다.

눈에 보이지 않는 '개념'을 사고판다는 것은 어떤 의미일까? 애써 비교하자면 특허권과 비슷할지 모르겠다. 새로운 물건이나 기술을 개발한 사람이 그것을 독점적으로 이용할 수 있는 특별한 권리 말이다. 법적으로 이 권리를 가진 사람만이 독점적·배타적으로 그 물건을 생산하고 판매할 수 있고 그렇지 못한 사람이 똑같은 아이디어를 팔면 불법이다. 개념미술에서는 예술가의 독창적인 아이디어, 예술가가 작품을 통해 말하고자 했던 의도를 포함한 총체적인 지적 저작물의 가치를 사고파는 것으로 볼 수 있다. 내가 1억 원을 주고 산 것은 바나나 1개와 테이프 조각이 아니라, 작가의 이 저작물에 대한 설치 안내서가 담긴 종이 한 장일 수 있다. 어쩌면 작가의 서명 정도는 종이에 있을 수도 있다. 그 작품은 지금 당장 눈에 보이지는 않지만 언제든 어디서든 작품을 만들고 전시할 수 있는 권리이다. 물론 작가의 의도를 왜곡해서는 안 된다. 그렇다면 기본적으로 눈에 보이는 '물질'의 보존에 대해 고민하는 미술품 보존가는 이 '개념'을 어떻게 지켜야 하는 것일까.

1995년 미국 구겐하임 미술관은 펠릭스 곤잘레스 토레스Felix Gonzalez-Torres, 1957~1996의 1991년 작품을 사들였다. 이 작품 〈무제 Untitled〉(여론public opinion)는 미술관 전시장 한쪽 모서리에 사탕을 쌓아 두고 관람객들이 자연스럽게 사탕을 집어 가도록 하는 작품이다. 300킬로그램의 사탕이 일정하게 유지되도록 한다는 것이 작품에 대한 유일한 설명이었다. 미술관이 사들인 것은 사탕 300킬로그

램이었을까? 또 보존가들이 연구해야 하는 대상은 사탕 300킬로그램이었을까? 그렇지 않다. 미술관은 이 작품을 언제든 재설치할 수 있는 소유권right of ownership을 산 것이다.

사람들은 이 작품을 설치할 때 그저 주변에서 쉽게 구할 수 있는 사탕을 사용하면 될 것이라고 생각했다. 작가는 비슷한 여러 작품을 만들었는데, 모두 다른 사탕을 사용했다. 몇 년이 지나면 처음 사용했던 사탕의 포장 껍질이 바뀌기 일쑤여서 매번 처음과 똑같은 느낌의 작품을 만들기는 어려웠다. 작가는 1996년 사망했고 그의 작품을 다시 전시하려고 하는 사람들의 고민이 시작됐다. 작가가 살아 있을 때는 직접 물어보고 작가가 원하는 대로 설치했었다. 하지만 이제는 어디서 어떤 사탕을 구해야 할지 결정을 하기 어려워졌다. 비슷한 껍질의 사탕을 찾아야 할까, 비슷한 맛과 효능의 사탕을 구해야 할까? 작가가 사용한 예전의 사탕 껍질과 똑같은 것을 만들어서라도 작품을 비슷하게 설치해야 할까? 그렇게 한다면 사탕 포장지에 대한 저작권 침해일까?

당시 구겐하임 미술관의 큐레이터 낸시 스펙터Nancy Spector도 고민에 빠졌다. 작가의 여러 작업을 연구하고 작가의 삶도 살펴보았다. 그리고 작가가 이 작품을 통해 드러내고자 하는 이야기가 그가 고른 사탕의 종류와 모양에도 존재한다고 판단했다. 이 작품을 제작할 당시, 1991년은 미국과 이라크의 걸프전쟁이 한창일 때였다. 사탕의 모양이 미사일과 비슷하고, 색이 검은 것은 우연의 일치가 아니라고 보았다. 제목은 없지만 '여론'이라고 덧붙인 부제에는

전쟁에 대한 사람들의 생각을 나타내고 싶어 한 작가의 의도가 들어 있을 수 있다. 그의 또 다른 작품 〈무제Untitled〉(목throat)는 기침을 진정시키는 효과가 있는 사탕(Luden's honey-lemon cough drops)을 사용했다. 이 작품에는 부제를 '목'이라고 붙였는데, 당시 식도암으로 고통받던 작가의 아버지에 관한 이야기를 하는 것이라고 해석되었다. 이 작품에서는 기침을 멈추게 하는 사탕의 성분이 더 중요한 요소로 판단되어야 한다고 주장하면서 이후에 작품을 설치할 때도 이런 사탕을 사용해야 한다고 적고 있다. 그러나 안타깝게도 작가는 지금 이 세상에 없고, 그러한 내용이 정리된 문서도 없다.

캔버스에 그려진 유화, 나무를 깎아 만든 조각은 100년 전에도 그 모습 그대로였을 가능성이 크고, 앞으로 100년 후에도 그 모습

펠릭스 곤잘레스 토레스, 〈무제〉(여론), 1991, 투명 셀로판에 싸인 검은 사탕 약 300kg, 가변크기, 구겐하임 미술관 소장 © Felix Gonzalez-Torres

을 유지하도록 보존가들이 최선을 다할 것이다. 하지만 현대미술을 이해하기 위해서는 획일화된 진정성 개념에서 과감하게 탈피해 작품을 살펴볼 필요가 있다. 때로 작품을 구성하고 있는 물질의 희귀성과 유일무이함이 작품의 가치와 연결되지 않을 수 있다. 어떤 작품은 설치되는 장소마다 모양이 달라지지만, 그렇다고 잘못된 것이 아니다.

어떤 상어, 어떤 사탕, 어떤 바나나인지는 중요하지 않을 수도 있다. 물론 그 대체 방안으로 돌고래, 마시멜로, 오이도 괜찮다는 이야기는 아니다. 그것을 통해서 작품을 만들고 작가가 말하려고 했던 '생각'이 무엇이었는지 정확하게 이해하는 것이 더 중요하다는 말이다. 또 그 생각을 전달하는 매개체의 역할은 마땅히 보존되어야 한다. 그렇다 보니 이제는 작가의 의도를 세심하게 파악하고 올바른 설치 방법을 정확하게 기록하는 것도 아주 중요한 보존가의 역할이 되었다. 이것이 선행되지 않고서는 엉뚱한 결과물이 나올 여지가 있다. 눈에 보이는 물질을 넘어 눈에 보이지 않는 개념까지 보존해야 하는 현대미술의 커다란 도전이다.

작가의 손을 떠난 작품은 여러 사람과 만난다. 그러면서 작품은 필연적으로 변화하고 작품을 둘러싼 이야기는 점점 늘어난다. 새로운 작품을 마주하고 새로운 보존 방안을 세워 나가는 것은 보존가에게 쉽지 않은 일이지만 동시에 아주 즐거운 도전이다. 여러 사람을 만나고 작품 속에 숨겨진 이야기를 찾아내는 것은 보이지 않는 곳에서 일하는 보존가에게 더없이 큰 기쁨이다.

16 인사동 스캔들

프랑스 파리 제3대학에서 동양인 최초로 미술품 보존을 공부하고 돌아온 이강준, 신의 손을 가졌다는 그는 영화 〈인사동 스캔들〉의 주인공이다(실제로 파리 제3대학에는 미술품 보존가 과정이 없다). 그는 몇백 년 만에 세상에 나타난 안견安堅, ?~?의 '벽안도碧眼圖' 복원을 맡았다. 잘 복원하면 400억 원의 가치가 있다고 하니 미술판에 있는 모든 사람의 최대 관심사다. 영화 속에서 주인공 이강준은 미술품 보존가지만 작품을 복원하는 모습은 거의 나오지 않는다. 그림에서 먼지를 털어 내거나 구겨진 주름을 펴고, 사라진 부분에 색을 채우는 전형적인 보존 처리의 모습은 없다. 대신 똑같은 작품을 하나 더 만들어 내는 복제에 몰두한다. 똑같은 그림을 한 장 더 만들어서 진짜 그림을 빼돌리기 위한 사기극을 꾸미는 사기꾼으로 묘사된다.

영화 속의 이야기는 허구가 많다. 종이는 얇아서 뒤에 여러 장의 종이를 붙여 힘을 더해 주기도 한다. 이렇게 겹쳐진 종이에 그림을 그리면 먹과 채색이 뒷장의 종이까지 스며든다. 앞장만큼 선명하지는 않지만 희미하게 선과 색이 남아 있을 수 있다. 영화는 이 희미한 그림을 떼어 내서 색을 되살리는 기적의 물, '회음수'를 뿌려서 똑같은 작품을 만들어 낸다는 만화 같은 이야기이다. '복원'과 '복제'는 엄연히 다른 목적이 있는 별개의 일이다. 영화의 오락 요소가 더해지기는 했지만, 미술 세계는 이런 유혹이 많은 곳임은 분명하다. 큰돈이 오가는 미술시장, 그 미술시장에 욕심만으로 몰려드는 어리석은 자들은 잘 속아 넘어간다. 음모와 사기가 판치기 딱 좋은 곳이다.

〈인사동 스캔들〉에 비하면 영화 〈냉정과 열정 사이〉는 잔잔한 멜로 드라마다. 이름만으로도 감성 돋는 곳, 이탈리아 피렌체에서 복원을 공부하고 있는 주인공의 이름은 준세이. 이름조차 조용하고 서정적이다. 준세이는 자신의 직업을 죽어 가고 있는 생명을 되살리는 일, 잃어버린 시간을 되돌리는 일이라고 말한다. 그의 스승 조반나는 준세이에게 치골리Lodovico Cardi da Cigoli, 1559~1613의 중요한 작품 복원을 맡긴다. 그런데 잠시 여행을 다녀온 사이에 작품이 심하게 훼손되는 사건이 발생한다. 이 일로 준세이는 일본으로 돌아간다. 알고 보니 제자의 뛰어난 실력을 질투한 스승 조반나의 돌발 행동으로 밝혀지고, 곧 그의 자살 소식이 들려온다. 물론 주요 줄거리가 그림 복원에 있지는 않다. 영화의 중심 이야기는 준세이와 그의 옛 연인 아오이의 사랑 이야기이다. 영화 속 준세이는 그림을 복

원하는 장면보다 잊지 못하는 연인 아오이와의 추억을 복원하는 데 집중하고 있다.

과연 영화 속에 등장하는 보존가의 모습은 실제와 얼마나 다를까? 보존가는 언제부터 있었던 직업일까? 이 직업에 대해서 가장 흔히 듣는 질문 중 하나는 어떻게 하면 보존가가 될 수 있냐는 것이다. 그렇다면 미술품을 보존하고 복원하는 사람은 무엇을 잘해야 할까? 어떤 자질을 가진 사람이어야 할까?

그림으로 기록에 남은 옛 보존가가 한 사람 있다. 얀 반 딕Jan van Dyk, 1690~1769은 18세기 네덜란드의 화가이자 보존가였다. 당시 암스테르담에서 많은 초상화를 복원한 기록이 남아 있다. 얀 반 딕을 그린 그림을 자세히 살펴보면 이젤 옆에는 약품 병이 놓여 있고, 이젤에 올려진 풍경화의 윗부분이 유달리 밝다. 아마도 누렇게 변한 바니시를 닦아 내는 작업을 하는 것으로 보인다. 붓과 팔레트도 보이지 않는다. 대신 왼손에 구겨진 천 조각을 쥐고 있다. 그는 화가로서의 모습이 아니라 보존가로의 모습을 남겼다. 아마도 보존가가 그려진 최초의 그림일 것이다.

새로운 직업이 등장한다는 것은 어떤 직업이 사라지는 것만큼 큰 의미가 있다. 그 일에 대한 수요가 많다는 뜻이며 아무나 그 일을 할 수 있는 게 아니라 전문 기술이 필요하다는 것을 인정한다는 의미이다. 주로 화가와 조각가들의 손에서 이루어지던 일이 '복원가 restorer'라는 이름으로 등장한 것은 18세기 후반에 들어서다. 완전히 독립된 직업으로서 인정받기 시작한 연도는 정확하게 알려지지 않

인사동 스캔들

얀 텐 콤페, 〈얀 반 딕〉, 1754, 캔버스에 유채, 35,5×30,5cm, 암스테르담 미술관 소장

앗다. 다만 18세기 베네치아 공화국에서 대대적으로 이루어진 회화 복원에 대한 기록을 통해 그 배경을 추측할 뿐이다.

1729년 프랑스에서는 최초로 '트랜스퍼transfer' 기술이 개발되었다. 이것은 썩거나 벌레가 심하게 먹어서 그림층을 제대로 지지하지 못하게 된 나무판이나 캔버스를 제거하고 새로운 지지체를 부착하는 방법이다(손상된 기존 지지체를 제거하지 않고 새로운 지지체를 추가로 부착하는 것은 배접이다). 그림이 그려진 앞면은 온전하게 남겨 두고 뒷면만 교체해야 하는 상당히 까다로운 작업이다. 게다가 그림층은 얇고 잘 부서지기 때문에 고도의 기술이 필요했다. 단순히 화가라고 해서 할 수 있는 일이 아니었다. 이 기술의 유행은 18세기에 들어 프랑스에서 보존가가 독립적인 직업으로 등장하는 결정적인 배경이 되었다.

그 이전에 보존가가 될 수 있는 직업 경로란 숙련된 보존가 밑에서 어깨너머로 일을 배우는 도제식 교육뿐이었다. 오랜 경험에서 얻는 기술을 중요하게 생각했기 때문에 유명한 보존가 작업실에서 처음 몇 년 동안은 칼만 갈아야 겨우 붓을 한 번 잡을 수 있었다. 논리적인 설명 한마디 없이 '20년 동안 내가 쭉 그렇게 해 왔으니 너도 그렇게 하면 된다'고 배운다. 물론 경험만큼 값진 것은 없다. 하지만 시간이 지날수록 사람들은 미술품 보존이 새로운 그림을 그리는 창작 활동과는 엄연히 다른 일이고, 전문적인 교육을 통해 지식을 갖춰야 하는 일이라는 것을 깨닫게 되었다. 특히 빠르게 발전하는 과학 기술을 미술품 보존에 적용하려는 연구가 활발히 전개되면서 이런

인사동 스캔들

인식은 더욱 커지고 확산되었다. 마침내 1888년 베를린 왕립박물관 Royal Museum of Berlin에 첫 보존연구실이 생기고 과학자들이 고용되었다. 1920년에는 대영 박물관British Museum, 1931년에는 루브르 박물관에 보존연구실이 만들어졌다. 미술품 보존에 관한 연구 결과를 논하는 첫 국제 학회가 로마에서 개최된 것이 1930년대의 일이고, 영국에 처음으로 보존 교육 과정이 생긴 것도 이 무렵이다.

우리나라의 상황도 크게 다르지 않다. 그러나 우리나라에 유화가 도입된 지 이제 갓 100년이 지났으니 유화 작품의 복원 역사를 논할 여유는 없다. 우리나라의 첫 유화 작품은 1918년에 그려진 고희동의 〈자화상〉이라고 알려져 있는데, 이 작품이 미술관에서 복원된 것은 1980년대의 일이다(이때 우리나라의 미술관에 보존연구실이 등장했다). 전쟁과 가난 속에서 그림을 제대로 돌볼 여유를 기대하기는 어렵다. 이후 대학에 문화재보존학과가 설립된 것도 1980년대 말에 이르러서였다. 그러니 그 이전에 인사동에서는 아마도 수많은 스캔들이 있지 않았을까 짐작할 뿐이다.

어디 감히 사람의 소중한 생명을 다루는 의술을 미술품 복원에 비유할까마는 가장 이해하기 쉬운 설명이라 어쩔 수가 없다. 의사가 되는 길은 쉽지 않다. 의대를 졸업한다고 바로 의사가 될 수 있는 것도 아니다. 필수적으로 반드시 학습해야 할 부분들을 다 습득하고 나면 배운 지식에 대하여 시험을 통해 냉철한 평가를 받아야 한다. 그리고 그 시험을 통과하면 실제 병원에서 환자들을 다루는

수련의 기간을 보낸다. 숙련된 스승 혹은 선배 의사의 지도를 받으며 환자를 대하는 태도에서부터 수술칼을 잡는 각도까지 '현장'을 배워야 한다. 그리고 외과든 피부과든 세분화된 전공을 선택해 심화 과정을 공부한다. 정형외과 의사가 신경외과, 흉부외과 진료도 잘 본다면 대단한 천재라고 놀랄 일이 아니라 그 전문성을 의심해야 한다. 응급실에서는 매우 급하게 들어온 다양한 증상의 환자를 검사하고 진단하지만, 전문적인 수술을 응급의학과 의사가 집도할 수 없는 것과 같다. 또 최신 의료 동향에 꾸준히 관심을 기울이고 연구해야 하며 자기계발에 게을러서는 안 된다.

독학으로 평생 침술을 연구한 구당 김남수 선생이 무면허 의료 행위로 고발을 당한 이야기를 들은 적이 있다. 병원을 전전하며 어떤 약을 먹어도 낫지 않던 증상이 그에게 침술을 받고 호전되었다는 사람들의 이야기도 있다. 지금 당장 절박한 사람에게는 그가 의사이든 아니든 상관이 없다. 하지만 아픈 사람을 고쳤다고 의사가 될 수는 없는 노릇이다. 그의 능력을 법적으로 인정하기 위해서는 다른 기준이 필요하다.

미술복원에도 비슷한 예가 있었다. 수십 년 동안 미술품 보존가로 일하면서 수많은 그림을 복원했지만 자격증이 없다는 이유로 논란이 일었다. 외국의 경우 정규 복원학교를 졸업하면 보존가로 활동할 수 있다. 단 국가가 인정하는 학교인가 아닌가에 따라 다룰 수 있는 미술품의 대상이 달라지기도 한다. 또 나라마다 보존가 협회가 있고 이 협회가 회원들을 대상으로 정기적인 자격 심사를 한

다. 실제 작업한 결과물의 평가, 면접 등을 통해 인증 과정을 거치기도 한다. 사람들은 자신이 소장한 작품의 복원을 맡길 곳을 찾을 때이 협회에 문의한다.

간단한 문제는 아니다. 하지만 정말 하나의 전문 직업군으로 떳떳하게 자리 잡기 위해서는 자격과 전문성에 대해 검증받을 수있는 제도와 법을 정비해 갈 필요가 있다. 작업 능력은 물론이고 직업에 대한 윤리의식을 평가해야 한다. 또 이 평가는 일회성이 아니라 정기적인 관리로 모니터링되어야 한다. 높은 시험 성적만으로 자격을 주는 것도, 그렇게 받은 자격이 영원한 것도 보존가라는 직업에는 걸맞지 않다.

> "미술품 보존가는 보람이 없는 직업이다. 가장 잘하는 것이 티나지 않게 하는 것이기 때문이다. 불만족스러운 결과물을 내놓았을 때는 후세에 명작을 남겨 주지 못했다는 불명예를 안고 살아가야 한다."
>
> _막스 프리들렌더Max Friedlander, 1867~1958

조금 현실적인 이야기를 해 보자. 보존가는 미술품을 가장 가까운 곳에서 직접 다루는 일을 하므로 미술을 좋아하는 사람에게는 너무나 매력적인 직업이다. 또 손상된 작품을 처리해서 되살리는 일은 생각만 해도 가슴이 벅차고 뿌듯하다. 하지만 보존가는 일자리 수요가 많은 직업은 아니다. 대학원을 나와도 관련 기관으로 취

업하기는 쉽지 않고, 고액 연봉이 보장되는 직업도 아니다. 그럼에도 불구하고 여전히 멋진 직업인으로서의 복원가 이강준, 준세이를 꿈꾸는 이들이 있다. 물론 대부분은 그렇지 않겠지만 미술품의 보존이야기가 사기꾼과 악당들이 쫓고 쫓기는 범죄 추격물이 되어서는안 된다. 비밀이 가득하고 감추고 싶은 걸 행여나 들킬까 봐 가슴 조이는 미스터리 심리극이 되어도 곤란하다. 그림과 사랑에 빠진 복원가의 로맨스 정도는 이해하려고 애써 보겠지만, 실소를 금치 못하는 코미디가 되어서는 결코 안 된다.

훌륭한 보존가가 되기 위해서는 세 가지 H가 있어야 한다고 말한 적이 있다. Head, Hands, Heart. 머리와 손 그리고 가슴이다. 미술과 과학에 대한 지식과 정교한 손 그리고 무엇보다 예술을 사랑하는 정직한 마음이 있어야 한다. 미술품 보존을 공부해 보고 싶은데 너무 막막한가. 일단 자신의 강점과 약점이 위 세 가지 중 어디있는지 생각해 보길 바란다. 물리와 화학이 너무 어려운가? 곰손이라 좌절하는가? 미술사를 잘 몰라 난감한가? 이 모두를 다 잘하는사람은 드물다. 하지만 자신의 강점을 하나라도 확실히 가지고 있다면, 약점을 채워 가면서 차근차근 공부하면 된다. 미래는 준비된사람의 것이다.

II

미술관으로 간 과학자

01

핑크빛으로 보이는
피카소의 청색 그림

복원 작업의 막바지에 접어들었다. 이제 물감층이 떨어져 나간 부분에 색을 칠해 주기만 하면 몇 달 동안 진행한 작업이 마무리된다. 피카소의 작품 〈비극*The Tragedy*〉의 보존 처리를 맡은 보존가는 햇빛이 잘 드는 밝은 창가 앞에 이젤을 두고 앉았다. 작업실 북쪽으로 난 큰 창은 온종일 빛이 부드럽게 드리워 색을 맞추기 제일 좋은 곳이다.

피카소 하면 화려한 색감의 입체파 그림을 떠올리지만, 그가 처음부터 그런 그림을 그린 것은 아니었다. 스페인에서 그림을 공부하다가 프랑스로 떠났을 때, 그의 나이 스무 살이었다. 파리에서의 생활이 시작된 1901년부터 약 4년 동안 피카소의 그림은 온통 파란색이다. 가난하고 힘들었던 시기를 청색으로 표현했다고 해서 피카소의 '청색 시대'라고도 불린다(이 시기가 끝나면 곧 '장밋빛 시대'가 온다).

181 핑크빛으로 보이는 피카소의 청색 그림

그를 유독 외롭고 우울하게 했던 가장 큰 사건은 친했던 친구의 자살이었다. 이 시기의 작품 중 하나인 〈비극〉은 바닷가에서 추위와 배고픔에 떨고 있는 가족을 그린 그림이다. 하늘, 바다, 모래 모두가 푸른빛이다. 물감층이 떨어져 나간 부분은 주로 그림의 가장자리에 있어서 색을 맞추기는 어렵지 않았다. 푸른빛이 맴도는 모래사장의 빛깔은 갈색에 파랑을 조금 섞으니 완벽하게 잘 맞아떨어졌다.

다음날, 보존가는 보존 처리가 끝난 그림을 사진으로 남겼다. 보존 처리 전후에는 반드시 사진을 찍어 기록으로 남긴다. 백열등을 그림 양쪽에 설치해 놓고 늘 사용하던 카메라로 광원을 번쩍이며 사진을 찍었다. 그런데 며칠 후 인화된 사진을 본 복원가는 깜짝 놀랐다. 자신이 색을 칠한 부분이 선명한 분홍빛으로 빛나고 있었던 것이다. 이 이야기는 1960년대 실제로 미국 워싱턴 국립미술관 National Gallery of Art, Washington에서 있었던 일이다. 물론 당시에는 디지털카메라도 없고 LED 전등도 없었다. 눈으로 보기에는 완벽했던 색이 왜 사진에서는 분홍빛으로 찍혔던 것일까?

세계 곳곳의 미술관 보존실은 처음 만들어질 때부터 그 위치를 정하는데 매우 신중하다. 태양은 동쪽에서 떠올라 남쪽을 지나 서쪽으로 진다. 보존실은 북쪽으로 큰 창을 내어 태양광이 한 번 반사되어 들어오도록 하고 진동이 심한 곳은 피한다. 미술품이 빛에 민감하다는 것을 잘 알기 때문에 강한 빛이 보존실로 바로 들어오는 것을 막는다. 자연 채광이 아예 들지 않는 곳도 적당하지 않다.

피카소, 〈비극〉, 1903, 나무판에 유채, 105.3×69cm, 워싱턴 국립미술관 소장.
보존 처리 전후 촬영 사진
(좌) 일반 조명에서 보이는 작품, (우) 백열등을 켜고 촬영한 작품의 사진

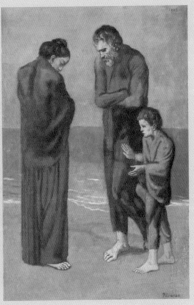

복원 작업은 빛과 색에 아주 민감한 작업이기 때문에 양질의 차가운 빛으로 그림의 미묘한 색 변화를 효과적으로 조절할 수 있어야 한다.

색이 빛의 종류에 따라 달라 보이는 것은 각각의 광원이 가지는 스펙트럼이 다르기 때문이다. 빛은 우리 눈에는 다 그저 하얀 빛이지만, 300~800나노미터 사이에 있는 무지개색이 각각 다른 비중으로 혼합된 것이다. 백열등이나 할로겐등은 빨간 파장의 비중이 높아 붉게 보이고, LED등은 파란 파장의 비중이 높아 차갑다.

핑크빛으로 보이는 피카소의 청색 그림

어떤 색은 조명의 변화에 따라 색이 완전히 다르게 보이기도 한다. 그때 그 보존가가 피카소의 작품에 색맞춤을 하기 위해 사용한 파란색, 울트라마린 블루가 그렇다. 라틴어로 '바다 너머'라는 뜻의 이 파란색은 아프가니스탄에서만 채굴되는 청금석을 사용한 것이었다. 르네상스 시대에는 금보다 비쌌지만, 1826년 이후부터는 합성으로 제조되고 있다. 보존과학자들이 안료를 분석한 결과, 피카소가 그림에 사용한 파랑은 프러시안 블루prussian blue였다. 이 파란색은 가장 먼저 만들어진 합성 안료 중 하나로 복잡한 철의 시안화물이다.

창가로 들어오는 태양 빛 아래에서는 울트라마린 블루와 프러시안 블루가 섞인 색이 같은 색으로 보였지만, 백열등 아래에서 찍은 사진에는 다른 색으로 기록된 것이다. 이렇게 특정한 조명 아래에서는 똑같은 색으로 보이지만 조명의 분광 분포가 달라지면서 다

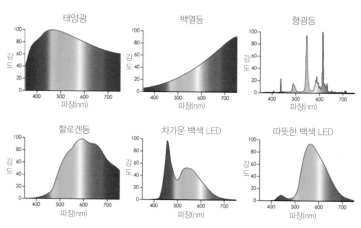

여러 가지 조명의 파장 분석

르게 보이는 경우를 조건등색條件等色, metamerism이라고 한다. 이런 색에 대한 정보는 보존가에게 매우 중요하다.

하지만 당시에 그림이 걸리는 전시장의 조명은 태양광과 할로겐등이 혼합된 곳이어서 보존가가 색맞춤을 한 색이 전혀 도드라져 보이지 않았다. 그래서 아쉽게도 보존가가 색을 다시 칠했는지, 아니면 아직도 그때 그 색이 남아 있는지는 기록을 찾을 수 없었다.

그렇다면 완벽하게 색맞춤을 하려면 어떻게 해야 가능할지 논리적으로 생각해 보자. 작가가 사용한 똑같은 물감을 사용하고, 전시장의 조명과 같은 조건에서 색을 맞추면 된다. 하지만 모든 작품의 물감 성분을 분석해 동일한 물감을 찾아내는 것은 현실적으로 어렵다. 또 화가가 하나의 색만 사용하는 경우는 드물다. 대개 여러 가지 색을 혼합해 원하는 색을 표현한다. 또 시간이 흐르면서 일어난 색의 변화도 고려해야 한다. 하물며 하늘의 빛도 매일매일 다르다. 오늘날 대부분의 전시장은 자연 채광을 최대한 활용하면서 부분적으로 인공조명을 사용하고 있다. 전시장의 조명 조건도 장소마다 차이가 있으므로 하나의 정답을 내세울 수는 없다.

우리가 보는 물질의 색이란 빛이 물질의 표면에서 일부가 반사되어 눈으로 들어오면서 시신경 세포를 자극해 뇌가 해석한 것이다. 몇 단계의 가변적 요소와 주관적 해석을 거쳐 순식간에 우리가 인식하는 것이 색의 실체이다. 현실에서 완벽한 색맞춤은 존재하지 않는다.

핑크빛으로 보이는 피카소의 청색 그림

미술관은 전통적으로 그림을 보여 주는 곳이자 그림을 보존하는 곳이다. 그림을 보여 주기 위해 빛은 꼭 필요하지만, 그 빛으로 인해 작품에 손상이 일어나지 않도록 세심하게 살펴야 한다. 에디슨이 19세기 말 전기와 전구를 발명하기 전까지 인류는 어둠을 밝히기 위해 불을 들었다. 촛불을 켜두거나 기름을 태우는 등불을 이용했다. 그래서 중세 교회에 걸려 있던 종교화는 촛불과 등불의 그을음 때문에 늘 어두워지고 더러워졌다. 이후에는 백열등, 형광등이 만들어졌고, 최근에는 LED등이 등장했다.

미술관에서는 조명을 선택할 때 연색성演色性과 연색지수color rendering index를 중요하게 생각한다. 색의 인지는 상대적인 것으로 어떤 조명이 어떤 방향으로 비추는가에 따라 사람은 색을 다르게 인식한다. 연색지수는 태양 빛으로 볼 때 보이는 색의 점수를 100으로 표시했을 때, 얼마나 이와 비슷하게 색을 보여 주는지 점수를 매긴 것이다. 점수가 높을수록 비슷하다는 뜻이다. 백열등과 할로겐 램프는 연색지수가 80 이상으로 인공광원 중에서는 연색지수가 높은 편이다. 약간 따뜻한 붉은 빛이 감도는 빛이다. 일반 형광등의 연

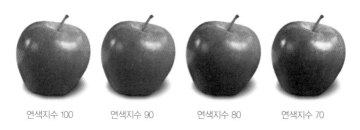

연색지수 100 연색지수 90 연색지수 80 연색지수 70

연색성 지수

색지수는 60, 나트륨등의 연색지수는 40 정도인데, 색이 왜곡되어 보인다. 그래서 색을 정확하게 보여 주는 것이 중요한 미술관에서는 연색지수가 높은 조명을 찾는다. 최근 LED등이 등장하기 전까지 대부분의 미술관에서는 주로 방향성을 가진 할로겐등을 사용해 작품에 스포트라이트를 비추었다. 이렇게 하면 작품 감상에 온전히 집중할 수 있도록 하는 효과가 있었다. 하지만 백열등과 할로겐등은 자외선과 열 방출이 심해 작품 보존에는 그다지 좋은 조명이 아니었다. 게다가 수명도 짧고 전기 요금도 많이 나왔다.

최근에는 미술관의 조명도 대부분 LED등으로 교체되고 있다. LED등은 그 종류가 다양한데, 연색지수가 90점이 넘는 LED등이 개발되어 미술관에서 사용되고 있다. 다소 비싸기는 하지만 에너지 효율이 좋고 수명도 길다는 장점이 있다. 하지만 최근의 한 연구에서는 미술품에 사용된 안료의 색 변화가 단순히 빛의 양에 대한 문제가 아니라 특정 파장 때문일 수 있다고 밝혔다. 그 증거로 반 고흐가 해바라기를 그리기 위해 사용한 강렬한 노랑, 크롬 옐로우crome yellow가 LED등 아래에서 급격하게 색이 달라졌다는 실험 결과를 제시했다. 노란색이 갈색으로 변하고, 회색빛을 띠게 되었는데, LED 등에 포함된 녹색과 푸른 파장을 그 원인으로 지목했다. 국내 연구진도 비슷한 연구 결과를 발표한 적이 있다. LED의 빛이 웅황雄黃의 변색 원인이라고 발표한 것이다. 웅황은 황화비소As_2S_2를 포함한 독이 있는 광물성 안료인데, 옛 그림에 누런 잎이나 의복을 그릴 때 사용되었다. 여러 종류의 LED 조명을 작품에 비추고 실험한 결과, 웅

핑크빛으로 보이는 피카소의 청색 그림

황의 심한 변색이 단기간에 관찰되었다고 했다. 가장 안전하고 진보된 조명이라고 알려진 빛조차도 작품에 치명적인 피해를 줄 수 있다는 것이다. 하지만 여전히 LED는 과거의 인공조명이 가지고 있던 단점들을 보완할 수 있는 장점이 있어 많은 곳에서 사용되고 있다. 그리고 과학자들은 과거에 에디슨이 그러했듯이 인류의 새로운 빛을 찾는 연구를 멈추지 않고 있다.

뉴욕의 허드슨 강변에 디아비콘Dia:Beacon이라는 미술관이 있다. 복잡한 도시를 훌쩍 떠나 현대미술의 자유로움 속에서 하루를 보내기 딱 좋은 곳이다. 이 미술관은 '일광 미술관Daylight Museum'이라는 별명이 있다. 옛 공장 건물을 미술관으로 리모델링했는데 자연 채광만으로도 작품을 감상할 수 있도록 설계했기 때문이다. 상어 이빨 모양의 천장의 채광창과 디자이너가 직접 설계한 벽면의 큰 유리창을 통해 드리우는 햇빛이 작품의 구석구석을 비춘다. 태양의 복사열과 자외선을 차단하는 설비는 기본이다. 너무 어두운 부분에는 인공조명을 사용하기도 하지만 해가 일찍 저무는 겨울이면 오후 4시에 일찌감치 문을 닫는다.

빛은 미술품의 보존을 걱정하는 이들의 가장 큰 근심거리이면서 동시에 작품을 전시해 사람들에게 보여 주고자 하는 미술관의 역할을 돕는다. 빛에 민감하게 반응하는 종이나 사진은 작품의 보존을 위해 특별히 더 어두운 조명 아래서 전시하는 경우가 많다. 괜히 신비스러운 공간을 연출하려고 한다거나 작품이 스포트라이트를

받도록 하기 위해서가 아니다. 우리의 다음 세대와 그다음 세대들도 작품의 아름다움을 온전히 누릴 수 있도록 지키려는 노력이다. 빛과 색은 보존가에게 영원한 연구 대상이다.

02

돼지 방광에
물감을 넣어 썼다고?

"튜브 물감이 없었다면, 세잔도, 모네도, 피사로도, 인상주의도
없었을 것이다."

_르누아르

유화 기법이 막 유행하기 시작한 15세기 유럽의 공방을 들여다
보자. 작가들이 그림을 그리고 있는 한쪽 옆에는 물감을 만드는 사
람들이 있다. 색을 띤 가루를 잘게 분쇄하고 있는 사람, 그 가루와
기름을 섞고 있는 사람이 보인다. 납작한 판 위에 손잡이가 달린 막
자를 동그랗게 굴리며 가루가 보이지 않을 때까지, 끈적한 크림처
럼 될 때까지 섞어 준다. 아직은 이렇게 만든 물감을 오랫동안 보관
하는 방법이 없어 그날그날 신선하게 만들어 쓴다. 며칠이라도 더
쓰려면 돼지의 방광에 넣어 보관하기도 한다. 그 당시 돼지 방광은

풍선처럼 가볍고 신축성이 있어 다양한 용기로 사용되었다. 물감을 만들어 돼지 방광 안에 넣어 두고 입구를 끈으로 꽁꽁 묶는다. 물감이 필요할 때는 뾰족한 것으로 방광에 구멍을 뚫어 물감을 짜서 쓴다. 하지만 썩 좋은 용기는 아니었다. 들고 다니기에는 너무 약했고 작은 충격에도 쉽게 터지기 일쑤였다.

획기적인 아이디어는 1841년이 되어 나타났다. 미국의 화가 존 랜드John Goffe Rand, 1801~1873는 어떻게 하면 물감을 오랫동안 마르지 않게 보관하면서 편리하게 쓸 수 있을지 고민했다. 랜드는 주석으로 튜브를 만들어 꾹꾹 눌러 접어 가면서 사용하는 방법을 고안했다. 뚜껑은 스크류 캡을 달아 여닫을 수 있게 했다. 이것이 오늘날 우리가 쓰고 있는 물감 튜브의 시작이었다. 이 튜브의 발명으로 드디어 화가들은 작업실이 아닌 야외에서 그림을 그릴 수 있게 되

었다. 상상해 보라. 야외에서 이젤을 펴고 캔버스에 마음껏 자연의 색을 담아내는 화가들의 모습을!

색을 가진 가루를 안료pigment라고 한다. 가루만 가지고는 형태를 만들 수도 없고 어디에 붙일 수도 없으니 이 가루를 뭉쳐 주고 접착시키는 물질과 섞어 물감으로 만든다. 색이 있는 가루와 기름을 섞으면 유화 물감, 아크릴 수지에 섞으면 아크릴 물감, 아라비아 고무gum arabic와 같이 물에 녹는 수지와 섞으면 수채화 물감이 된다. 이것을 달걀노른자와 섞어서 그리는 그림이 템페라이고, 왁스와 섞어 막대 형태로 만들어 놓은 것이 크레파스다.

간단하게 설명해서 그렇다는 것이고, 실제로 물감을 제조할 때는 다른 재료가 더 첨가된다. 색이 잘 칠해지고, 칠하고 나서 그 느낌과 발색이 좋으며, 오랫동안 색이 유지될 수 있도록 여러 가지 재료가 들어간다. 물감의 제조에 정해진 레시피가 있지는 않다. 물감 제조사마다 혼합하는 재료의 차이가 있고, 그 비법 노트는 제조사의 영업 비밀이다. 아직까지도 안료와 기름을 직접 섞어 자신만의 물감을 만들어 쓰는 작가도 있다. 혹은 튜브에 담겨 있는 물감을 사다가 다른 재료와 잘 요리해 사용하는 작가도 있다.

수채 물감은 그림을 그리고 나면 수분이 증발하면서 수용성의 얇은 막이 생긴다. 색을 가진 알갱이 주변을 이 얇은 막이 코팅하면서 종이에 붙도록 한다. 그렇다면 유화 물감이 마르는 과정은 기름이 날아가면서 건조되는 것일까? 그렇지 않다. 기름은 절대 마르

지 않는다. 단지 산화될 뿐이다. 사과를 깎아 놓으면 표면이 점차 갈색으로 변하고 종이가 시간이 지나면서 누렇게 변하는 현상과 같은 산화 과정을 유화 물감의 건조 과정이라고 말한다. 유화 물감은 공기 중의 산소와 반응하면서 딱딱해진다.

물론 그림을 그릴 때 물감의 묽기를 조절하기 위해 사용하는 휘발성 용제들, 예를 들어 테레핀turpentine이나 미네랄 스피릿mineral spirit은 금방 날아가 버린다. 남아 있는 기름은 분자 사이에 교차결합cross-linking이 일어나면서 플라스틱처럼 굳는다. 복잡한 분자 구조를 가지고 있는 기름 속 성분들이 서로 연결 고리를 함께 가지면서 더 크고 복잡한 구조를 가진 물질로 변하는 것이다. 이런 산화 과정은 공기와 접촉하는 순간 시작되어 몇 시간, 며칠, 몇 년 동안에 걸쳐 일어나고 결코 멈추지 않는다. 단지 손으로 그림을 만졌는데도 물감이 묻어 나오지 않을 정도로 산화되었을 때를 말랐다고 말할 뿐이다.

느린 건조 속도는 유화 물감의 장점이자 단점이다. 색을 고치고 더할 수 있는 시간이 길고, 다양한 표면을 만들어 낼 수도 있다. 그림을 그리는 재미도 있다. 크림치즈 같은 물감을 캔버스에 부드럽게 바르는 느낌은 참 좋다. 또 수채 물감이나 아크릴 물감이 표현하지 못하는 광택과 무게가 있다. 하지만 표면이 완전히 마르기까지 오래 걸리기 때문에 외부 충격을 받으면 물감층이 손상되고 먼지가 쌓여 함께 굳기도 한다. 그래서 건조 과정을 잘 관리해 주어야 한다.

유화는 건조가 느린 만큼 그림을 완성하는 데에도 시간이 오

래 걸린다. 이 속도는 어떤 기름을 사용하는지, 어떤 안료로 물감을 만들었는지에 따라 차이가 있다. 흔히 사용되는 아마기름linseed oil 은 호두 기름walnut oil이나 양귀비 기름poppy seed oil보다 빨리 굳는다. 또 산화철iron oxide, 납lead, 코발트cobalt 등의 금속 원소를 함유한 안료로 만든 물감이 비교적 빨리 굳는다. 작가들은 유화 물감을 빨리 마르게 하려고 여러 가지 시도를 했다. 물감을 종이 위에 짜서 두고 기름을 빼낸 후 사용하거나 건조를 촉진하는 물질을 첨가하기도 했다. 하지만 촉진제를 과도하게 사용하면 금방 그림에 균열이 생기기 때문에 신중해야 한다. 너무 급할 때는(절대 추천하지는 않지만) 헤어드라이어를 들고 그림에 뜨거운 바람을 쏘기도 한다.

19세기 영국의 화가 윌리엄 터너J. M. W. Turner, 1775~1851는 1841년 로얄 아카데미Royal Academy에서 '3일 만에 유화 완성하기' 신공을 선보인다. 이때 그가 전시장 안에서 이젤을 펴 두고 재빠르게 쓱쓱 그려 완성해 낸 작품이 바로 〈기독교의 새벽The Dawn of Christianity〉이다. 지금은 북아일랜드 국립미술관에 소장되어 있다. 터너에 대해 간략히 이야기하자면, 2020년 새로 발행된 20파운드 지폐 뒷면에 그의 초상화가 들어갈 정도로 영국을 대표하는 국민화가이다. 단순한 구도의 풍경화에 섬세한 빛을 아름답게 표현하는 천재적인 재능으로 수많은 명작을 남겼지만, 정작 자신이 사용하는 미술 재료의 보존에는 크게 관심이 없었던 것으로 전해진다. 그 당시에 터너가 이런 시연을 했던 것으로 미루어 볼 때, 유화의 긴 건조 시간은 작가

들의 고민거리였음이 틀림없다.

이 시연에서 그는 물감을 빨리 마르게 하는 젤 형태의 재료를 물감과 혼합하여 그림을 그렸다. 최근의 분석 결과에 따르면, 이 젤은 아마기름과 마스틱 수지, 테레핀, 아세트산 납lead acetate을 혼합한 것으로 메깁megilp이라고 불리던 재료의 변종이었다. 여러 층의 물감을 겹쳐 칠해서 몽환적인 분위기의 변화무쌍한 하늘과 바다를 그리려면 각 층의 건조 시간을 단축하는 것이 아주 중요했을 것이다. 하지만 납 성분은 공기 중의 황과 반응하여 색이 검게 변했고, 지나치게 빨라진 건조 과정에서 그림에 균열이 발생하는 문제가 곧

윌리엄 터너, 〈기독교의 새벽〉, 1841, 캔버스에 유채와 밀랍.
지름 79cm, 북아일랜드 국립미술관 소장

나타났다. 그의 호기로운 시연에도 불구하고 이 젤은 널리 사용되지 못했다.

아크릴 물감을 미국의 화가들이 본격적으로 사용한 때는 1950년 대부터이다. 아크릴 물감은 물에 잘 녹는 수성 물감으로 물에 섞어 손쉽게 쓸 수 있었다. 또 냄새가 나는 테레핀이나 미네랄 스피릿을 사용하지 않아도 된다는 점에서 작가들은 환호했다. 건조가 빠른 것은 물론이고, 캔버스뿐만 아니라 돌, 금속, 유리, 플라스틱 등 다양한 표면에 쉽게 그림을 그릴 수 있다는 장점이 있었다. 당시 미국에서 활발한 작품 활동을 하고 있던 마크 로스코, 바넷 뉴먼, 로이 리히텐슈타인 등이 적극적으로 그림을 그리는 데 사용하면서 더 널리 퍼졌다.

하지만 그 시작은 꽤 오래전으로 거슬러 올라간다. 아크릴이라는 이름의 합성수지가 개발된 것은 19세기 중반이었다. 실제로 공업화되어 사용되는데 불을 붙인 것은 독일의 화학자 오토 룀 Otto Röhm, 1876~1939이었다(이름이 익숙한 분들이 있다면, 그렇다. 그 세계적 화학 회사 룀앤하스Röhm & Hass의 창업자이다). 그는 1915년 아크릴 수지를 공업용 페인트 용도로 개발해 특허를 따낸다. 1946년 '마그나 Magna'라는 상표 이름으로 개발된 첫 아크릴 물감은 아크릴 용액 물 감acrylic solution paint으로 유화와 마찬가지로 테레핀 등을 희석제로 사용하는 것이었다. 지금처럼 물로 희석하여 쓰는 아크릴 물감은 1956년 '리퀴텍스Liquitex'라는 이름으로 개발된 아크릴 유액 물 감acrylic emulsion paint이다. 용액과 유액은 아크릴 수지가 정말 용제

에 녹아 있느냐, 녹지는 않았지만 잘 퍼져 섞여 있느냐의 차이이다. 현재의 아크릴 물감은 아크릴 수지가 물과 잘 섞여 있다. 채색 후 한 시간 정도가 지나면 물감에서 수분이 증발하고 막이 형성되면서 건조된다. 건조된 후에는 다시 물에 녹지 않고, 아세톤 등의 강한 용제로 제거할 수 있다.

유화와 아크릴화는 무엇이 다를까? 보통 사람의 눈에 그림은 그림이다. 그림에 쓰인 물감이 유화 물감인지 아크릴 물감인지 수채 물감인지 반드시 알아야 할 필요는 없다. 구분하기도 쉽지 않다. 하지만 그림을 그리는 작가는 물론이고 그림을 보존하는 사람은 이 각각의 재료에 대해 잘 알고 있어야 한다. 재료의 특징을 알지 못하고 그 물질을 보존한다는 것은 하얀 가루가 밀가루인지 쌀가루인지도 모르면서 요리를 하겠다고 나서는 것과 같다.

완전히 건조된 캔버스화가 유화인지 아크릴화인지 구별하기는 쉽지 않지만, 대체로 유화가 깊은 색감과 풍부한 광택을 가진다. 또 건성유, 테레핀, 바니시 등을 사용하기 때문에 유화만이 가지는 독특한 향이 있다. 아크릴화는 아크릴 물감이 금방 건조되기 때문에 색을 여러 번 겹쳐 칠하면서 수정을 거듭하는 유화와는 다르게 색면이 단조로운 특징이 있다.

아크릴 물감을 이용해 그린 그림이라고 해서 일반적인 취급과 관리 방법이 보통의 그림들과 다르지는 않다. 외부 요인으로 발생하는 손상의 유형 또한 다르지 않다. 그러나 아크릴화의 관리에서

돼지 방광에 물감을 넣어 썼다고?

가장 중요한 것은 온도다. 아크릴 물감의 표면은 섭씨 20도 정도의 실내온도에서도 유연성을 가지고 부드럽게 된다. 이러한 특성은 아크릴 물감으로 그려진 작품의 표면이 외부의 작은 자극에 쉽게 손상되고 공기 중의 먼지가 그림 표면에 잘 붙는다는 것을 의미한다. 표면의 오염 물질은 빨리 제거해 주지 않으면 시간이 지나면서 부드러운 표면에 침투, 고착되어 제거가 어려워진다. 또 반대로 온도가 떨어지면 급속히 경화되어 깨지거나 균열이 발생할 수 있다.

보존과학자들의 연구에 따르면 아크릴 물감에는 안료 입자들이 안정적으로 분산되도록 계면활성제surfactants가 첨가되는데, 이것이 시간이 지남에 따라 그림의 표면으로 이동하는 경향이 있다고 한다. 그래서 그림 표면에 옅은 회색빛의 얇은 막이 생기기도 하고, 표면이 끈적거리거나 정전기가 발생하기도 한다. 공기 중의 먼지나 오염 물질이 그림 표면에 잘 달라붙는 이유이다.

아크릴화는 클리닝도 조심해야 한다. 역사가 짧은 만큼 노화 과정과 보존의 방법에 관한 연구도 아직은 부족하다. 아크릴화의 표면은 수분과 유기용제에 민감하게 반응한다. 물감층이 부풀어 오르기도 하고 물감 성분이 같이 닦여 나갈 수도 있다. 그래서 유화의 클리닝에 사용되는 방법을 아크릴화의 클리닝에 무분별하게 사용해서는 안 된다. 물감의 건조 과정에서 물감과 이미 한 몸이 되어 버린 먼지는 제거하기가 녹록하지 않다. 그러나 표면에만 쌓인 먼지와 오염이라면 보존가가 제거할 수 있다. 작품을 보호하기 위한 액자가 끼워지지 않은 작품은 정기적으로 표면의 먼지를 부드러운 솔

로 제거해 주고, 민감한 표면을 고려해 반드시 전문가에게 클리닝을 의뢰하는 것이 바람직하다.

나는 가끔 화방에 들러 어떤 새로운 재료가 등장했는지 살펴보는 것을 좋아한다. 다른 나라에 가더라도 미술관 다음으로 꼭 들르는 곳이 현지의 화방이다. 현재의 작가들은 어떤 물감을 선호하는지, 어떤 독특한 첨가제가 개발되었는지, 붓이나 나이프는 또 어떤 형태가 나왔는지 둘러본다. 그림의 바탕으로 사용되는 재료에는 어떤 캔버스, 어떤 나무판, 어떤 종이가 있는지도 매우 흥미롭다. 사실 15세기 유럽의 공방에서 사용하던 재료가 아직도 대부분이다. 좀 더 편리하고 세련된 모습으로 진열되어 있기는 하지만 말이다. 하지만 작가는 본능적으로 새로움을 추구한다. 설령 그것이 모방으로 시작된다고 하더라도 색과 형태, 창조적 생산에 대한 실험은 끝이 없다. 비단 화방에서 파는 재료만 그들의 실험 대상이 되는 것은 아니라는 점도 잊어서는 안 된다.

1977년 다우케미컬The Dow Chemical Company에서 개발한 새로운 합성수지, 아쿠아졸Aquazol을 바인더로 사용한 수채 물감이 최근 출시되었다. 발색이 아주 훌륭하고 화학적인 내구성과 안정성도 뛰어나서 보존 처리 과정에도 이 물감과 수지가 사용되고 있다. 새로운 화학물질은 계속 만들어지고, 이들을 미술 재료로 활용하는 예도 계속될 것이다. 현대미술의 보존은 작품의 과거 모습, 작가가 붓을 놓은 그때의 상태로 되돌리는 것에만 집중하지 않는다. 새로이

돼지 방광에 물감을 넣어 썼다고?

마주하게 되는 재료와 그 보존상의 문제를 예측하고 작가, 작품과의 상호관계 속에서 문제를 해결해 가는 과정을 즐긴다. 그만큼 보존가와 보존과학자의 숙제는 늘어난다. 하지만 사실 그것이 진정한 미술품 보존의 즐거움이라는 것을 깨닫는 데는 오랜 시간이 걸리지 않는다.

03

이 작품의
나이는요

아무에게도 책을 빌려주지 않는 도서관이 있다. 심지어 왕이 책을 좀 빌려 보고 싶다고 했는데도 거절한 곳이다. 영국의 왕 찰스 1세Charles I, 1600~1649는 프랑스의 시인 오비네Theodore-Agrippa d'Aubigne, 1552~1630가 쓴 《세계사Histoire Universelle》를 읽어 보고 싶었다. 프랑스의 왕, 앙리 4세Henri IV, 1589~1610가 암살당한 이야기를 목격자들의 생생한 진술로 풀어내고 당시의 시대적 상황을 생동감 있게 쓴 역사서라는 평을 듣고 있는 책이었다. 왕의 도서 대출신청을 받은 도서관장은 책을 들고 가는 대신 도서관의 오랜 지침이 적힌 종이 한 장을 들고 왕을 찾았다. '그 어떤 책도 도서관 밖으로 나가서는 안 된다. 누구든지 책을 보고 싶은 사람은 도서관에 와서 책을 볼 수 있어야 한다.' 그 책을 보고 싶으면 도서관으로 오라는 말이었다. 찰스 1세는 잠시 당황했지만 웃으며 도서관장을 격려했다.

이 작품의 나이는요

영국 옥스퍼드 대학 보들레이언 도서관

'도서관 창시자의 선한 의지와 지침을 최선을 다해 지키는 것이 옳은 것이다.' 영국 옥스퍼드 대학 보들레이언 도서관Bodleian Library 관장은 가슴을 쓸어내리며 돌아왔다. 오랜 역사와 전통만큼 아름답기로 유명한 이 도서관에서 1645년 있었던 일이다.

"왜 이 귀중한 문서의 한 조각을 떼어 내어야 하는지 이해할 수 없습니다."

"이 문서의 정확한 연대를 추정하기 위해서는 조그만 조각을 떼어 내는 것 정도는 감수해야 합니다. 거기에서 우리가 얻는 정보는 엄청난 것입니다."

"아니 그렇게 해서 얻는 정보가 지금 우리가 보존해야 하는 이 책보다 더 값지다고 생각합니까?"

2017년 여름, 이 도서관에서 끊임없는 갑론을박이 온종일 이어졌다. 인도의 고문서 한 권을 두고 학자들 간의 논쟁이 치열하다. 도서관장, 사서, 보존가, 보존과학자, 고문서학자, 연대측정 전문가 그리고 수학자도 참여했다. 문서에서 조그만 조각을 떼어 내어 연대측정을 해 보자는 의견과 상태도 좋지 않은 희귀 문서를(그 목적이 무엇이든) 일부러 훼손해서는 안 된다는 의견이 팽팽하게 맞붙었다.

이 문서는 고대 인도 상인들의 거래 내용이 적힌 장부의 일종으로 바크샬리 필사본Bakhshali manuscript이라고 불린다. 모두 70조각의 자작나무 껍질에 빼곡히 글씨가 적힌 이 문서는 지금은 파키스탄에 속한 페샤와르Peshawar 지역의 바크샬리 마을에서 1881년 발견되었다. 땅을 일구던 농부가 흙더미 속에서 이 문서를 발견하고 한 인도학자에게 넘겼는데, 말년에 옥스퍼드에 정착하여 살던 이 학자

이 작품의 나이는요

바크샬리 필사본의 일부, 옥스퍼드 대학 보들레이언 도서관 소장

는 1902년 그 문서를 도서관에 기증했다.

이 문서 곳곳에는 수백 개의 점이 찍혀있는데, 이 점이 숫자 '0'을 나타내는 기호라는 의견이 수학계에서는 지배적이었다. 지금은 0과 1의 조합으로 모든 것이 설명되는 디지털 세상이지만 당시만 해도 '없다'는 개념 또 그것을 설명하는 기호는 어려운 것이었다. 이 문서에서는 101처럼 십의 자리가 비어있다는 것을 표시하는 자릿수로 동그란 점이 사용되고 있는 것으로 추측했다. 하지만 이 문서의 연대에 대해서는 논란이 많았다. 글씨체와 내용으로 보아 대략 8~12세기의 것으로 추정하고 있을 뿐이었다. 그리고 지금까지 알려진 최초의 '0'은 인도 괄리오르Gwalior 지역의 사원 벽에 새겨져 있는 9세기의 글자였다. 이 문서의 정확한 연대를 알아내는 것은 '0'의 시작은 물론이고, 수학의 역사에 대한 학술적 의미가 크다는 것이

논의에 함께한 수학자의 의견이었다. 보통 사람들이 사용하던 문서에서 찾아낸 '0'은 숫자 그 이상의 의미가 있다고도 설명하였다. 이러한 문서를 소장하고 있는 곳은 전 세계적으로도 옥스퍼드 대학이 유일하고, 연대측정을 통해 그 점들의 비밀을 풀 수 있다면 그 정도의 희생은 가치가 있다고 주장하였다.

도서관장은 장고 끝에 결국 연대측정을 위한 시료 채취를 허가했다. 보존가는 아주 조심스럽게 분석에 필요한 부분을 잘라 냈고, 그 시료는 옥스퍼드 대학 방사성탄소연대측정 연구실Oxford Radiocarbon Accelerator Unit로 옮겨졌다. 시료가 오염되거나 양이 충분하지 않으면 분석 결과를 신뢰하기 어려우므로 이 단계에서부터 철저한 준비가 필요하다.

1949년 미국의 물리 화학자 리비Willard Frank Libby, 1908~1980가 발명한 방사성탄소연대측정법은 고고학에서 가장 많이 사용하는 연대측정법 중의 하나이다. 대기 중의 탄소는 원자량이 12인 것이 있고 14인 것도 있다. 원자량이 14인 방사성탄소는 우주선宇宙線(우주에서 끊임없이 지구로 내려오는 매우 높은 에너지의 입자선)이 대기권에 들어오면서 질소와 반응해 만들어지는데, 대기권 속에서 이산화탄소CO_2가 된다. 호흡하는 모든 생물체는 이 이산화탄소를 몸속으로 계속 받아들이고 내뱉는다. 그러다가 호흡이 멈추면, 즉 죽으면 교환이 중단된다. 그리고 생명체에 축적된 방사성탄소는 붕괴되면서 안정적인 원자량 12의 탄소로 돌아가기 시작한다. 방사성탄소는

이 작품의 나이는요

정해진 속도로 줄어들고 그 양이 절반이 되는 시간은 약 5,730년으로 정해져 있는데, 이를 반감기半衰期라고 한다. 가령, 언제 만들어진 것인지 알고 싶은 나무의 원자량 14 탄소의 양이 처음보다 딱 절반 남아 있다면 5,730년 전에 죽은 나무일 가능성이 크다. 물론 대략 그렇다는 것이지 오차는 늘 있다.

분석 결과 이 바크샬리 필사본의 연대는 224~383년으로 추정되었다. 이미 알려져 있던 것보다 5세기 정도 빠른 시기였다. 많은 사람이 분석 결과를 보고 놀라지 않을 수 없었다. 수학계의 빅 이슈였다. 이로써 가장 오래된 '0'의 기록이 바뀌게 되면서 수학의 역사가 다시 씌었다. 이쯤이면 눈곱만큼(필요한 종이 시료의 최소량은 20밀리그램, 이상적인 양은 100밀리그램이었다) 문서 모퉁이를 잘라 내는 것은 가치가 있었던 일일까?

물체의 나이가 얼마나 되었는지 알아내는 방법에는 여러 가지가 있다. 방사선을 사용하지 않는 방법으로는 나이테를 측정하는 연륜연대측정법dendrochronology과 열발광연대측정법thermolumiscence 등이 있다.

나무가 성장하면서 해마다 생기는 나이테에는 나무가 자란 환경이 고스란히 기록되어 있다. 습하고 비가 많이 내리는 여름이 유난히 길었던 해에는 나무가 급성장해 나이테의 간격이 넓고, 건조하고 추운 겨울이 길어 나무의 성장이 더뎠던 해에는 나이테의 간격이 좁게 남아 있을 것이다. 그리고 같은 지역의 나무들은 모두 유

사한 나이테를 가지고 있다는 것이 연륜연대측정법의 기본 원리다. 미국의 서남부 지역과 유럽의 목재, 특히 그림을 그리는 데 많이 사용된 참나무에 대한 데이터는 수천 년에 대한 자료가 축적되어 있어 비교적 정확한 연대를 추정할 수 있다. 하지만 나무의 종류와 지역에 따라서 나이테가 정확하게 생기지 않는 경우도 있다. 또 성장이 멈춘 시기 즉, 나무가 벌목된 시기를 추정하는 것이지 그림이 그려진 시기를 알 수 있는 것은 아니다.

열발광연대측정법은 고대 토기와 도자기의 연대측정에 주로 사용된다. 물체에 뜨거운 열이 가해졌을 때 가지고 있던 에너지가 모두 방출되어 영점이 되고, 이후 다시 쌓이게 되는 에너지의 양을 측정하는 방법이다. 토기와 도자기가 가마와 같은 곳에서 높은 열로 소성된다는 점에 착안한 것이다. 시료를 다시 가열하면 시료가 가지고 있는 방사선의 양만큼 약한 빛을 방출하는데, 그 빛의 세기로 연대를 추정하면 언제 구워진 것인지 알 수 있다.

하지만 이 두 가지 방법을 미술품에 사용하기에는 조심스럽다. 나무로 제작된 조각의 나이테를 보기 위해서는 속에 숨겨진 나이테가 드러나도록 조각 일부를 도려내야 하고, 그림이 그려진 나무판 일부를 잘라 내야 한다. 도자기의 경우에도 주로 바닥 부분에서 채취하기는 하지만, 작은 시편을 떼어 내야만 분석이 가능하다. 모두 작품의 미세한 손상을 감수해야 하는 분석 방법이다.

미술품의 분석에서 가장 중요한 원칙은 그 방법이 미술품을 손상시켜서는 안 된다는 것이다. 즉 비파괴분석이 원칙이다. 분석

이 작품의 나이는요

대상은 세상에서 유일무이한 작품이다. 이런 작품의 보존을 위해서 또는 보존에 필요한 정보를 얻으려고 작품을 파괴한다는 것은 너무나 모순적이다. 상식적으로 생각해도 정당성을 얻기는 힘들다. 하지만 파괴분석이라고 해서 작품을 자르고 부수는 '파괴'를 상상한다면 그것은 오해다. 과학적 분석에 필요한 시료의 양은 대체로 아주 적다. 하지만 바크샤리 필사본에서 20밀리그램의 작은 조각을 잘라 내는 것을 가지고도 몇 년 동안 분석을 허가하지 않았던 사례를 생각해 보면 그 행위의 무게가 어느 정도인지를 짐작할 수 있다.

방사성탄소연대측정을 위해서 떼어 낸 문서 조각은 태워서 이산화탄소의 양을 측정한다. 즉 시료의 양이 많든 적든, 떼어 낸 조각을 다시는 원래대로 되돌려 놓을 수 없다는 점에서는 엄연한 원본의 '파괴'가 따른다. 시료를 물리적·화학적으로 변환해서 분석 결과를 얻는 방법이라는 점도 일종의 파괴로 해석할 수 있다.

당장 손상이 발생하는 분석 방법이 아니라고 하더라도, 나중에 변화를 일으킬 수 있는 잠재적인 요인을 제공할 수도 있다. 따라서 무엇을 위한 작품의 희생인지 신중하고 또 신중해야 한다. 시료 채취가 꼭 필요한 경우에는 잘 보이지 않는 가장자리나 작품의 뒤쪽에서 떼어 내고 그 양은 최소로 해야 한다.

어찌 되었든 원칙은 무엇을 위해서라도 미술품의 훼손을 담보로 정보를 얻어 낼 수는 없다는 것이다. 모두의 결론이 어떻게 내려지든지 간에 보존가로서 직업 윤리에 기반하여 스스로의 원리와 원칙에 맞는 태도를 보이는 것은 아주 중요하다. 작품의 작은 조각으

로 얻을 수 있는 막대한 정보에 대한 유혹은 직업 윤리가 충분히 흔들릴 수도 있는 지점이기도 하다. 또 윤리와 책임감이라는 것이 단순히 교육과 훈련으로 습득되고 성장하는 것이 아니라는 맹점도 있다. 그것이 왕의 명령에 따른 것이든 개인적인 욕심 때문이든 원칙이 일순간 무너지는 경우는 허다하다. 지금 우리가 보면서 감동하고 즐거워하는 수많은 그림이 우리만의 것이 되어서는 안 된다. 지금까지 이를 잘 지켜 온 사람들의 노력에 의한 것이고, 앞으로 지켜 나갈 후세들의 것이기도 하다. 우리는 전달자의 역할에 충실해야 한다.

이 작품의 나이는요

04 과학자의 실험실로 간 미술품

"자, 이제 이 그림 위에 먼지를 좀 뿌려 주세요. 준비해 둔 인공 먼지 있지요?"

영국 테이트모던의 보존가는 작품 한 점의 더러워진 표면을 클리닝 하기 위한 실험을 한창 준비하고 있다. 1963년 제작된 이 그림은 작가의 대표적인 작품으로 지난 50여 년간 미술관의 전시실에 걸려 있었다. 작품 보호를 위한 유리도 끼워지지 않은 채로 말이다. 작가의 밝은 색감은 무뎌지고 미세한 부분들이 먼지에 덮여 사라지고 있는 듯했다.

이 작품은 바로 로이 리히텐슈타인Roy Lichtenstein, 1923~1997의 1963년 작품 〈꽝!Whaam!〉이다. 리히텐슈타인은 미국의 대표적인 팝 아티스트다. 팝 아트는 대중문화와 결합한 미술의 형태를 일컫는 말이다. 그는 상업 광고의 이미지나 만화 속 장면을 확대해 두꺼운

외곽선과 알록달록한 원색으로 그렸다. 특히 작은 점들을 스텐실로 찍어 내는 기법으로 색을 표현하기도 했는데, 이것이 벤데이 점Benday dots이라고 불리는 그만의 독특한 기법이다. 벤자민 헨리 데이 주니어Benjamin Henry Day Jr.라는 미국의 삽화가 이름을 따서 붙여진 것인데, 그 시작은 1879년으로 거슬러 올라간다. 1970년대까지 미국의 만화 인쇄에 많이 사용된 점묘 인쇄법으로 작은 점으로 뿌려지는 잉크의 색들이 겹치면서 다른 색을 만들거나 그림자를 표현하는 데 사용되었다. 그런데 리히텐슈타인이 그의 작품에 적극적으로 이 기법을 사용하면서 더 유명해졌다. 이 점들로 인해 그의 그림은 마치 프린트된 인쇄물을 확대한 것 같은 기계적 느낌을 준다.

이 작품 또한 만화인 듯하지만 만화는 아닌 그림으로, 실제 만화책의 한 장면을 그대로 옮겨 그린 것이다. 2개의 캔버스가 함께 걸려 완성되는 그림으로 말풍선과 과장된 소리가 크게 그려져 있다.

로이 리히텐슈타인, 〈꽝!〉, 1963, 캔버스에 아크릴과 유채,
173×406cm, 테이트모던 소장

그는 당시 처음 개발된 아크릴 물감 마그나와 건성유를 사용한 유화 물감, 알키드 수지를 혼합해 이미지를 완성했다.

사실 작품을 보호 조치 없이 그대로 걸었던 까닭은 미술관이 작품을 무심하게 내버려 둔 것이 아니라 작가의 의도였다. 작가는 액자도 유리도 모두 원하지 않았다. 그래서 그림 가장자리에는 여러 사람의 손자국이 남아 더러워졌고 표면에는 예상치 못한 오염물들이 쌓였다. 그렇게 시간이 꽤 지난 뒤 클리닝을 해야 했는데, 작가가 사용한 재료들은 예상치 못한 문제를 일으켰다. 일단 전통적으로 사용하던 클리닝 재료와 방법이 통하지 않았다. 물을 이용하면 물감층이 부풀어 오르는 현상이 관찰되었고, 부드러운 솜을 표면에 굴리는 작은 마찰에도 물감층에 균열이 생기거나 날카로운 경계선이 손상되는 것이 보였다. 그래서 이 작품은 보존가들의 걱정거리로만 남아 그냥 그렇게 걸려 있었던 것이었다. 보존 처리를 잘할 수 없다면 차라리 그냥 두고 지켜보는 게 현명하다.

최근 테이트모던의 보존가와 보존과학자들은 이 작품의 재료와 기법을 연구해 가장 최선의 클리닝 방법을 찾는 연구에 나섰다. 그 첫 번째 단계는 사용된 재료를 면밀하게 분석해 물감에 어떤 것들이 섞여 있는지 정확하게 밝혀내는 것이다. 그다음 단계는 이 재료와 최대한 비슷하게 그림의 모크업mock-up을 만들어 다양한 클리닝 방법을 실험해 보는 것이다. 이 과정에서 그림 표면에 쌓인 먼지와 오염물까지도 비슷하게 만들어 내는 것이 필요했다.

과학분석의 첫 번째 원칙으로 작품 분석을 이유로 작품을 훼

손하는 것을 용납할 수 없다고 앞에서 이야기했다. 이와 같은 맥락에서 최선의 보존 처리 방법을 찾기 위한 실험 대상으로 결코 실제 작품을 사용해서는 안 된다는 두 번째 원칙이 있다. 유일무이한 작품을 대상으로 작품의 상태에 위협이 될 수 있는 실험을 해서는 안 된다.

그래서 보존가는 가장 적합한 보존 처리 방법을 찾기 위한 실험과 검증을 위해 모크업을 제작해 사용한다. 실제 작품과 비슷한 재료와 기법으로 모형을 제작하고, 일부러 낙서도 하고 먼지도 뿌린다. 병을 치료하기 위한 새로운 약을 개발하더라도 바로 환자에게 투약하지 않는 것과 같다. 실제 환자의 치료에 그 약을 적용하기까지는 여러 단계의 검증을 거쳐야 한다. 그 예로 임상시험은 신약이 초래할 수 있는 위험성에 대한 설명을 다 듣고 난 뒤에도 참여하고 싶다고 손을 든 사람만 참여할 수 있지 않은가. 또 기존에 오랫동안 쓰였던 약도 환자의 상태와 정확한 진단 및 테스트에 따라 처방해야 한다. 마찬가지로 미술품 보존 처리에서도 수백 년 동안 보존가들이 사용한 전통적인 재료와 방법이라고 할지라도 작품들의 반응은 각기 다를 수 있다. 이런 과정 없이 내린 처방으로 발생한 결과는 돌이킬 수 없을 뿐 아니라 작품을 영원히 망가뜨릴 수도 있다.

그리고 이 모크업에는 또 하나 중요하게 첨가해야 할 것이 있으니 바로 시간이다. 보존 처리가 필요한 작품은 대부분 오랜 시간을 견뎌 온 경우가 많다. 지금 우리 눈 앞에 있는 작품은 작가의 손을 막 떠난 작품이 아니라 세월의 흐름 속에서 온갖 시련과 변화를 묵묵히 겪은 작품이다. 보존가는 작품의 현재 상태와 가장 비슷한

모형에 테스트를 진행하면서 지금 시도하려고 하는 보존 처리가 시간이 지나면서 어떤 영향을 미치는지 알고 싶은 것이다. 우리가 함께 겪지 못한 시간에 관한 이야기이며, 우리가 직접 겪을 수도 없는 미래에 대한 실험이다.

그래서 찾아낸 방법이 모크업에 인공적인 방법으로 가속 노화 accelerated aging를 시키는 것이다. 가령, 일부러 뜨거운 열을 가하고 강한 햇빛에 노출시켜 시료의 변화를 관찰한다. 이 실험은 원래 여러 가지 생산품의 수명을 예측하기 위해 고안되었지만, 지금은 미술품의 보존에서도 활용되고 있으며 그 밖에도 다양한 분야에서 활

가속 노화 실험 사진

용되고 있다.

가속 노화 실험을 통해서 실험 대상의 화학적 안정성과 물리적 내구성을 테스트할 수 있다. 또한 단시간에 시료 간의 우열을 가릴 수 있는 장점이 있다. 실험 결과에서 가장 내구성이 좋은 것을 보존 처리의 재료로 선택하는 기준으로 삼는다. 예를 들어, 다양한 물감을 똑같은 조건에서 자외선에 노출시키고 색이 제일 변하지 않은 물감을 선택할 수 있다. 또 더 나은 것을 선택하기 위한 목적이 아니더라도 오랜 시간이 흐른 이후의 변화를 예측해 보는 방법으로 쓰이기도 한다. 자연적으로 어떤 변화가 일어나는지 100년을 지켜볼 수 없으니, 그동안 가해질 수 있는 극한의 조건에 단시간 노출하는 것이다. 물질의 노화에 관한 화학적 메커니즘을 설명하고, 이 노화 속도의 조절 방법을 연구해서 수명을 늘릴 방법을 찾는 도구가 될 수 있다.

물론 한계는 있다. 100년 치의 빛을 한꺼번에 쬐고 100년 치의 온도를 한꺼번에 주는 것은 100년을 그냥 있어도 일어나지 않을 일이다. 비가 오는 날도 있고 흐린 날도 있는데, 정확히 100년의 양이라고 말하기도 힘들다. 즉 현실에서는 절대 일어나지 않을 변화가 발생할 가능성이 충분히 있다. 또 반응과 변화의 속도는 단순한 조건에 정비례

하는 것이 아니므로 전적으로 수학식으로 계산하기도 힘들다. 섭씨 50도에서 20일간 둔 조건이 20도에서 50일간 둔 조건과 같다고 할 수 없다. 흔히 가속 노화 실험에서 조절하는 요소는 열, 습도, 산소, 빛 등이다. 종이의 노화 실험에 대한 국제표준화규격(ISO 5630-3)에서는 섭씨 80도, 상대습도 65퍼센트를 추천하고 있다. 어떤 보존과학자는 진짜 그 시간을 두고 지켜본 결과와 가속 노화의 결과를 비교해서 대략적인 비교치를 발표하기도 했다. 가령 섭씨 100도의 온도에서 72시간 동안 놓아둔 시료는 자연적인 환경에서 18~25년 노화한 결과와 유사하다는 것이다.

하지만 간단한 예를 생각해 보자. 달걀이 얼마 만에 상하는지 실험하려고 한다. 섭씨 1도의 냉장고에 보관하면 100일 동안 멀쩡하겠지만, 30도에서는 3일 만에 상할 수도 있다. 어미 닭의 품과 같은 38도에 놓아둔다면, 약 21일이 지난 후에는 귀여운 병아리가 태어날 가능성도 있다. 물이 끓는 온도 100도에서는 7분이면 맛있는 반숙 달걀이 되어 있을 것이다. 누가 감히 미래를 정확히 예측할 수 있단 말인가!

마지막으로 꼭 언급해야 할 부분은 미술품의 분석 데이터를 해석하는 능력의 중요성이다. 그림에 사용된 빨강과 파랑이 어떤 물감인지 원소분석을 통해서 알아냈다고 가정하자. 그런데 보라색을 분석했더니 일치하는 물감의 자료가 없었다. 미술에 대한 이해가 전혀 없는 과학자는 이 보라색은 어떤 것인지 알 수 없다는 결론

을 내리고 만다. 아마도 이 과학자는 빨강과 파랑을 섞어 보라색을 만들어 본 적이 없는 뼛속까지 순수 이과생이었던 것일까. 과학자가 보는 데이터는 그저 사실일 뿐이다. 보존과학자는 그 데이터가 미술품에서 가지는 의미를 정리할 수 있어야 한다. 좀 더 구체적으로 말하자면 미술 재료의 역사, 작가가 사용한 제작기법 등을 작품의 현재 상태와 관련해 의미 있는 데이터로 해석할 수 있어야 한다. 그냥 데이터가 그렇게 말하니까 그렇다고 해서는 아무런 의미가 없다. 밑도 끝도 없는 분석 자료의 단순한 열거가 참으로 무의미하다고 생각하는 이유이다. 관련된 조사와 연구가 함께 진행되지 않는 이상, 데이터는 그냥 숫자의 무더기일 뿐이다.

로이 리히텐슈타인의 그림을 위한 오랜 연구 결과, 테이트모던에서는 성공적인 맞춤형 클리닝 방법을 제안했다. 보존가와 보존과학자가 함께 참여한 프로젝트였다. 작가가 사용한 재료와 기법에 최대한 비슷하게 모크업을 만들고, 여기에 특별히 제조한 먼지까지 뿌렸다. 그리고 가속 노화를 진행해 클리닝 작업을 위한 실험을 진행했다. 그들이 제안한 방법은 젤 형태의 물질이었다. 그림에 사용된 다양한 재료에 따라 특별히 제작된 젤을 원하는 부분에만 올려두고, 원하는 시간 동안만 반응하게 하여 오염물을 제거하는 방법이었다. 그림 표면의 부정적인 변화는 관찰되지 않았고, 그림은 말끔해졌다.

보존가와 보존과학자는 같은 목적을 위하여 다른 일을 한다.

과학자의 실험실로 간 미술품

보존가가 직접 작품을 다루고 상처를 치료하는 사람이라면, 보존과학자는 보존가의 활동에 필요한 과학적 정보를 연구하는 사람이다. 보존가는 작품의 보존 처리에 필요한 기본적인 과학 지식을 교육받는다. 보존과학자는 과학자로서의 전문 지식을 미술 보존이라는 분야에 적용하고 활용한다. 보존가가 외과 의사라면 보존과학자는 진단검사의학과 의사라고 할 수 있다. 물론 두 영역에 모두 뛰어난 사람이 있다면 행운이다.

미술품의 보존을 위한 과학적 실험과 분석은 중요하다. 하지만 보존가가 과학의 모든 것을 이해하고 해석할 수는 없다. 보존가의 모든 활동에 보존과학자의 도움이 항상 필요한 것도 아니다. 무엇이, 누구의 역할이 더 중요한가의 문제도 아니다. 분석은 과학자의 영역으로, 보존 처리는 보존가의 손에, 미술사적 해석은 미술사가에게 전문적으로 맡기는 것이 현명하다. 여러 분야의 융합이 미술품 보존에서 중요한 이유다.

05

반 고흐의
숨은그림찾기

"사랑하는 동생 테오야, 잘 지내고 있니?

요즘은 아주 바빴어. 유화 수업 후 저녁에는 소묘 수업에 갔고,

10시 반부터 11시 반까지 클럽에서 모델을 그렸어. 이번 주는

대형 나체 흉상과 2명의 레슬러를 그렸어. 아주 즐거웠어."

_반 고흐의 편지에서, 1886년 1월경

19세기 네덜란드 후기 인상주의 화가 빈센트 반 고흐는 동생
테오에게 총 633통의 편지를 보냈다. 둘이 함께 파리에서 지낼 때를
제외하고는 일기처럼 동생에게 늘 편지를 썼다. 고스란히 보관된
이 편지는 화가 반 고흐의 생애와 작품을 연구하는 귀중한 자료가
되었다. 반 고흐가 1885년 말부터 벨기에 안트베르펜Antwerp에 잠시
머물며 미술아카데미를 다니던 시절에 쓴 이 편지에는 2명의 레슬

러를 그린 그림이 묘사되어 있다. 하지만 안타깝게도 이 그림의 행방은 그동안 도대체 찾을 수가 없었다.

암스테르담에서 80킬로미터 떨어진 오테를로Otterlo에는 크뢸러밀러 미술관Kröller-Müller Museum이 있다. 이 미술관은 세계에서 두 번째로 반 고흐의 그림을 많이 소장하고 있다(가장 많이 소장하고 있는 곳은 반고흐 미술관이다). 크뢸러밀러 미술관은 19세기 말 당시 네덜란드 최고의 여성 갑부이자 미술 수집가였던 헬렌 크뢸러-밀러 Helene Kröller-Müller가 네덜란드 정부에 기증한 소장품을 바탕으로 1938년에 문을 열었다.

18,000여 점에 이르는 그녀의 컬렉션에는 반 고흐의 유화 80여 점과 드로잉 180여 점이 포함되어 있었다. 헬렌은 반 고흐가 자살한 이후 그의 작품에 매료되어 적극적으로 작품을 사들인 것으로 전해진다. 당시에 그녀는 반 고흐의 작품뿐만이 아니라 네덜란드 여러 작가의 작품도 상당히 수집하고 보존했는데, 오늘날 네덜란드 미술사는 그 덕분에 완성될 수 있었다고 평가받는다. 이 미술관이 1974년 수집한 그림 중 〈들꽃과 장미가 있는 정물Still life with meadow flowers and roses〉이 있다. 이 작품은 1920년 경매에 나왔지만, 헬렌이 구매하지 않았던 작품 중 하나로 이후 여러 사람의 손을 거쳐 반백 년이 지난 뒤에 미술관으로 왔다.

그러나 2003년 큐레이터 엘렌Ellen Joosten은 이 작품이 반 고흐의 작품이 아니라고 결론을 내리기에 이른다. 그녀는 그 이유를 고

흐의 다른 꽃 그림들과 비교했을 때 꽃들이 너무 산만하게 배치되어 있고, 예외적으로 큰 크기의 캔버스를 사용했으며, 너무나 아카데믹하게 그려졌다고 말했다. 또 1998년 그림을 조사하는 과정에서 엑스선 촬영을 했는데, 꽃 그림 밑에 남자 2명의 누드가 있는 것이 확인되었다(반 고흐는 남자 누드를 거의 그리지 않았다). 그림 위에 다시 그림을 그렸기 때문에 붓 터치가 어색하게 남아 있었고, 물감층에 균열이 많았다. 설상가상으로 그림의 서명도 다른 그림과는 매우 달라 미술관 안팎의 전문가들이 문제를 제기하고 있었다. 미술관은 긴 논의 끝에 결국 작품을 '작가 미상'으로 표시했다.

반 고흐가 캔버스를 재활용한 사례는 많다. 안트베르펜에서 동생 테오가 사는 파리로 이주한 1886~1887년 사이에 이러한 예가 가장 많이 나타나고, 지금까지 확인된 작품만 약 40여 점에 이른다. 반 고흐가 인생의 마지막 무렵 정신병원에서 요양할 때 그린 그림에서도 많이 발견된다. 아마도 정신병원에서 새로운 캔버스를 구하기는 어려웠을 것이다. 물론 캔버스가 저렴하지 않았으므로 경제적인 이유로 그랬을 가능성이 크지만, 자신의 그림 중에서 맘에 들지 않았던 작품을 지워 버리는 선택이었을지도 모른다. 파리로 이주하면서 밝고 선명한 색을 탐색하고 새로운 느낌의 그림을 그리기 시작한 반 고흐는 과거의 어둡고 칙칙한 자신의 그림을 지우고 새로운 시작을 하고 싶었는지도 모른다.

다들 눈치채셨는가? 작가 미상으로 결론을 내리고 난 뒤 약 10년이 지난 2012년, 〈들꽃과 장미가 있는 정물〉은 다시 반 고흐의 그림

으로 확인된다. 네덜란드의 여러 미술관과 대학, 연구소가 함께 연구한 결과를 발표한 것이다. 이번에는 꽃 아래 그려진 남자 2명의 이미지를 더 선명하게 얻어냈다. 단순히 두 남자의 누드가 아니라 레슬링을 하고 있는 모습이 확실히 드러났다. 이 분석에는 매크로 엑스선 형광분석법Macro X-ray Fluorescence이 사용되었다. 이 분석법은 강한 엑스선 에너지가 대상물 내부의 원소를 자극할 때 반응하는 파장을 분석하여 구성 원소를 알아내는 방법이다. 겉으로 보이는 그림의 색과 형태가 아니라 그림에 분포하고 있는 구성 성분에 대한 정보를 지도로 만들어 보여 준다. 납을 포함하고 있는 안료는 연백도 있지만 연단minium이라고 하는 선홍색도 있고, 네이플스옐로우naples yellow라는 노란색 합성 안료도 있다. 엑스선 투과촬영 이미지로는 정확히 구별할 수 없는 색이지만 이 형광분석법을 통해서는 구별할 수 있다.

그리고 미술사적 조사와 연구로 당시 미술아카데미에서 그런 그림 수업이 실제로 있었다는 사실이 확인되었다. 또 지금의 꽃 그림과 정확히 같은 크기의 캔버스를 학생들에게 사용하도록 했다는 기록도 찾아냈다. 엉켜 있던 실타래가 드디어 풀린 것이다. 이 그림이 반 고흐의 〈해바라기〉에 비해 엉성한 것은 어쩔 수 없다고 하더라도 그동안 행방을 알 수 없었던 '레슬러' 그림의 존재는 확실히 찾아낸 것이다. 반 고흐가 1886년 안트베르펜 미술아카데미 시절에 습작으로 그렸던, 동생에게 쓴 편지에서 언급한 2명의 레슬러 그림이, 파리로 이주한 이후 그가 그린 꽃 그림 아래에 130년이 넘도록 숨겨져 있었다!

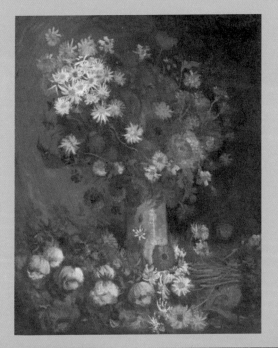

(위) 반 고흐, 〈들꽃과 장미가 있는 정물〉, 1886~1887,
캔버스에 유채, 100×80cm, 크뢸러뮐러 미술관 소장
(좌) 1998년 엑스선 투과 이미지 (우) 2012년 매크로 엑스선 형광분석 이미지

사람의 눈으로 볼 수 없는 것을 우리는 다른 파장과 기술을 이용해 본다. 몸속의 부러진 뼈는 엑스레이를 찍어 보고, 뱃속의 아기는 초음파로 잘 자라고 있는지 확인한다. 보존가들은 작품의 내부를 확인하기 위하여 유사한 기술들을 적극적으로 활용한다. 우리가 보는 그림은 2차원 평면의 맨 위에 자리 잡은 물감층이다. 하지만 마지막 물감이 칠해지기 전에 작가들은 무수히 많은 물감을 칠하고, 칠하고 또 칠한다. 그림의 바탕이 되는 종이, 캔버스, 나무틀, 나무판까지 생각한다면 그림은 완벽한 3차원의 구조물이다.

엑스선은 1895년 독일의 물리학자 빌헬름 뢴트겐Wilhelm Konrad Röntgen, 1845~1923이 처음 발견했고 이 공로로 노벨 물리학상을 수상했다. 당시 뢴트겐은 전자의 존재를 관찰하는 진공관 실험에 심취해 있었다. 그는 실험실의 진공관 양쪽 끝에 높은 전압을 걸어 두었는데, 실험실 한쪽 편에 놓아둔 인화지에 빛이 감광된 것을 우연히 발견했다. 그는 여러 번의 실험 끝에 전자가 이동하며 유리 벽면을 때릴 때 눈에 보이지 않는 강한 빛이 발생 된다는 것을 알게 되었고, 이를 엑스선으로 명명하였다(뢴트겐이 발견할 당시에는 알 수 없는 선이라는 뜻에서 엑스선이라고 불렀다). 엑스선은 전자기파의 일종으로 0.01~10나노미터의 짧은 파장과 높은 에너지를 가지고 있어 물체의 분자에 흡수나 반사되지 못하고 투과하는 특성이 있다.

우리가 의학이나 보존과학에서 엑스선의 유용한 이미지를 얻을 수 있는 이유는 이 전자기파가 물질에 따라서 투과하는 정도가 다르기 때문이다. 철, 납처럼 밀도가 높은 금속은 엑스선이 잘 투과

하지 못하고, 나무, 섬유 등 밀도가 낮은 물질은 대부분 통과한다. 우리 몸의 뼈는 칼슘, 인 등으로 이루어져 있어 엑스선을 투과시키지 못하지만, 피부와 근육은 대부분 투과시켜 투과 정도에 따른 흑백의 영상을 얻게 되는 것처럼 말이다.

그림에 사용되는 물감에는 색을 가진 가루, 즉 안료가 포함되어 있다. 연백$2PbCO_3 \cdot Pb(OH)_2$, 징크 화이트ZnO, 버밀리언HgS 등 많은 무기 안료가 납, 아연, 수은 등의 금속화합물을 가지고 있는데, 그렇지 않은 물감보다 엑스선을 투과시키지 못하고 선명한 자국을 남긴다. 반 고흐는 두 레슬러의 근육을 표현하기 위해 징크 화이트를 혼합하여 사용한 것으로 분석되었고, 이것이 엑스선 촬영에 명확하게 이미지를 남긴 것이다. 다시 말하면 그림마다 고유의 엑스선 이미지를 갖게 되는 것을 의미한다.

구두 수선공을 그린 다음의 그림은 17세기 네덜란드에서 나무판에 그려졌다. 그림을 그리다가 맘에 들지 않으면 다시 바탕색을 칠하고 새로운 그림을 그리는 것은 흔한 일이다. 또 그림의 재료가 흔치 않았던 시절에 이미 그림이 그려진 나무판을 재활용해 새로운 그림을 그리는 것도 놀라운 일은 아니었다. 이 그림 속 구두 수선공 아래에는 여인의 초상화가 그려져 있는 것이 확인되었지만 그렇다고 현재의 그림을 닦아 내고 숨어 있는 그림을 복원하지는 않는다. 그 그림이 정말 애타게 찾고 있던, 찾아내야만 하는 그림이 아니라면, 지금의 그림을 지워 버리는 작업을 하지는 않는다. 반 고흐의 레슬

(위) 작가 미상, 〈구두 수선공〉, 17세기 추정, 나무판에 유채, 27×19cm, 개인소장
(좌) 그림 뒷면 (우) 그림의 엑스선 촬영 이미지

러 그림이 있다는 것을 확인했지만, 그렇다고 꽃 그림을 지워 버리는 것이 복원의 목적이 아닌 것처럼 말이다. 오히려 나무의 결이 그대로 드러나 어떤 나무를 사용했는지 알 수 있고, 이 정보를 분석하면 그림이 어느 방향으로 휘어지는 변형이 발생할지 예측할 수 있다. 또 그림으로 뒤덮여 보이지 않는 내부의 손상도 보이는데 벌레가 먹은 구멍이라든지 물감이 떨어져서 다른 것으로 메운 부분 등이 구별되어 보인다.

그림의 내부를 조사하고 이해하는 것은 숨겨진 그림을 찾아내는 데에만 의미가 있는 것은 아니다. 지금 우리가 보는 작품의 이미지를 만들어 내는 과정에서 작가가 어떤 준비를 하였는지, 그림을 그리면서 어떤 수정을 했는지 알아내고 기록할 수 있다. 또 이후에 다른 사람에 의해 덧칠된 부분이나 복원된 부분도 이미지로 나타난다. 캔버스나 나무판 같은 그림을 지지하고 있는 물체의 보이지 않는 상태를 조사할 수도 있다. 결국 이 모든 정보가 작품의 현재 상태를 진단하고 문제의 원인을 알아내며 최선의 처방을 내리는 기초가 되는 것이다.

그림 속이 아무리 궁금해도 그림을 잘라 볼 수 없고 그림에게 물어볼 수도 없는 노릇이다. 대신 첨단 분석 장비를 활용하여 그림이 품고 있는 비밀을 털어놓을 기회를 주고 있다.

반 고흐의 숨은그림찾기

06

미술 탐정단

영국 BBC의 다큐멘터리 〈미술 탐정단*Fake or Fortune?*〉은 의뢰인
이 소장한 진위를 알 수 없는 미술품을 추적해 나가는 내용으로 영
국판 〈TV 쇼 진품명품〉이다. 2011년 처음 방영된 이후 지금까지 새
로운 에피소드들이 계속 이어지고 있다. 아트 딜러와 미술사가로
구성된 팀은 개인 소장가들의 의뢰품을 면밀하게 조사하는데, 때로
는 수백억대의 작품으로 판명되고 때로는 그저 수백억대의 그림이
되고 싶었던 그림으로 밝혀진다. 의뢰인들은 자신이 소장한 작품이
유명 화가의 진품이기를 바라거나 진품이라고 굳게 믿고 있는 경우
가 대부분이지만 결말이 늘 해피엔딩은 아니다. 하지만 결말을 향
해 가는 과정은 너무나 흥미롭다. 작가와 작품의 흔적을 치열하게
추적하면서 작품에 숨겨진 이야기를 밝혀내고, 과학의 힘을 빌려
진실을 찾아가는 이야기는 지루할 틈이 없다.

작가의 손에서 태어나는 미술품은 필연적으로 희귀성을 가진다. 작가가 살아 있는 동안만 제작될 수 있으며, 이 유일무이한 아름다움은 시간이 흐를수록 그 가치가 더 커진다. 그래서 미술품에는 가짜가 존재한다. 이를 흔히 위작僞作, forgery, fake이라고 한다. 명작을 한 번 따라 그려 보고 싶어서 열심히 그린, 날짜와 그린이의 이름을 표시한 그림은 모작模作, copy이다. 위작이 되려면 일단 매우 비슷하게 잘 그려야 하고, 제작한 날짜와 작가 서명도 원본 그림처럼 표기한다. 오히려 너무 정교해서 전문가의 눈조차 속이는 것이 문제다. 작품의 진위를 작가가 자신의 입으로 확실히 말해 주면 좋겠지만 인간의 생명과 기억력에는 한계가 있다.

미술품의 진위 감정은 크게 세 가지 정보를 요구한다. 작가의 손을 떠난 이후 어떻게 지금에 이르렀는지에 대한 소장 이력provenance과 제작 이후 어떻게 활용되었는지에 대한 정보 그리고 작품을 구성하고 있는 물질에 대한 평가이다. 단순히 작가의 작품을 잘 안다고 감정을 할 수도 없고, 미술사를 통찰하고 있다고 해도 판단할 수 없다. 또한 재료에 대한 과학적 데이터를 가지고 있다고 해도 단언할 수는 없다. 진위 감정은 여러 사람이 하나의 확실한 증거와 기타 등등의 이유를 찾아 헤매는 과정이다.

가령 소장 이력은 이런 것이다. '우리 할아버지가 화가인 친구 아무개에게 작품을 선물로 받아서 지금까지 집안 대대로 내려오고 있다. 그러므로 이 작품은 진짜이다.' 이 말은 과학적인가? 할아버지가 그 화가와 친구였다는 증거, 선물로 받았다는 작품이 그 화가의

작품이라는 증거, 그사이에 해당 작품이 아무 일도 없이 계속 소장 되었다는 증거가 있어야 적어도 고개를 끄덕일 수 있다. 이중섭의 아들이 아버지의 유품이라고 내놓은 작품이 위작으로 판명된 안타 까운 일도 있었다. 천경자의 작품으로 '추정'되는 〈미인도〉가 김재 규의 집에서 나왔고 김재규는 가짜를 소장할 사람이 아니므로 진짜 일 것이라고 한다. 이것은 합리적인 추론인가? 두 번째 활용에 대한 정보는 조금 더 설득력이 있을 수도 있겠다. 작가가 1975년 대한민 국미술전람회에 출품하여 수상한 작품, 국립현대미술관에서 1980년 전시되었던 작품이라는 정보는 공신력 있는 기록이 된다.

안목 감정이라는 것도 있다. 작가의 작품을 오랫동안 연구하고 많이 보아 온 눈을 가진 사람이 작품을 척 보면 감으로 딱 알아보는 것이다. 경험과 연륜은 어느 분야에서든 무시할 수 없는 힘이 있다. 그러나 문제는 이런 육감조차 뛰어넘는 교묘한 위작범들의 수법이 다. 최근에는 인공지능까지 렘브란트의 그림을 그대로 그려 낸다. 인간의 한계를 뛰어넘는 학습능력으로 원본과 너무나 비슷하게 재 현한 초상화를 과연 눈으로 구별할 수 있을지 의문이다.

역시 가장 이성적이고 합리적인 판단을 하려면 과학적인 정보 만 한 것은 없다. 확실한 물질적 증거 앞에서 인간의 안목은 힘을 잃 는다. 그림이 그려진 나무의 연대를 측정했는데 20세기의 나무라면 1669년에 세상을 떠난 렘브란트는 애초에 그 재료를 쓸 수 없다. 마 찬가지로 그림에 사용된 하얀 물감이 1850년경 유화 물감으로 만들 어진 징크 화이트라면 1669년에 죽은 렘브란트가 사용할 수 있었을

까?(렘브란트가 부활하지 않는 이상 결코 불가능하다) 이렇게 명백하게 시대적 오차가 발생하는 경우는 작품의 위작 여부를 결론짓기가 쉬운 편이다.

한편 여기에도 간과할 수 없는 시간의 공격이 있을 수도 있다. 그사이에 보존가가 복원 과정에서 징크 화이트 물감을 사용했다던가, 누군가 고의로 흰색 물감을 덧칠했을 수도 있다. 나무판이 너무 훼손되어 누군가 교체했을 가능성도 있다. 하지만 기록이 없다면 그 누구도 알 수 없는 일이다. 이와 같은 작품 제작 이후의 변형에 대해서는 보존과학자들이 도움을 줄 수 있다. 보존과학자는 작품을 구성하고 있는 미술 재료에 대한 안목과 미술품의 과학적 분석에 대한 지식, 분석된 결과에 대한 해석 능력을 갖추고 있다. 또한 보존 처리로 달라진 부분이나 더해진 부분을 판별함으로서 작품 감정에 필요한 정보를 제공한다. 하지만 합리적인 의심과 추론을 끌어내는 보존과학자의 의견도 늘 정답은 아니다.

몇 해 전 천경자의 작품으로 '추정'되는 〈미인도〉는 법정 소송까지 일으키며 세상을 떠들썩하게 했다. 프랑스의 뤼미에르테크놀로지Lumiere Technology는 최첨단 과학 장비를 활용한 분석 결과를 근거로 삼아 해당 작품이 가짜라는 의견을 제시했다. 하지만 한국 검찰은 진품이라고 결론을 내려 논란이 더욱 커졌다.

뤼미에르사가 천경자의 작품을 대상으로 사용한 기술은 다파장 이미지 분석법multispectral imaging이다. 1,650개의 파장 영역별 촬영 영상을 분석하여 작가가 그림을 제작한 기법을 조사했고, 진품

미술 탐정단

이 확실한 작가의 다른 그림과 비교했다. 인간은 가시광선 영역의 스펙트럼만 볼 수 있는데, 이 분석법은 자외선, 적외선 등 인간의 눈으로 보지 못하는 영역의 파장대까지 포함하여 특정한 파장에서 얻을 수 있는 이미지를 재구성해 보여 준다. 좀 더 쉽게 설명하면, 우리가 보는 사과는 껍질이 빨간색이라 빨간 사과이다. 하지만 이 다파장 이미지 분석법을 활용하면 사과를 쪼개지 않아도 사과의 속을 이미지화하여 볼 수 있다. 예를 들어 사과의 씨는 어떤 모양이고 몇 개가 들어 있는지, 과육에서 멍든 부분은 어디인지를 보여 준다. 단, 이렇게 얻는 정보는 그림을 조사하고 연구하는 자료를 얻는 것이 기본적인 목적이다. 작품의 진위에 대한 결정적인 정보를 찾게 되는 경우는 드물다.

뤼미에르사에서는 천경자의 작품이 확실한 그림 9점을 분석한 결과와 논란이 되고 있는 〈미인도〉의 데이터를 비교했을 때, 이 그림이 진품일 확률이 0.0002퍼센트라고 발표했다. 눈, 코, 입을 그

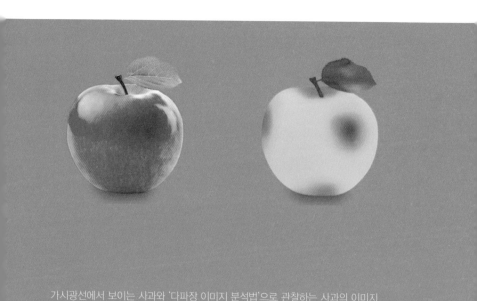

가시광선에서 보이는 사과와 '다파장 이미지 분석법'으로 관찰하는 사과의 이미지

린 선들이 확연히 다르며 그림 전체의 명암을 비교했을 때도 차이가 있다고 했다. 심지어 〈미인도〉를 그린 사람은 천경자보다 팔이 긴 사람일 것이라고 주장했다.

그런데 이런 주장에도 불구하고 검찰에서는 이 작품이 진품이라고 결론짓는다. 검찰은 그간의 소장 이력, 적외선, 엑스레이, 제작 기법, 안료 분석 등의 연구 결과와 전문가의 의견을 모아 결론을 내렸다고 발표했다. 뤼미에르 측은 한국 검찰이 지극히 비과학적이고 비논리적이며, 주관적인 잣대로 결론을 내렸다고 비판하면서 자신들의 과학적 분석에 기반한 결론을 옹호했다. 하지만 그들이 도출한 0.0002퍼센트의 확률에는 이상한 점이 있었다. 그 산술식을 다른 그림에 적용했더니, 진품이 진짜일 확률이 겨우 4퍼센트로 나왔다. 최첨단 과학 장비를 이용하여 수학적인 방법으로 내린 결론이 반드시 합리적일 거라는 믿는 모순을 지적한 셈이다. 애초에 수치와 평균값, 표준편차, 확률로 그림을 감정한다는 것이 모순이다.

최근에는 인공지능과 딥러닝을 이용한 미술품 감정이 연구되고, 작품의 진위 감정 자체가 필요하지 않도록 사전에 위조를 방지하는 방법들이 고안되고 있다. 미국 뉴저지 럿거스 대학Rutgers University 컴퓨터공학과 연구진과 네덜란드의 미술품 보존연구소 Atelier for Restoration & Research of Paintings는 그림에 사용된 작가의 선을 분석하여 작품의 진위를 판단할 수 있다는 논문을 발표했다. 개별적인 선의 정보만 가지고 75퍼센트 이상의 정확도로 피카소와 마티스의 드로잉을 구분할 수 있는 알고리즘을 선보였다. 선의 길이,

굵기, 방향, 곡률, 강약의 변화 등을 분석한 이 알고리즘은 8만여 개 작품의 수십만 개 선에 대한 데이터베이스를 가지고 있으니, 무의식적이고 의도하지 않은 선들에 대한 정보까지 통계를 낼 수 있을는지도 모르겠다.

블록체인blockchain 기술이 디지털 콘텐츠를 기반으로 하는 예술 작품에 적용되어 실시간 추적과 검증을 할 수 있는 세상이 되었다. 완성된 작품마다 DNA칩을 심어 작품의 출생과 유통에 대한 모든 정보를 담을 수 있는 기술이 개발되는 등 위작을 찾아내기 위한 노력은 끝이 없다. 그렇지만 앞으로도 위작은 계속 만들어질 테고, 과학자들의 싸움은 끝나지 않을 것이다. 그런데 왜 우리가 절대적 진리라고 믿는 과학분석 데이터는 미술품 감정에서 합리적 증거가 되지 못하는 것일까? 세상 모든 그림에 사용된 빨주노초파남보가 어떤 안료인지 알게 된다면 우리는 위작을 찾아낼 수 있을까?

예술은 감정과 직관에 의한 우연적 요소가 너무나 큰 영역을 차지한다. 예술가는 늘 새로움을 추구한다. 작품의 제작과정 또한 처음과 끝이 정해져 있지 않다. 때로는 수십 년이 지난 옛 작품을 꺼내 오늘의 표현을 더해서 작품을 완성하기도 한다. 작가의 손을 떠난 이후 여러 경로를 통해 물성의 변화를 겪기도 한다. 과학적으로 검증하고 예측할 수 없는 '시간'과 '우연'이라는 요소가 작품에 더해져 오늘의 작품이 된다.

미술품 감정의 문제는 그 누구도 혼자서 단언할 수 없다. 작품의 복원 이력과 재료에 대한 정보는 작품의 진위에 중요한 단서가

되기도 하고, 작품을 아주 가까이에서 다루어 본 경험이 많은 보존가는 작품 감정에 분명히 강점이 있다. 그러나 보존가는 감정 전문가는 아니다. 작품에 대한 다양한 방향에서의 조사와 연구가 집단 지성으로 발현될 때 신뢰도 높은 감정이 될 수 있다.

Ⅲ

미술관의 비밀

레오나르도 디카프리오가 풋풋하던 시절, 뱃머리에서 팔 벌린 여인의 허리를 감싸고 셀린 디온의 음악이 흘러나오던 장면을 기억하는가. 영화 〈타이타닉Titanic〉의 한 장면이다. 타이타닉호는 1912년 4월 영국의 사우샘프턴항을 출발해 미국 뉴욕으로 가는 첫 항해를 나섰다. 당시 이 배는 세상에서 제일 크고 아름다운 초호화 여객선이었다. 사람들은 앞다투어 배에 올랐고 돈 많은 유명인은 물론이고 아메리칸드림을 꿈꾸며 배에 오른 가난한 이들도 있었다. 그러나 불행히도 첫 항해가 마지막이 되고 말았다. 배는 큰 빙하에 부딪혀 북대서양 깊은 바닷속으로 침몰했고 1,500명이 목숨을 잃었다.

영화의 첫 장면은 바닷속에 가라앉아 있는 타이타닉호에 무인 잠수함 한 대가 접근한다. 이 잠수함의 임무는 물고기들의 집이 된 녹슨 타이타닉호 선실 안으로 들어가서 '대양의 심장'이라는 별명

이 붉은 다이아몬드가 들어 있을 것으로 추정되는 금고를 꺼내 오는 것이다. 이 배에는 실제로 어마어마한 양의 보물들이 실려 있었고, 그중 일부가 1980년대에 인양되어 현재는 박물관에 있다. 하지만 영화 속에서 찾아낸 것은 큰 다이아몬드가 아니라, 진흙더미에 파묻힌 그림 한 장이었다. 찾고 있던 다이아몬드는 그림 속 여인의 목에 걸려 있었다. 1912년 4월에 그렸다고 서명되어있으니, 영화를 찍은 1996년을 기준으로 '84년' 만에 빛을 본 그림이었다. 아무리 영화라지만, 종이가 물에 젖은 진흙 속에서 그렇게 오랫동안 멀쩡할 수 있단 말인가!

영화 〈타이타닉〉에서 무인 잠수함이 건져 올린 그림

프랑스 루브르 박물관은 파리에서 북쪽으로 200킬로미터 떨어진 리에방Liévin 지역에 수장센터를 새로 지었다. 수년간 준비한 이 프로젝트는 2019년 말, 유물을 옮기기 시작하면서 그 모습을 드러냈다. 사실 이 프로젝트의 시작은 '물' 때문이었다. 루브르 박물관의 건물은 원래 12세기에 요새로 지어졌는데, 이후 왕궁으로 사용되면서 건물의 확장과 개조가 이어졌다. 그러다가 17세기 태양왕 루이 14세가 황금의 궁전, 베르사유 궁전을 지어 떠나면서 이후에는 궁중 유물을 전시하는 공간으로 사용되었다. 그리고 1793년 박물관으로 정식 개관하면서 지금은 세계적인 박물관이 되었다.

코로나 19 바이러스가 전 세계적으로 맹위를 떨치던 2020년 봄, 박물관이 문을 닫았다는 뉴스가 들려왔다. 하지만 돌아보면 그 문을 닫게 한 것은 비단 바이러스의 공포뿐만은 아니었다. 파리의 도심을 가로지르는 센강 변에 자리 잡은 박물관은 센강의 수위가 높아질 때마다 노심초사해야 했다. 가장 최근인 2018년 1월에는 강의 범람으로 침수가 예상되자 박물관 일부를 급히 닫기도 했다. 인류의 소중한 유물을 이런 위험 속에 그대로 둘 수는 없는 노릇이었다.

또 유물의 수가 너무 늘어나서 파리 곳곳에 흩어져 보관해야 했던 박물관의 사정도 수장센터를 신축하는 데 한몫했다. 박물관에 전시된 소장품은 전체의 10분의 1 수준으로, 20만 점이 넘는 유물들이 파리 시내와 외곽 지역 60곳에 분산되어 보관되고 있었다.

프랑스 정부는 6천만 유로, 우리 돈으로 약 800억 원을 들여 수장센터를 새로 지었는데, 앞으로 이 곳에서 25만 점의 유물을 보

물과의 전쟁

관할 예정이다. 건물 설계에서 최우선으로 고려된 점은 가장 안전하게 그리고 가장 안정적인 환경에서 유물을 보관할 수 있어야 한다는 것이었다. 최첨단 과학 기술이 총동원되었음은 당연하다. 1만 7,000제곱미터, 약 5,000평의 단층 건물로 옥상에는 잔디를 깔았고 내부 천정으로 물이 한 방울이라도 떨어지면 경보가 울리도록 지어졌다. 또 외부 날씨에 영향을 받지 않으며, 내부 온습도가 일정하게

루브르 수장센터

유지될 수 있도록 했다. 식물을 수직 재배할 때 쌓아 올리는 방식에서 아이디어를 얻어, 높은 층높이도 마음껏 활용할 수 있도록 설계했다. 작품을 쌓아 두는 수장대에는 바퀴를 달아 놓아 센터 안에서 작품의 이동과 취급이 편리하도록 했다.

2019년에 시작된 유물 이전은 2023년 완료될 예정이다. 이 과정을 단순한 이동 작업이 아니라 작품 하나하나를 세심히 살피고 연구하는 기회로 삼고 있다는 점도 중요하다. 루브르 박물관은 수장센터가 단순한 미술품 창고가 아니라 전 세계 모든 연구자가 즐겨 찾는 인류의 보물창고가 되기를 희망한다. 미래 세대를 위해 지금 우리가 할 수 있는 역할에 최선을 다하고 있다.

그렇다면 그림은 왜 물에 젖으면 치명적일까? 불에 타게 두는 것보다 차라리 물을 뿌리는 게 현명한 선택이 아닐까? 이렇게 쉽게 생각할 수 있지만 물에 젖어 발생하는 문제는 생각보다 심각하다. 캔버스 섬유 조직에 그려진 그림은 습도에 아주 민감하게 반응한다. 종이나 나무판에 그린 그림도 마찬가지이다. 습도가 높으면 늘어나고 습도가 낮아지면 다시 수축한다.

이런 현상이 나타나는 이유는 캔버스 섬유에 들어 있는 셀룰로스Cellulose 때문이다. 좀 더 쉬운 표현으로는 '섬유질'이라고 하고, 식물의 세포벽을 이루는 기본 성분이다. 면섬유는 98퍼센트, 아마亞麻, 대마大麻, 모시 등은 약 70퍼센트의 셀룰로스를 가지고 있고, 펄프의 원료인 목재는 약 40~50퍼센트의 셀룰로스로 구성되어 있다. 이 셀룰로스는 물 분자와 쉽게 결합하는 성질을 가지고 있다.

습도가 너무 높으면 그림이 축 처져서 화면이 울고, 반대로 너무 낮으면 그림이 틀어지거나 찢어지기도 한다. 하지만 완전히 젖었을 때의 반응은 다르다. 바로 급격하게 줄어든다. 그리고 그대로 건조되면 줄어든 채로 남아 아무리 다시 습도를 올려도 처음으로 돌아가지 않는다. 옷을 잘못 세탁하면 줄어들어서 입을 수 없게 되는 것과 같다. 그 옷 위에 물감으로 그려진 그림이 있었다고 상상해 보자. 옷이 확 줄어들어 버렸으니 그 위에 있던 물감들은 어떻게 되었을까? 재앙 수준이다.

섬유 조직은 씨실과 날실의 교차로 이루어져 있는데 완전히 젖은 섬유는 유연성을 상실하고 줄어든다. 그림의 경우에는 캔버스에 칠해진 아교층이 물과 반응하여 일어나는 현상 때문에 손상이

캔버스가 젖었을 때의 수축을 보여 주는 그림

더욱 커진다. 반면 캔버스에 칠해진 물감층은 이런 방식으로 수축과 팽창을 하지 않는다. 건조된 유화 물감은 플라스틱처럼 열과 습도에 의해 다소의 유연성을 가지기는 하지만 섬유처럼 늘어났다가 줄어들지는 않는다. 물감층에 균열이 발생하고 캔버스에서 떨어져 나온다. 마치 지진이 발생하여 땅이 흔들리면 그 위에 있는 집이 무너질 수밖에 없는 것과 같다.

만약 그림이 젖어 있는 것을 발견했다면, 마르기 전에 빨리 전문가를 찾는 것이 좋다. 이미 캔버스가 건조되어 그림 조각이 퍼즐처럼 부서진 경우라면 보존 처리에 시간이 오래 걸린다. 어쩌면 처음처럼 되돌릴 수 없을지도 모른다. 다행히 아주 조금 젖어 있는 정도라면 그림을 평평한 바닥에 두고 천천히 습기를 제거하면서 복원할 수 있다. 무엇보다 신속히 전문가를 찾는 것이 최선의 방법이다.

영화 속에서 디카프리오의 그림이 80년이 넘도록 바닷물 속에서 그대로 있을 수 있었던 이유는 물 밖으로 나오지 않았기 때문이다. 또 그림을 그린 재료도 물에 녹는 것이 아니었던 것으로 추정된다. 하지만 그림을 꺼낸 즉시 말렸다면 종이는 그 순간부터 심각한 수준의 스트레스를 받아 완전히 망가져 버렸을지도 모른다. 영화를 자세히 떠올릴 수 있는 사람이라면 다음 장면을 기억할 것이다. 그림의 주인공이었던 백발의 할머니가 지난날을 회상하기 전에 그림을 확인하는 장면이다. 그림을 건조해 놓지 않고 진흙을 털어 내고 깨끗한 물속에 넣어 둔 것이다! 또 다른 예로 바닷속에서 끌어올린 아주 오래된 나무배도 보존 처리를 하는 특별한 방법이 있다. 아주

천천히 물이 차지하고 있는 부분을 다른 물질로 바꾸어 주는 것이다. 그렇게 하지 않는다면 배는 급속하게 건조되는 과정에서 그 구조가 무너져 내리고 만다.

물은 아주 중요한 보존 처리의 재료이다. 물을 어떻게 다루는가는 작품의 생존이 달린 문제이다. 물을 뿌리거나, 물에 담그거나, 물로 닦아 내는 형태의 보존 처리는 미술품의 오염물을 제거하는 기본적인 과정이다. 또 물은 보존 처리에 필요한 화학 작용을 일으킬 때 약품을 녹여서 사용할 수 있는 아주 강력한 용제이다. 단, 다양한 미술의 재료가 물과 반응하는 양상을 이해하고 예측하지 못한다면 되돌릴 수 없는 손상이 발생하고 만다. 누렇게 변한 종이를 물에 담가 세척한다면 그 과정에서 번지거나 녹아 버리는 채색 재료는 없는지 확인해야 하고, 섬세한 젤라틴층이 있는 사진은 물에서 가능하면 멀리해야 한다. 물은 늘 우리 가까이에 있지만, 항상 조심하고 경계해야 할 대상임이 틀림없다.

02

스프링클러가 없는
미술관

2019년 10월 28일 새벽 2시, 미술관 경비대에 화재 경보가 요란하게 울렸다. 미술관 바로 옆 야산에서 산불이 발생한 것이다. 12만 5,000여 점의 미술 작품과 1만 4,000권의 책 그리고 엄청난 양의 미술 아카이브를 가지고 있는 게티센터Getty Center는 순식간에 화염의 위험에 노출되는 일촉즉발의 위기에 놓였다. 응급대응팀이 즉각 출동했고 미술관의 육중한 철문은 완전히 봉쇄되었다. 외부의 공기 유입은 완전히 차단되고 자체 공기 정화시스템이 가동되기 시작했다. 불은 순식간에 번져 인근 주택가까지 위협하기 시작했는데, LA 소방당국은 이 불을 '게티 파이어Getty Fire'로 명명했다.

게티센터는 미국의 석유 재벌 장 폴 게티Jean Paul Getty가 개인 소장품으로 설립한 미술관이다. 지금은 가히 미국을 대표하는, 아

스프링클러가 없는 미술관

니 세계적인 미술관으로서 미술에 대한 모든 것의 보물창고라고 해도 과언이 아니다. 미술관을 짓는 데 1조 원이 넘는 돈이 들었고, 공사 기간만 무려 14년이 소요되었다. 깨끗한 미색의 석회암으로 지은 아름다운 미술관은 누구나 감탄을 자아내게 한다. 미술관을 설계한 건축가 리차드 메이어Richard Meier, 1934~는 '게티 파이어' 같은 비상 상황을 예상이라도 한 것일까? 1997년 완성된 이 건물은 재난 상황에 완벽히 대응할 수 있도록 처음부터 설계되었다. 사람도 어쩔 수 없는 자연재해 말이다.

작품들이 전시되어 있는 전시실 안부터 살펴보자. 작품이 걸려 있는 벽은 철골 구조의 강화 콘크리트이고 미술관의 각 구역은 조그만 방으로 분리되어 있다. 각 방 사이에는 접이식 벽이 준비되어 있는데, 불이 나더라도 이 벽을 펼치면 다른 방으로는 불이 절대 번지지 않는다. 공기 시스템은 외부 공기가 들어오지 못하도록 압력을 조절하는 장치가 포함되어 있고, 천장에는 스프링클러가 달려 있지만 직접 화염이 감지되지 않는 이상 작동하지 않는다. 스프링클러는 이중 삼중으로 작동이 제어되고, 행여 오작동이 일어나더라도 물이 전시실로 바로 떨어지는 일이 없도록 되어 있다. 물을 사용해서 불은 끄는 것은 정말 최후의 선택이다. 앞에서 이야기했듯이 물은 미술 작품에 돌이킬 수 없는 치명적 피해를 입히기 때문이다.

건물의 외벽은 트래버틴travertine이라는 석회암으로 마감되어 있고, 지붕은 파쇄석으로 덮었다. 트래버틴은 주로 석회암 동굴이나 온천 지역에서 발견되는데, 탄산칼슘 성분이 많은 암석으로 단단하며 불에 강한 대리암이다. 과거 로마의 콜로세움에도 이 돌이 사용되었다.

지하주차장 아래에는 1만 갤런, 약 3만 7,000리터의 물이 저장되어 있다. 불이 나면 나무뿌리와 잔디밭 아래로 연결된 파이프를 따라 물을 내뿜어 땅을 적시고 불이 번지지 못하도록 설계되어 있다. 미술관 주변에는 키 작은 아카시아가 심겨 있는데, 이 나무가 물

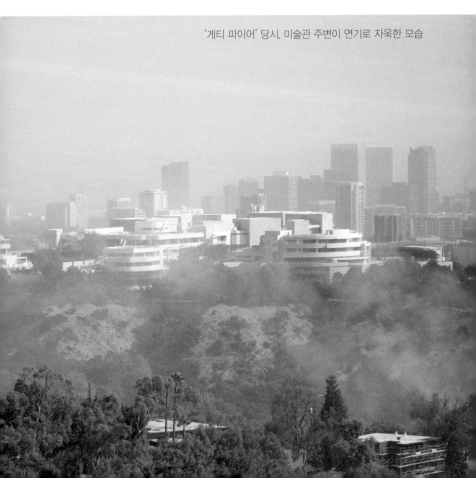

'게티 파이어' 당시, 미술관 주변이 연기로 자욱한 모습

을 많이 머금고 불에 잘 타지 않아 일부러 고른 것이라고 한다. 산등성이의 참나무들은 나무줄기 아래쪽에 있는 가지와 잎들을 늘 잘라준다. 이렇게 하면 땅의 상태가 잘 보이기도 하고, 만약의 경우 땅의 불씨가 나무 전체로 타고 올라가는 상황을 막을 수 있기 때문이다. 감시, 경보, 연락망 등의 화재 예방과 비상 대응 시스템 또한 철저히 준비되어 있다. '게티 파이어'는 다행히 게티센터에는 아무런 피해를 주지 않고 일주일 만에 완전히 진화되었다.

　미술관에서는 화재가 발생하더라도 물로 불을 끄는 방법은 가장 최후의 보루로 둔다. 불로 입는 피해가 클까, 물을 끄자고 뿌리는 물로 인한 피해가 클까? 그것은 작품에 따라서도 다르고 상황에 따라서도 다르다. 불이 나지 않도록 철저한 사전 예방을 하는 게 가장 중요하겠지만, 불을 끄는 데 물을 사용하는 것 외에 다른 방법이 있다면 어떨까. 그래서 미술관에서는 소화 가스를 이용한 설비를 우선하여 갖춘다. 물로 인해 미술 작품이 입는 피해를 너무나 잘 알고 있기 때문이다.

　1908년 증발성 액체인 사염화탄소Halon 104, carbon tetrachloride가 휴대용 소화기에 사용된 것을 처음으로 1960년대부터 할론halon 가스가 소화 약제로 널리 사용되었다. 할로겐 화합물은 정식 명칭이 너무 길어 간편하게 줄여 부를 방법이 필요했고, 미국 육군에서 제안한 명명법을 사용하고 있다. 할론은 '할로겐화된 수소탄소화합물halogenated hydrocarbon'을 줄인 말이고 뒤에 숫자를 표기해서 세분된 화합물을 나타낸다. 예를 들어, 할론 1301은 브로민화 삼플루오

린화 메테인CBrF₃, bromotrifluoromethane으로 가장 널리 쓰이는 소화용 가스다.

화재가 일어나는 데는 세 가지가 필요하다. 첫째는 탈 것, 둘째는 산소, 마지막으로 불씨다. 불을 끄기 위해서는 이 세 가지 중 최소한 하나를 없애야 한다. 물이 불씨를 없애는 역할을 한다면, 할론 가스는 이 구조에 네 번째 요소로 참여해 세 가지 요소의 연결 고리를 끊는 역할을 한다. 가스가 소화기에서 분사되는 즉시 기화하면서 산소 농도를 낮추고, 주변 온도를 떨어뜨려서 불씨를 제거하는 등의 화학 작용을 통해 화재를 진압한다. 할론 가스는 확산 속도가 빠르고 불을 끄고 난 뒤에 잔여물이 남지 않아 2차 피해가 없다는 것도 큰 장점이다. 미술관뿐만 아니라 물을 뿌리면 곤란한 도서관, 전기시설들이 있는 장소, 비행기 안에서도 할론 가스가 사용된다.

그런데 이 할론 가스는 환경 파괴의 주범으로 여겨진다. 대기권의 오존층을 파괴한다는 것이다. 오존은 산소 원자 3개가 모여 있는 화합물로 산화력이 높아 살균, 소독 등에 쓰기도 한다. 하지만 지표면 근처에서 발생한 오존은 대기 중 오염물과 결합해 사람과 농작물에 피해를 준다. 반면에 지상으로부터 고도 10~40킬로미터 높이의 성층권에 있는 오존층은 태양에서 오는 강한 자외선을 흡수해 사람과 동식물을 보호한다. 과학자들은 오존층이 사라지거나 얇아지면 사람에게 피부암, 백내장, 면역 결핍증 같은 건강 문제를 일으킬 것으로 예측한다.

그런데 이 오존층에 엄청난 크기의 구멍이 뚫린 것을 1985년 영국의 남극조사단 과학자들이 발견했다. 그 구멍의 크기는 한반도의 100배 면적보다 컸다. 과학자들은 이 구멍이 생긴 가장 큰 원인으로 할론 가스를 지목했다. 불을 끄는 소화기에 들어있는 그 가스 말이다.

1987년 9월, 전 세계 46개국의 환경을 걱정하는 사람들이 한자리에 모여 오존층 파괴 물질 사용을 금지하는 '몬트리올 의정서Montreal protocol'를 채택했다. 이 협약은 1989년 1월 발효되었는데, 우리나라는 1992년 이 의정서에 가입했고 지금은 전 세계 약 200개 국가가 참여하고 있다. 이 의정서의 주요 내용은 프레온 가스freon gas, 할론 가스 등 오존층을 파괴하는 물질의 사용을 줄이자는 것이다. 지금 당장 사용을 금지할 수는 없지만, 시간을 갖고 점차 사용량을 줄여 나가다가 마지막에는 전면적으로 사용을 금지하는 것을 목표로 삼았다.

그래서 과학자들은 할론 가스를 대체할 소화용 약제를 찾아나섰다. 이를 대체할 약제로 '청정소화약제'가 개발되어 사용되고 있다. 미술관의 소방설비에도 사용되고 있는 가스이다. 이름은 맑고 깨끗하지만, 그 성분이 이름처럼 청정한 것은 아니다. 이 용어가 마치 인체와 환경에 해가 없다는 오해를 불러일으켜서 소방법상의 명칭도 바뀌었다. '청정소화약제 소화설비'를 '할로겐화합물 및 불활성기체 소화설비'로 부르기로 한 것이다. 이 대체 물질에 관한 연구는 앞으로도 계속될 것으로 보인다.

다행히 몬트리올 의정서가 채택되고 30여 년이 흐른 지금, 미항공우주국 나사NASA에서 오존층의 구멍 크기가 점점 작아지고 있다고 발표했다. 하지만 다른 어떤 유해 물질로 인해 오존층이 또 다시 파괴될지는 아무도 모른다. 오존층이 곧 회복될 수 있을 것이라는 희망적인 소식과 함께 이러한 유해 물질의 사용에 대한 대책을 모두 함께 고민해야 한다는 목소리가 높아지는 까닭이다.

꺼진 불도 다시 보아야 하듯, 작은 불씨의 시작도 엄청난 피해를 남기는 대형 화재로 번지기 쉽다. 더구나 이 화재가 박물관, 미술관, 문화유적지에 발생한다면 문제는 더 심각해진다. 2008년 한 사람의 정말 어이없는 방화로 국보 제1호 숭례문이 불타고 기왓장이 와르르 무너져 내리고 말았다. 문화 선진국이라고 불리는 프랑스에서도 비슷한 일이 일어났다. 2019년 노트르담 대성당이 첨탑 부분을 보수하던 중 발생한 작은 불씨로 지붕이 무너지고 성당 안에 있던 유물들이 피해를 보았다. 이보다 앞서 2018년 브라질 국립박물관의 화재도 모두를 안타깝게 했다. 이런 상황을 멀리서 지켜볼 수밖에 없는 시민들의 심정은 그야말로 참담하다.

브라질 국립박물관은 포르투갈 식민지 시절인 1818년에 건립되었는데 장장 200년의 역사를 자랑하고 있었다. 안타까운 점은 수년간 전문가들이 화재 위험을 경고했음에도 불구하고 브라질 정부가 예산을 삭감하는 바람에 꼭 필요한 기본적인 소방설비마저 전혀 갖추지 못했다는 점이다. 화재 당시에 소화전이 작동하지 않았고

　　　　　　　　　　　　스프링클러가 없는 미술관

스프링클러도 설치되어 있지 않았다고 한다. 브라질 국립박물관이 소장하고 있는 유물은 무려 2,000만 점에 달했는데 그중 90퍼센트가 이 화재로 불타 버렸다. 가장 유명한 소장품은 '루지아Luzia'라고 불리던 여성의 두개골이었다. 아메리카 대륙에서 발견된 가장 오래된 인간 두개골로 연대측정 결과 1만 2,000년 전의 것이었다. 불이 완전히 꺼지고 현장을 정리하면서 산산이 바스러진 두개골을 발견했다는 소식이 들려왔고, 그것이 아마도 루지아의 것일 거라고 추정했다. 불에 타 버린 1만 2,000년 전 인류의 역사는 도대체 어떻게 되살릴 수 있단 말인가! 미술관과 박물관에서 아무리 강조해도 지나치지 않는 것이 바로 불조심이다.

03 미술관을 습격하는 벌레들

'라떼만 해도' 머릿니가 흔하게 있었다. 몇 년 전, 둘째 아이가 다니는 유치원에서 머릿니가 유행하고 있다는 안내장을 받았다. 지금도 사람의 머리카락 사이에서 피를 빨아먹고 살아가는 이 곤충이 가끔 나타나나 보다. 머리숱도 많고 머리가 길었던 소녀 시절의 나도 머릿니를 키운 경험이 있다. 그때 어머니의 아주 난감한 표정이 아직까지도 또렷하게 기억난다. 어머니는 나를 작은 의자에 앉혀 두고 머리카락 사이사이에 독한 약을 꼼꼼히 바르셨다. 그러고 나서 아주 고운 참빗으로 머리카락을 빗어 내렸다. 그 약은 DDT(dichloro-diphenyl-trichloroethane)라고 하는 살충제의 일종이었던 것 같다. 곤충의 신경계를 마비시켜 죽음에 이르게 하는 약이다. 다행히 며칠 후 내 머리카락에서 머릿니는 사라졌다.

지금은 전 세계 대부분 나라에서 이 살충제의 사용을 금지하

미술관을 습격하는 벌레들

고 있다. 벌레만 죽이면 좋을 텐데, 전체 자연 생태계에 미치는 악영향이 컸기 때문이다. 하지만 아직도 일부 국가에서는 DDT가 사용되기도 한다. 모기에 물려 감염되는 말라리아로 죽어 가는 사람들이 넘쳐 나는 곳에서 이보다 더 좋은 대책은 없다. 당장 체감할 수 없는 환경 오염에 신경 쓸 여유 따위는 없다. 최첨단 과학 기술이 넘쳐흐르는 요즘이지만 모기와 머릿니는 아직도 여전히 우리와 함께 살고 있다. 한없이 우아해 보이는 미술관이라고 해서 이 엄청난 번식력과 생명력을 가진 곤충들에게 예외가 되지는 않는다. 미술관은 이 벌레들과 어떻게 싸우고 있을까?

미술관에는 미술품을 좋아하는 벌레들이 있다. 미술관은 누구에게나 열린 공간이고 사람과 작품이 쉴 새 없이 드나든다. 그러니 당연히 사람 사는 곳에 있는 각종 벌레가 미술관에서도 발견된다. 갑자기 출몰하는 벌레들은 무섭고 혐오스럽기는 하지만 용감하게 탁 잡으면 된다. 아니면 살짝 잡아서 실외에 놓아 주는 자비를 베풀 수도 있다. 문제가 되는 것은 미술관에 계속 나타나는 벌레들이다. 또 미술품과 도대체 공생할 수 없는 벌레들이 있다. 이 벌레들이 미술품을 먹어 치운다면 더욱 큰 골칫거리다.

파리 정도는 별다른 문제가 아니라고 생각할 수도 있다. 하지만 파리의 분비물이 묻어 있는 그림은 의외로 많다. 파리는 평균적으로 5분마다 배설한다. 그림 표면에 남은 파리의 배설물은 보기 싫은 황색 반점을 남긴다. 또 거미는 구석진 곳이라면 어디든지 거미줄을 친다. 곰팡이도 온습도 조건만 맞으면 금방 피어나는데, 곰팡

이 포자는 늘 공기 중에 떠다니고 있다. 종이를 너무 좋아한 나머지 책을 갉아먹는 책벌레도 있다. 먼지다듬이booklice라고 불리는 이 벌레는 크기가 1밀리미터도 되지 않지만, 책 한 권을 너덜너덜하게 먹어 치운다. 빗살수염벌레의 책사랑도 남다르다. 바퀴벌레나 좀은 천연 섬유를 좋아한다. 나무를 좋아하는 벌레들도 있다. 흰개미들은 나무를 갉아먹어 목조 건물을 순식간에 주저앉게 만들기도 한다.

미술관은 아늑해서 벌레들이 늘 찾아온다. 벌레는 습하고 먼지가 많은 곳을 좋아하는데 미술관은 작품의 보존을 위해 춥지도 덥지도 않은 온습도를 유지하기 때문에 완벽한 서식 조건을 제공한다. 그림의 뒷면은 아무도 찾지 않아서 알을 놓기에 좋고 새끼들을 키우기에도 좋다. 먹거리도 풍부하다. 벌레들이 좋아하는 종이, 나무, 섬유는 미술품의 흔한 재료다. 요즘은 각종 동식물을 이용해서

작품을 만들기도 하니 새로운 메뉴들도 있는 금상첨화의 공간이다. 벌레의 타고난 번식력과 미술관의 이상적인 환경이 만났으니 설상가상이다.

미술품의 보존을 위해서는 벌레가 나타나지 않으면 제일 좋겠지만 세상에 벌레가 없는 곳은 없다. 오가는 사람을 일일이 잡아 소독약을 뿌릴 수도 없는 노릇이다. 그래서 전시장은 정기적인 청소와 소독을 통해 벌레는 물론이고 먼지와 세균까지 관리한다. 많은 작품을 보관하고 있는 수장고의 경우는 조금 다른 전략이 필요하다. 일단 모든 작품은 수장고로 들어가기 선에 훈증燻蒸, fumigation 과정을 거친다. 가스로 소독하는 것이다. 말은 어렵지만 닫힌 공간에 살충제를 뿌리고 벌레가 죽기를 기다리는 매우 단순한 과정이다.

1970년대 우리나라에 소개된 일반적인 훈증 방법은 감압 훈증고를 이용한 벌레 죽이기였다. 훈증고는 큰 냉장고 같은 밀폐가 가능한 공간이다. 그 안에 작품을 넣고 여기에 살충 능력이 있는 가스를 넣는다. 이 과정에서 압력을 낮추어 가스의 침투력을 높인다. 작품에 숨어 있던 벌레는 가스를 마시고 죽는다. 훈증고가 없거나 훈증고에 집어넣을 수 없는 큰 덩치의 작품은 완벽하게 밀폐가 가능한 비닐로 감싸고 가스를 투입하기도 한다. 적어도 24시간은 가스에 직접 노출되도록 하고, 가스를 배출하는 시간도 48시간 정도를 잡기 때문에 금방 끝나는 일은 아니다.

초기에 사용되었던 가스는 메틸브로마이드CH₃Br, methyl bromide였다. DDT처럼 환경 문제를 일으켜 현재는 사용이 금지된 독성이

강한 농약이다. 소화용으로 사용되는 할론 가스와 마찬가지로 오존층 파괴 물질로 분류되어 몬트리올 의정서에 따라 사용하지 않기로 했다. 우리나라에서는 2015년부터 사용이 전면 중단되었다. 에틸렌옥사이드C_2H_4O, ethylene oxide 가스도 있다. 강한 살균력과 살충력을 가지고 있어 의료기구나 포장용기의 살균제로 사용된다. 요즘은 대체 가스로 하이겐 A(HFC134a 85% + ethylene Oxide 15%)라는 약품이 사용되고 있다. 하지만 에틸렌옥사이드도 식품에 사용하는 것은 금지되어 있을 정도로 잔류성이 크다. 훈증을 하고 나서 결과를 확인하는 방법은 꽤 잔인하다. 훈증을 시작하기 전에 살아 있는 벌레를 훈증고에 넣고, 처리가 끝난 다음 죽었는지 확인한다.

굳이 독한 약품을 사용하지 않더라도 벌레를 죽이는 방법은 있다. 모든 생명체는 산소가 없으면 살 수 없지 않은가. 그래서 개발된 방법이 저산소농도 살충 시스템, 즉 밀폐된 공간의 산소 농도를 0.1~0.01퍼센트로 낮추는 것이다. 산소 대신 이산화탄소, 질소, 아르곤, 헬륨 등의 비중을 높인다. 하지만 곤충은 포유류와 비교해 낮은 산소 농도에서도 꽤 잘 버티기 때문에 박멸하려면 시간이 훨씬 더 오래 걸린다. 또 다른 대안으로는 얼리는 방법, 뜨거운 열을 가하는 방법, 감마선을 사용하는 방법 등이 있다. 요즘은 충해 관리에서도 친환경 전략이 중요하다.

하지만 이렇게 한 번 훈증을 한다고 작품에 영원히 벌레와 곰팡이를 막아 주는 것은 아니다. 곰팡이 포자는 늘 공기 중에 떠돌아다니면서 적절한 기생 장소를 찾고, 벌레는 세상 어디든 있다. 작품

미술관을 습격하는 벌레들

을 무균실에 넣고 보관하지 않는 이상 또다시 문제가 발생할 가능성은 늘 있다. 그래서 미술관의 충해 관리에 장기적인 전략이 필요하다. 단순히 분사형 살충제를 뿌리거나 모기향을 피울 수 없는 이유는 이 약제에 노출되는 것이 다름 아닌 보존의 대상인 미술품이기 때문이다. 따라서 미술품에 사용되는 소독 방법은 몇 가지 조건을 갖추어야 한다.

첫째, 작품에는 영향을 미치지 않고 벌레만 없애야 한다. 가스에 노출되면 곤란한 작품, 가령 특정 가스와 반응하여 재질의 변화가 나타날 가능성이 있거나 색이 변하거나 표면에 얼룩이 생기는 경우를 사전에 파악하고 주의해야 한다. 화재 위험이 있는 가스도 곤란하다. 빈대 잡으려다가 초가삼간을 태우는 격이다. 충해 관리로 나타나는 변화를 관찰할 때는 지금 현재 상태만 관찰하는 것이 아니라 장기적으로도 문제가 없어야 한다.

둘째, 작품의 내부까지 침투해서 벌레를 없앨 수 있어야 한다. 약제가 깊이 침투하지 못하면 벌레는 작품 안으로 더 깊숙이 숨는다. 또 벌레의 모든 생애 주기를 공격할 수 있어야 한다. 보통의 벌레는 알, 애벌레, 번데기, 성충 단계를 거치면서 생명을 이어간다. 그래서 다 큰 벌레만 박멸하고 알은 그대로 남아 있다면 아무리 훈증을 해도 소용이 없다. 알에서 다시 애벌레가 부화할 가능성까지 박멸해야 한다.

셋째, 소독하는 사람에게도 나중에 작품을 취급하게 되는 사람에게도 해가 없어야 한다. 목숨을 걸고 벌레를 잡을 필요는 없다. 훈

증 작업에는 대체로 독한 약품이 사용되므로 이 일은 전문 기술 자격증을 가진 사람만이 할 수 있고, 해야 하는 일이다.

그러나 사실 제일 중요한 것은 종합적인 '충해방지관리integrated pest management' 노력이다. 작품이 보관되는 장소와 이동하는 모든 경로를 관찰하고 어떤 벌레들이 미술관에 왜 나타나는지 찾아내는 것이다. 또한 작품 상태를 주기적으로 조사해서 벌레로 인한 피해가 없는지 살피고 관리한다. 방법은 이렇다. 미술관 곳곳에 벌레를 유인하는 덫을 설치하고 일정 기간 관찰하여 벌레를 채집한다. 채집된 벌레들의 종류와 그 벌레들이 일으키는 피해를 정리한다. 그리고 이 벌레들이 어디를 통해서 들어왔는지, 어디에서 자리를 잡고 살고 있는지 조사한다. 드나드는 경로가 파악되면 그 경로를 차단하고 관리한다. 간단한 방법이지만 실제로는 굉장히 유용하다. 어차피 함께 가야 하는 상황이라면 체계적이고 치밀한 관리 전략이 더 요긴하다.

미술관에서 벌레를 발견하면 보존가에게 연락하는 것이 먼저이다. 미술관 환경을 종합적으로 관리하는 사람 말이다. 벌레를 발견한 것이 아니라 벌레로 인한 손상이 추정되는 작품을 발견했을 때는, 일단 다른 작품과 격리시켜야 한다. 예를 들면, 애벌레가 먹고 뱉어 놓은 분비물, 종이나 나무의 미세한 분말, 벌레가 파고들어 간 구멍, 벌레의 알, 번데기로 추정되는 것 등이 관찰될 때다. 이럴 때는 '자가격리(?)'를 하면서 진짜 벌레가 드나드는지 살펴봐야 한다. 훈증을 거친 이후라면 벌레가 살아 있을 가능성은 희박하지만, 다시

미술관을 습격하는 벌레들

벌레의 습격으로 나무판 곳곳에 구멍이 생겼다.

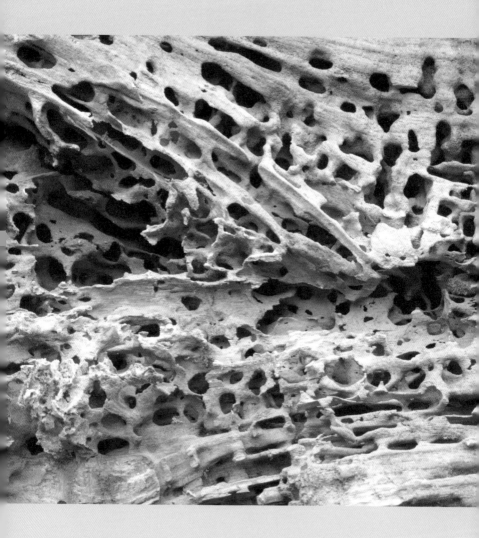

다른 벌레가 나타난 것일 수도 있으니 일단 면밀하게 관찰해야 한다. 이미 벌레의 피해를 입은 작품은 보존 처리를 진행한다. 벌레가 파먹어 구멍이 난 나무, 좀먹은 책, 구멍이 난 천 등은 메우고 치료한다.

최근 해충 탐지를 위해서 개를 고용한 미술관이 있다는 재미있는 뉴스가 있다. '라일리'는 세계 최초 '해충 탐지견'으로 미국 보스턴 미술관의 새 직원이 되었다. 라일리는 후각이 뛰어나기로 유명한 사냥개 바이마라너Weimaraner 종이다. 학습 능력도 뛰어나고 성격이 차분해서 수색 작업에는 이만한 적임자가 없다. 꼬리도 짧아 반갑다고 꼬리를 흔들다 작품을 깨뜨릴 염려도 없다. 아니 그래도 그렇지 미술관에 개라니, 세상이 참 많이 변했다.

라일리가 모네와 렘브란트의 그림이 걸려 있는 전시장을 자유롭게 누비며 일하지는 않는다. 관람객과는 떨어져 일하게 될 것이고, 아직은 탐색 훈련을 더 해야 한다고 한다. 수많은 방충, 살충 약제의 개발과 훌륭한 전략적 접근에도 불구하고 미술관에 수색견까지 출현하다니! 벌레의 습격이 여전히 많은 미술관들의 현재 진행형 문제임은 분명하다.

04

미술품의 무덤,
수장고

어느 날 미술관 화장실 세면대에 있는 조각을 보고 깜짝 놀랐다. 아니 비누를 보고 깜짝 놀랐다. 유럽의 미술관 전시실 어디엔가 올려져 있을 법한 그리스 로마 시대 조각상이 놓여 있었다. 사람들은 이 조각상의 머리를 쓰담쓰담하고, 코를 문지르더니 손을 씻는 것이었다. 코 부분은 이미 많이 닳아서 제주도의 돌하르방처럼 납작코가 되어 버린 것도 있었다. 이 비누는 실제 사람들이 사용하도록 의도된 신미경1967~ 작가의 조각 작품이었다.

신미경은 비누를 사용한 조각으로 유명한 작가로 한국과 영국을 오가며 활동하고 있다. 박물관의 진열장에서나 보던 조선시대의 달 항아리와 불상을 비누로 섬세하게 조각하고 채색한다. 비누를 재료로 삼아 비너스 같은 서양의 고전 조각과 기마상을 만들기도 한다. 작가는 영국에서 공부하던 시절, 학교 교정에 있는 19세기

이탈리아 대리석 조각을 보존가들이 공들여 씻는 모습을 우연히 마주한다. 세월의 흔적이 닦여 나가고 마모된 모습이 드러났다. 그녀는 오랜 시간을 견뎌 온 '돌'이라는 물질이 '새로운 시간'과 '공간'에서 '사람들'과 마주하게 된 상황에 주목했다.

그녀의 '풍화 프로젝트'는 비누로 만든 조각상을 야외에 두고 변해 가는 모습 그대로를 자연스럽게 받아들이는 과정이다. 때로는 비를 맞아 작품이 녹아내리고 때로는 땡볕에서 쩍쩍 갈라진다. 그녀의 '화장실 프로젝트'는 세면대 옆에 조각을 두고 사람의 손에 의해 자연스럽게 사라지는 과정을 의도했다. 유일무이한 창조물로서 예술의 개념에 의문을 던진다. 작품은 '번역'된 원본성을 가진 전혀 다른 작품으로 재탄생 한다. 이러한 과정을 작가는 새롭게 해석된 '유물화'로 보았다. 조각의 모습은 작가의 손에 의해 결정되는 것이 아니라, 작품이 만들어진 후 만나게 된 환경과 관람자 또는 작품의 사용자에 의해 만들어 진다는 것이다.

만약 이런 작품이 미술관의 소장품이 된다면 그 운명은 어떻게 될까? 거친 세상의 풍파를 맞을 일도, 사람들이 손을 댈 일도 없을 것이다. 작가가 처음 의도한 대로 계속 야외에 세워 두거나 화장실 세면대 옆에 둔다면, 작품은 언젠가 사라져 버릴 것이다. 작품이 그렇게 되도록 보고만 있을 수 없는 미술관은 작품을 수장고에 넣어 잘 '보존'할 것이다. 그렇게 되면 관람객의 접근조차 엄격히 제한되고 보호되어야 하는 대상, 즉 작가가 처음 존재의 의문을 던졌던 그 '유물'이 된다. 독일의 철학자 하이데거Martin Heidegger, 1889~1976

는 예술품과 일용품의 차이는 소모되느냐 아니냐에 달려 있다고 말했다. 그러나 많은 현대미술 작품이 물질적 형태의 영원성을 고수하지는 않는다. 예술품과 일용품의 경계는 모호하다. 미술품이 가지고 있어야 할 가치가 작품의 진정성이라고 할 때, 현대미술에서 이 진정성은 비물질적 가치까지 포함한다. 어렵다. 작가의 의도와 상관없이 유물이 되어 버린 작품은 호박 속에 갇힌 모기와 같다. 모기 몸 안에 아무리 백악기 말 공룡의 피가 있어도 다시 살아난 공룡을 볼 가능성은 희박하다. 미술관 수장고는 작품의 무덤이 된다.

미술관의 수장고는 작품을 보관하는 보물창고이다. 미술품의 무덤이 아니다. 수장고는 위치를 정하는 계획 단계에서부터 기본적인 설계까지 모두 작품의 장기적 보존에 목적을 둔다. 전시를 통해 사람들에게 보여 주는 작품은 아주 일부일 뿐이며 작품 대부분은 수장고에 잘 보관되어 있다. 수장고는 두꺼운 철문을 몇 개나 통과해야 접근할 수 있고 아무나 들어갈 수도 없다. 작품을 잘 보존하기 위한 창고이니 기본적으로 안정적인 환경과 철저한 보안이 기본이다. 불미스러운 사고와 지진, 홍수 등의 자연재해에도 대비해야 한다. 또한 공간을 효율적으로 구성해 최대한 많은 작품을 보관할 수 있어야 한다.

가령, 수장고 밖에서 화재가 발생하더라도 수장고 내부는 온도가 급격히 올라가지 않도록 설계되어야 한다. 그래서 수장고 문은 섭씨 1,000도에서 최소한 2시간 이상 견딜 수 있도록 기준을 두고

만들어진다. 물론 더 오래 버텨 준다면 고맙다. 외벽은 두꺼운 콘크리트로 마감하고 외부의 공기는 물론이고 벌레 한 마리도 들어오지 못하도록 차단해야 한다. 내부의 벽은 온습도가 잘 유지되도록 재료에 특별히 신경을 쓴다. 외벽과 내장재 사이에는 공기층을 두어 외부 온도 변화에 최대한 영향을 덜 받게 한다.

문제는 곳곳에서 수장고 공간의 부족 현상이 나타나기 시작한 것이다. 미술관은 본래의 역할에 충실하게 작품을 수집해 보관하고 전시, 교육, 연구 등에 활용했다. 그러면서 소장품은 해마다 늘어나고 수장고는 점차 비좁아졌다. 이런 상황은 세계 어느 미술관이나 마찬가지이다. 루브르 박물관, 뉴욕 현대미술관, 대영 박물관도 확장하는 미술품의 규모를 감당하기 어려워졌다. 수장고를 확장하기도 하고 도시 근처 외곽에 새로운 공간을 찾기도 했다. 그러면서 작품의 보존과 개방이라는 두 마리 토끼를 모두 잡기 위해 조금 다른 전략을 선보였다. 두꺼운 벽과 철문을 서서히 허물기 시작한 것이다.

'개방형 수장고open storage', '보이는 수장고visible storage', '연구 수장고study storage'라는 말이 등장했다. 수장고 문을 활짝 열기도 하고, 아예 속이 들여다보이는 수장고를 만들어 사람들에게 공개하기 시작했다. 서서히 유행처럼 번지더니 지금은 전 세계 약 40곳이 넘는 곳에서 이런 수장고를 운영하고 있다. 다소 과장된 용어처럼 들리기는 하지만, 소장품의 '민주화'라는 거창한 표현까지 등장했다.

사람들은 그 첫 시도가 1976년 캐나다 브리티시컬럼비아 대학의 인류학 박물관Museum of Anthropology이라고 말한다. 이 박물관은

옥스퍼드 대학의 피트리버 박물관Pitt Rivers Museum 전경

당시 새로운 건물을 짓고 모든 유물을 옮겨 오는 일을 시작했다. 인류학 박물관은 사람들이 쓰던 이쑤시개부터 나무배까지 그 소장품의 종류와 규모가 매우 다양하다. 학생, 연구자, 지역 주민 들에게 어떻게 하면 많은 유물을 보여 줄 수 있을지 고민하던 큐레이터는 키가 큰 유리장과 서랍장을 만들었다. 그리고 보고 싶은 사람은 언제든지 소장품을 볼 수 있도록 그 안에 가능한 한 빽빽하게 유물들을 채워 넣었다. 그는 한정된 공간에 되도록 많은 것들을 담아내고 싶었다. 박물관이 사람들의 지적 호기심을 자극해 흥미로운 연구의 시작점이 되도록 하고 싶었다. 그 시도는 꽤 성공적이었고 이후에 많은 미술관에서 이 방식을 도입하게 되었다.

미술관의 전통적인 전시 공간은 작품 한 점 한 점에 집중하여 감상할 수 있도록 되어 있다. 작가별, 시대별, 주제별로 구성된 작품들이 전시 기획자의 의도에 따라 나열된다. 반면 개방형 수장고의 보여 주기 방식은 많은 양의 소장품을 고밀도로 진열한다. 대신 작품에 대해 주어지는 정보의 양은 상대적으로 적다. 맥락이 있으면 좋지만 없어도 상관없다. 큐레이터가 이미 해석한 작품을 보는 것이 아니라 관람객이 능동적으로 작품 속에서 이야기를 찾아간다.

그러나 이러한 방식을 모두 환영한 것은 아니었다. 어떤 관람객은 너무 많은 양의 작품에 피로감을 느꼈다. "꼭 사야 할 물건이 없는데, 물건들이 가득 쌓여 있는 쇼핑몰을 돌아다니는 기분"이라고 표현했다. 수장고의 공개 자체에 대한 사람들의 호기심은 자극했지만, 전시 관람을 통해 얻게 되는 문화적 충족감은 오히려 떨어

질 수도 있다는 해석도 나왔다. 하지만 관람객은 무수히 많은 작품 속에서 더 알고 싶은 작품을 스스로 선택하게 되고, 좀 더 상세한 정보를 찾게 된다. 작품을 둘러볼 수 있는 충분한 공간이 없는 경우가 많아서 작품의 감상을 도와주는 디지털 정보의 검색 기능이 중요해졌다.

작품의 보존과 보안 문제도 있다. 조용한 곳에서 휴식을 취해야 하는 작품을 위한 수장고가 아니라 관람객을 위한 수장고가 되어 버린 것이다. 조명은 늘 켜져 있고 온습도는 들쭉날쭉하다. 두꺼운 벽 속의 수장고에 곱게 모셔져 있는 작품은 누가 일부러 찾지 않는 이상 온전한 휴식을 취할 수 있다. 하지만 보여지는 게 중요한 유리 벽 수장고의 상황은 다르다. 전시장과 마찬가지로 하루 최소 8시간은 빛에 노출된다. 사람들도 수시로 드나든다. 유리는 콘크리트와 두꺼운 철문보다 뚫기가 쉽고 일정한 온습도를 유지하기도 어렵다. 그래서 미술관은 개방형 수장고에서 공개할 수 있는 작품과 그렇지 않은 작품을 철저하게 따로 관리해야 한다. 빛에 아주 민감하거나 상태가 좋지 않은 작품은 전통적인 수장고에 두는 것이 옳다.

작품의 안전을 담보로 무분별하게 수장고를 개방해서는 안 되기 때문에 마음대로 돌아다니는 형식의 수장고 관람은 흔하지 않다. 수장고를 방문하기 위해서는 사전 예약을 해야 하고, 유리창 너머로 보는 것이 아니라 직접 수장고에 들어가기 위해서는 전문 인솔자가 함께해야 한다. 사실 작품 관리와 안전의 문제로 이런 시도를 포기한 미술관도 있었다.

이런 수장고와 함께 덩달아 유행하기 시작한 것이 보존실의 공개이다. 이미 여러 번 보여 준 방식의 뻔한 콘텐츠 말고, 새로운 방식의 참신한 공공성을 찾아야 했던 미술관은 숨어 있는 보존가를 찾아냈다. 작품이 수장고에 보관되고 보존 처리되는 과정은 철저히 보안에 가려진 비공개 영역이었지만, 일단 개방을 하고 나니 관람객의 반응이 나쁘지 않았다. 미술관의 숨겨진 기능을 설명하는 좋은 기회가 되었다. 하지만 작품 대신 사람이 유리장 안에 들어가게 된 격이니, 작품과 마찬가지로 작업자의 피로도가 높아지는 문제점

보이는 수장고 형태로 꾸며진 영국 빅토리아앤앨버트 미술관의 도자 전시실

이 있다. 보존 처리의 특성상 세밀하고 정교한 작업이 많아서, 누군가 지켜보는 것은 굉장히 신경 쓰이는 일이 아닐 수 없다. 일하는 것을 공유하는 것이 아니라 보여 주기 위해 일하게 되면 상황은 더 나빠질 수 있다. 하지만 보는 사람에게는 흥미진진한 구경거리이다.

모든 것이 공유되는 세상이 되었다. 사실 미술관은 단지 아름다운 작품을 잘 보관하고 보여 주는 장소일 뿐 작품의 진정한 주인은 바로 우리이다. 그리고 더 나아가 이제는 미술관이 물리적인 작품의 보존뿐 아니라 함께 생산되는 모든 지식의 저장고가 되었다. 개방형 수장고의 유행은 단순히 닫혀 있던 수장고의 문을 열었다는 것만을 의미하지 않는다. 누구나 볼 수 있다는 것을 넘어 누구나 지식과 정보를 공유할 수 있어야 한다는 것을 말해 준다. 잘 지키면서도 잘 활용하는 두 가지 숙제를 모두 해결해야 한다.

미술관 벽에 걸린 그림을, 좌대 위 조각을 손으로 직접 만지며 작가의 손길을 감상하고 있는 시각 장애인을 본 적이 있는가? 실제로 미국 게티센터, 메트로폴리탄 미술관 등에서는 시각 장애인, 시각 약자들을 위한 미술품 감상 프로그램을 운영하고 있다. 대리석 조각을 똑같이 하나 더 교육용으로 만들고 마음껏 만지고 느낄 수 있도록 했다. 물론 원본은 수장고에 잘 보관하고 있다. 원본과 똑같은 모양, 똑같은 표면의 특징을 가지도록 작품을 재연하여 누구나 쉽게 감상할 수 있도록 했다.

이 작업을 위해서 필요했던 원본의 디지털 정보들, 예를 들어

사진 기록, 3차원 스캐닝 정보, 물질 분석 데이터 등은 작품의 보존을 위한 든든한 자료가 된다. 미술품의 '복제'가 확대된 의미에서 미술품 보존의 한 방법이 될 수 있음을 충분히 설명해 준다. 대상 작품의 원본에 어떠한 위협도 주지 않으면서 원본에 대해서는 철저히 금지된 행위들을 허용할 수 있다. 늘 멀리서 바라봐야 하고 절대로 만질 수 없었던 현대미술 작품이 관람객들과 적극적으로 소통하기 시작한 것이다.

요즘 일부 미술관에서는 작품의 사진 촬영을 금지하지 않는 곳도 있다. 작품에 위험 요소가 될 수 있는 셀카봉이나 강렬한 플래시의 사용은 금지하고 있지만, 사진 촬영을 오히려 적극적으로 권장하는 예도 있다. BTS의 멤버 RM이 어느 미술관 작품 앞에서 찍은 사진 한 장을 자신의 소셜네트워크 계정에 올린다. 그 작품은 물론이고 그 미술관은 1분도 채 지나지 않아 전 세계 최소 500만 명에게 이름을 알린다. 나도 가보고 싶은 곳이 된다. 사진 촬영을 해서 상업적 용도로 사용하지 않는다면, 아트숍의 엽서가 팔리지 않는 것이 큰 문제가 아니라면, 미술관이 마다할 이유가 없다.

전통적으로 미술관에서 금기시되던 행위들이 이제는 누군가의 더 큰 행복을 위해 허락되고 있다. 미술관은 작품의 보존을 위해 최선을 다하고, 미술관의 수장고는 작품이 온전히 쉴 수 있는 공간이어야 한다. 하지만 그 틀에 갇혀 사람들의 상호작용이 철저히 차단된 작품의 무덤이 되어서는 안 된다. 그 방법이 물리적인 방법이든 디지털 기술을 이용한 대안이든 상관없다. 작품의 안전한 보존

과 관리, 미술품에 대한 접근과 정보의 공유라는 두 마리 토끼를 잡기 위한 미술관의 다양한 시도는 계속 이어질 것이다.

05

일등석을 타고
세계 여행을 떠나는 미술품

중동의 부호들은 온 가족이 절대로 같은 비행기를 타지 않는
다. 만일을 대비하여 가족 전체가 사고를 당하는 일을 막기 위해서
다. 귀중한 미술품 운송할 때도 이런 전략을 쓴다. 서울에서 〈반 고
흐전〉을 열게 되어 그의 작품 100여 점을 비행기로 운송한다고 생
각해 보자. 현명한 운송 계획은 그림 100여 점을 비행기 서너 대에
나누어 싣는 것이다. 비극적인 사고는 예고 없이 일어날 수 있고, 이
로 인해 반 고흐의 작품을 한꺼번에 잃을 수는 없다. 달걀을 한 바구
니에 담지 않는 이유는 위험을 분산시켜 달걀을 모두 깨뜨려 버리
는 일을 막기 위함이다.

수천억 원의 가치를 가진 반 고흐의 작품들을 국내로 운송할 때
사용한 운송 상자가 화제가 된 적이 있다. 이 상자 하나의 가격이 1만
유로, 우리나라 돈으로 약 1,300만 원이다. 값비싼 미술품을 안전하

게 운송하기 위해 특별히 만들어진 이 플라스틱 상자는 반 크랄린젠Hizkia Van Kralingen이라는 네덜란드 회사가 개발했다. '터틀Turtle'이라는 이름의 노란색 혹은 연두색 가방이다. 이 회사의 말을 빌리자면 '겉은 딱딱하지만 안은 부드럽고, 비록 느리지만 원하는 방향으로 꾸준히 나아가는 거북이의 이미지를 가지고 온 것'이라고 한다.

이 상자는 기본적으로 이동 중에 내부 온습도가 일정하게 유지되고, 비행기가 바다에 빠질 경우를 대비해 방수 처리까지 완벽하게 되어 있다. 여러 겹으로 만들어진 단단한 구조로 외부 충격이

터틀 ⓒHizkia Van Kralingen

작품에 전혀 영향을 주지 않도록 설계되어 있다. 작품은 먼저 중성 종이와 특수 비닐로 완전히 밀폐해 포장한 다음에 가방 안에 넣어진다. 비닐 안은 질소를 채워 넣어 이동하는 동안 작품의 산화가 일어나지 않도록 했다. 이동 중 모든 정보를 수집하는 블랙박스도 부착되어 있었다고 하니, 그야말로 그림의 완벽한 경호원이다. 이쯤 되면 화물칸에 실을 게 아니라 일등석에 태우는 게 나을지도 모르겠다.

작품을 이렇게까지 꼼꼼하게 포장하고 비싼 가방에 넣는 이유가 있다. 언구에 따르면(꼭 연구 결과가 아니더라도 미루어 짐작할 수 있지만) 작품의 안전을 위협하는 요소들을 분석했더니, 작품이 이동할 때 마주하는 환경 변화와 취급자의 부주의가 제일 큰 부분을 차지했다. 그림을 가만히 수장고에 보관하거나 미술관 전시장에 걸어두었을 때 발생할 수 있는 사건 사고의 위험에 비하면, 일단 움직인다는 것 자체가 불안하다. 작품 보존에 최적화되어 있는 온도와 습도에서 벗어나는 것이고, 이따금 실수를 하기도 하는 '사람'이 손으로 해야 하는 일이다. 바퀴가 달린 자동차가 달리고, 하늘을 나는 비행기가 움직이는 일이다.

요즘 미술계에서 작품의 이동은 그 어느 때보다 잦다. 비행기를 타고 외국으로 나가지 않아도 서울에서 마크 로스코의 그림을 볼 수 있고, 데이비드 호크니의 작품도 만날 수 있다. 하지만 모두가 이를 반기는 것은 아니다. 대부분의 나라는 국보급의 중요한 작품을 나라 밖으로 내보내는 것을 원칙적으로 금지한다. 아무리 많은

돈을 준다고 해도 프랑스 루브르 박물관의 〈모나리자〉가 서울에서 전시되기는 힘들 것이다. 실제로 〈모나리자〉는 1974년 일본 도쿄 박물관에서 전시된 이후 50년이 다 되도록 한 번도 파리를 떠난 적이 없다. 작품의 안전한 보존을 위해서다.

몇 해 전 우리나라에서도 국보 제83호 〈금동미륵보살반가사유상〉을 미국 메트로폴리탄 박물관으로 보낼 것인지 말 것인지를 두고 시끄러웠던 적이 있었다. 우리나라 최고의 아름다움을 세계에 선보일 좋은 기회로 삼을 것인지, 작품의 안전을 위해 이동을 허락하지 말아야 할 것인지 의견이 분분했다. 해외 반출 금지라는 원칙이 있더라도 나라 밖에서 '꼭 필요한' 전시라면 작품의 비행은 예외적으로 허용되기도 한다. 작품 보존을 위해서 수장고에만 작품을 보관해 두거나, 복제품을 전시하는 것은 작품의 존재 의미를 부정하는 것이기도 하다. 만약 작품의 이동을 추진하기로 했다면, 이때는 여행 중 위험을 최소화할 수 있는 적절한 절차와 조치를 준비하는 게 필요하다. 그해 〈금동미륵보살반가사유상〉은 아주 극진한 대접을 받으며 미국을 무사히 다녀왔다.

소중한 작품이 단거리든 장거리든 이동을 해야 한다면, 아주 비싼 가방을 사는 대신 우리가 할 수 있는 일은 무엇일까? 그 첫 번째는 작품의 상태를 확인하는 것이다. 너무 약하고 아픈 작품은 아무리 중요한 일이라고 해도 미술관 밖으로 내보낼 수 없다. 금방 손을 보아서 상태가 좋아질 수 있는 상황이라면 보존가의 손에 맡긴

일등석을 타고 세계 여행을 떠나는 미술품

다. 그리고 여행을 무사히 마칠 수 있도록 약한 부분을 보강하여 외부 충격에 대비한다.

두 번째는 이동해야 할 장소를 사전에 확인하는 작업이다. 작품이 수장고를 떠나 잠시 머물게 될 곳이 어떤 곳인지 살피는 일이다. 그림이 걸리는 장소의 온습도는 제대로 관리가 되고 있는지, 화재경보기 등의 소방설비가 있는지, 보안은 철저한지 등을 확인해야 한다. 작품의 까다로운 주인은 매일매일 전시장의 온습도 데이터를 보내 달라고 요청하기도 하고, 실시간 감시카메라 영상을 요구하기도 한다.

작품의 상태와 대여할 장소를 확인했는데 이상이 없다면 드디어 작품의 여행이 시작된다. 이제 여행에 필요한 것들을 챙겨 가방을 싸야 한다. 작품의 이동을 결정하기 위해 가장 우선 고려하는 것도 작품의 상태이고, 이동 중 늘 확인해야 하는 것도 작품의 상태이다. 그러기 위해서 작품과 늘 함께하는 것이 작품의 상태를 기록한 종이다. 흔히 상태조사서condition report라고 한다. 이 종이는 병원의 환자 기록지 같은 정보를 포함한다. 이름, 출생연도, 주소, 상태, 치료 내용 등이 기록되고 담당 의사의 서명이 더해진다. 작품의 정보와 상태가 기록되고 이미지도 같이 첨부해 어떤 부분에 어떤 문제가 있는지 표시한다. 그리고 여행 중이나 이후 또는 전시 중에 작품에 문제가 발생하면 날짜를 기재하고 상태를 확인한 사람이 서명하여 기록을 추가한다. 만약 작품에 심각한 변화가 관찰된다면 소장가와 보존가에게 연락을 취해야 한다. 잘잘못을 따지고 배상과 책

임 문제까지 발생하게 된다면 이 상태조사서는 아주 중요한 기록으로 쓰인다.

다음은 작품을 포장하는 일이다. 수천만 원짜리 귀여운 거북이 가방을 살 수 없는 경우, 대부분 크레이트crate라고 하는 나무 상자를 만든다. 가까운 이동에는 종이 상자로만 포장하기도 한다. 운송 방법에 따라 작품을 보호할 수 있는 최적의 방법을 찾으면 된다. 단 가볍고 단단하면서 비용도 적당하면 제일 좋다. 특히 깨지기 쉬운 도자기, 유리 같은 재료를 사용한 작품이라면 각별한 주의가 필요하다. 그림이 유리 액자에 끼워져 있을 때는 유리가 깨지면서 작품이 훼손될 수 있는 경우도 대비해야 한다. 작품 포장에 사용하는 포장재는 작품에 영향을 주지 않는 안전한 재료를 쓰고, 나무 상자의 목재는 검증된 방역 과정을 거쳐야 한다. 상자 겉면에 '깨지기 쉬움', '조심히 다룰 것', '이쪽으로 여시오' 등 취급하는 데 도움이 될만한 취급 문구를 써 두는 것도 큰 도움이 된다.

비행기는 하늘 높이 난다. 고도가 높아질수록 외부의 기온은 떨어진다. 비행기가 3만 피트, 약 9,000미터 상공을 날 때 외부 온도는 섭씨 영하 50도 이하이다. 비행기 내부의 공기는 정밀하게 설계된 순환 시스템을 통해서 관리된다. 사람이 타는 객실은 평균적으로 섭씨 24도, 화물칸은 섭씨 7~18도 사이에서 조절된다. 화물칸은 온도가 조절되는 곳과 그렇지 않은 곳으로 나누어져 있는데, 고가의 미술품은 온도가 조절되는 곳에 싣는 것이 보통이다. 동식물, 얼어서는 안 되는 음식 등이 운송될 수 있도록 조건을 맞출 수 있다.

물론 이 온도는 항공기의 종류와 비행 조건에 따라 다르다. 그리고 비행기 객실의 습도는 5~15퍼센트 정도로 낮게 유지되는데, 온도 조절과 비교해 습도 조절은 쉽지 않은 편이다.

이런 환경은 미술품 보존에 이상적인 온습도는 아니다. 하지만 작품을 잘 밀폐된 상자 속에 보관하면 급격한 변화로 나타나는 피해를 줄일 수 있다. 비행을 마친 작품을 열어 보기 전에 새로운 장소에서 온습도에 순응하는 시간을 충분히 갖는 것도 중요하다(안정적인 환경에서 24시간 정도 적응시간을 가지는 게 좋다). 무엇이든 급작스러운 변화는 거부감을 불러일으키기 마련이다. 예를 들어, 섭씨 25도 상대습도 50퍼센트의 환경에서 갑자기 온도만 섭씨 10도로 떨어뜨리게 되면 작품 표면에 물방울이 맺힌다. 섭씨 10도에서 공기가 최대로 가질 수 있는 물의 양은 정해져 있다. 그보다 많은 양의 남아도는 물은 이슬처럼 맺힌다. 냉장고에 있던 우유를 꺼내 컵에 따르면 컵의 표면에 물방울이 맺히는 것과 같은 원리이다.

요즘 유럽에서는 함께 여행하는 반려동물에게도 여권을 발급한다. 이 여권에는 마이크로칩 이식번호와 예방접종 기록 등이 기록되어 있어 간소화된 검역 절차를 밟고 이동을 할 수가 있다. 그림의 경우는 어떨까? 공항에 도착한 미술품은 까다로운 검역이나 통관, 별도의 입국신고 절차 없이 바로 전용 화물차량으로 옮겨진다. 판매를 위해 반입되는 것이 아니라 일정 기간 전시된 후 다시 원래 위치로 돌아가게 되는 작품에 대해서는 국제적으로 통용되는 통관 절차가 따로 있다. 통관 카르네ATA Carnet라고 불리는 이 절차는 '물

품의 일시적 수입을 위한 통관 절차에 관한 조약'으로 협약에 가입한 나라들 사이에서만 적용이 된다. 카르네는 프랑스어로 '증서'라는 뜻이다. 미국, 중국, 유럽연합, 일본, 우리나라를 비롯한 74개국이 협약을 맺고 있다. 미술 전시회를 위해 드나드는 미술품뿐만 아니라 해외 박람회에 전시하기 위한 최신 전자제품들도 이 협약에 따라 세관을 통과한다. 또 하나, 여행 전에 우리가 꼭 챙길 것이 있다. 바로 여행자 보험이다. 그림도 만일의 경우를 대비해 보험에 가입하고 비행기를 탄다.

극진한 대접은 하늘 위에서 뿐만이 아니라 땅에서도 이어진다. 미술품 운송을 위한 전용 화물차량은 화물칸의 온습도를 조절할 수 있고, 운행 중 일어나는 충격이 작품에 전달되지 않도록 설계된 화물차이다. 무진동 차량이라고도 불린다. 절대적으로 진동이 없을 리 만무하지만, 최대한 줄였다는 의미다. 진동을 줄이는 원리는 공기완충기air suspension 시스템에 있다. 기존 차량 구동축의 금속으로 된 스프링을 공기가 들어 있는 풍선 같은 것으로 바꾸어 달아서 진동계수를 줄이는 것이다. 이렇게 하면 화물칸에 실린 물건에 전달되는 충격이 30~55퍼센트 정도 낮아진다. 차량이 울퉁불퉁한 도로를 달리거나 높은 과속 방지턱을 넘을 때 그 충격이 작품에 그대로 전달된다면 아주 곤란하다. 미술품뿐만 아니라 반도체, 화학약품, 살아 있는 말 등 충격에 민감한 다양한 것들을 운송할 때 사용된다.

마지막 준비는 사람이다. 이 모든 미술품의 운송 과정에 보호자로 함께하는 사람이 있다. 쿠리어courier라고 불리는 작품호송관

으로 작품의 일시적인 보호자인 셈이다. 화물칸에 같이 타고 가는 것은 아니다. 작품이 실린 비행기를 타기도 하지만 반드시 그런 것은 아니다. 물론 아주 특별한 경우에 작품을 실은 화물기를 같이 타고 간 쿠리어도 있다. 코끼리나 말처럼 살아 있는 동물이 비행기를 타고 오갈 때도 조련사, 수의사가 함께 화물기를 타는 것처럼 말이다. 모든 운송 과정의 일정 관리에서부터 작품의 포장, 상태조사서 확인, 이동 장소의 안전까지 책임을 지는 사람이다.

베르나르 브네Bernar Venet, 1941~는 코르텐강corten steel으로 만든 아름다운 곡선의 조각 작품으로 유명하다. 가장 강하고 무거운 재료로 유연하고 부드러운 선을 표현한다. 코르텐강은 표면에 부식된 막을 인위적으로 만들어서 처음부터 녹슨 듯 빨간색을 띠는 강철이다. 코르텐강으로 제작된 부피가 꽤 큰 그의 대형 작품은 웬만해선 5톤이 넘는다. 심지어 무게가 10톤이 넘는 작품도 많다. 한 바구니에 담고 싶어도 담을 수가 없다. 프랑스 니스에 있는 작가의 작업실에서 서울로 작품을 가지고 오려면 치밀한 계획이 필요하다. 만약 작품 10점을 이동시키려면 화물 전세기를 띄워야 할지도 모른다. 다행히 실어 주겠다는 비행기가 있다면 말이다. 이럴 땐 배를 타고 오기도 한다. 마르세유항을 출발한 화물선은 부산항까지 한 달 정도 항해를 한다. 부산항에서 다시 한두 점씩 화물차에 옮겨 싣고 서울까지 올라온다. 급경사, 급커브, 과속 방지턱이 적은 길을 골라 천천히 올라오는 길도 만만치 않다. 너무나 길고 힘든 여정이다. 하지

만 그런 수고가 없었다면 우리는 먼 대륙 딴 나라의 조각 작품을 출근길에 우연이라도 만날 수 있었을까?

작품의 이동은 피할 수 없는 선택이다. 다만 그 과정을 어떻게 준비하는가는 작품의 생명과 안전에 관한 문제이다. 여행지에 대한 사전 조사를 충분히 하고 모든 서류와 일정이 잘 준비된 여행은 즉흥적으로 떠나는 여행보다 훨씬 수월하다. 필요한 예방접종을 미리 받고 숙련된 여행안내자까지 있다면 더할 나위 없는 안전한 여행이 된다.

일등석을 타고 세계 여행을 떠나는 미술품

06

액자도 작품이
될 수 있을까

작품보다 작품을 둘러싸고 있는 화려한 액자에 시선을 빼앗겨 본 적이 있는가? 문신文信, 1923~1995의 〈고기잡이〉를 처음 보았을 때, 나는 그림보다 액자를 더 오랫동안 바라보았다. 물질하는 해녀들의 모습이 힘차게 조각된 아름다운 액자는 나무를 손수 깎아 만든 것으로 작가의 손길이 그대로 남아 있는 듯했다. 고기잡이배에서 그물을 당기고 있는 어부들의 모습을 그린 그림과 너무나 잘 어울리는 액자였다.

문신은 우리나라의 대표적인 조각가로 좌우가 서로 대칭되는 조각으로 유명하다. 사실 문신은 처음에는 조각가가 아니라 화가였다. 일본에서 서양화를 배우고 돌아온 그는 1961년 프랑스로 떠나 본격적으로 조각을 공부하기 전까지 주로 그림을 그렸다. 그의 초기 회화 작품은 지금 몇 점밖에 남아 있지 않지만, 1940년대와 1950

III. 미술관의 비밀

286

년대의 그 당시 우리나라의 미술을 이해하는 데 귀한 자료이다. 그는 각종 미술 재료를 직접 만들어 사용한 것으로 알려져 있다. 붓, 캔버스, 액자 등을 손수 제작했다. 〈고기잡이〉의 액자를 살펴보면 이미 문신은 조각가가 갖춰야 할 자질을 충분히 가지고 있었던 듯하다. 그의 다른 작품, 아니 다른 '액자'를 찾아보고 싶다는 생각이 들었다.

　액자를 단순히 다른 사람의 손에 맡기지 않은 작가는 여럿 있다. 자신의 그림 가장자리를 둘러싸게 될 액자의 색을 고르거나 모양을 디자인하기도 하고, 직접 만들기도 했다. 반 고흐는 동생 테오에게 보내는 편지에서 그의 작품 〈감자 먹는 사람들 The Potato Eaters〉에 금색 액자를 해 달라고 부탁한다. 빛에 대해 늘 고민이 많던 반 고흐는 그렇게 함으로써 자신이 표현하고 싶은 추가적인 빛을 이 어두운 그림에 불어넣을 수 있다고 했다. 직접 액자를 만들기도 했

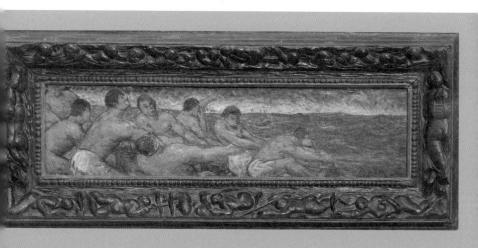

문신, 〈고기잡이〉, 1948,
캔버스에 유채, 27.5×103cm, 국립현대미술관 소장 © 아르떼문신

는데 지금 유일하게 남아 있는 작품은 〈정물Quinces, Lemons, Pears and Grapes〉로 노란색으로 칠한 액자이다.

조르주 쇠라Georges Seurat, 1859~1891는 작은 점들을 수없이 찍어 그림을 그린 신인상주의 화가이다. 그의 대표작인 〈그랑자트 섬의 일요일 오후Sunday Afternoon on the Island of La Grande Jatte〉를 자세히 보면 가장자리에 테두리가 그려져 있는 것을 볼 수 있다. 쇠라의 다른 작품에도 이런 부분이 있는데, 그는 그림 속에 그림의 끝을 그려 넣고 있다. 이후 이 작품은 작가의 뜻에 따라 두꺼운 하얀 액자가 끼워지게 된다. 뉴욕 현대미술관이 소장하고 있는 쇠라의 다른 그림 〈저녁, 옹플뢰르Evening, Honfleur〉에서는 액자 부분까지 점을 그려 넣은 것을 볼 수 있다. 그림 속 풍경을 따라 밝고 어두운 부분이 있는 것을 보면 액자가 그림의 연속인 셈이다. 쇠라는 1885년 그림의 가장자리를 액자처럼 칠하기 시작했고, 금박 액자보다는 흰 액자를 더 선호했다. 그리고 나중에는 나무로 만든 액자를 직접 끼우고 칠하기 시작했다.

미국의 화가 제임스 애보트 맥닐 휘슬러James Abbott McNeill Whistler, 1834~1903는 자신의 작품에 쓸 액자를 직접 만들고, 그 액자에 작은 나비를 그려 넣어 서명을 대신했다. 그래서 그의 작품을 감정할 때는 그림을 살펴보기도 하지만, 이 나비 모양이 작가의 것이 맞는지 확인한다.

아는 만큼 보인다고 했던가. 오래 보아야 예쁘다고 했던가. 이쯤이면 액자가 단순히 그림의 가장자리로만 보이지는 않는다. 그림

(위) 조르주 쇠라, 〈저녁, 옹플레르〉, 1886, 캔버스에 유채, 채색된 액자,
78.3×94cm(액자 포함), 뉴욕 현대미술관 소장
(아래) 〈저녁, 옹플레르〉의 액자 모서리

만큼, 어쩌면 그림보다 더 큰 보존 가치가 있을 수도 있다. 하지만 액자는 철저하게 기호품이었다. 지금도 마찬가지다. 그림은 조금이라도 상처를 입으면 전문가를 찾아 복원하지만, 액자는 소모품처럼 다른 것으로 바꾼다. 소장가의 취향, 전시의 성격에 따라 액자는 쉽게 교체되고 있다.

액자는 회화 작품의 보존, 전시, 이동을 위해 쓰이는 틀이다. 작품을 보호하는 역할과 함께 작품을 돋보이게 하는 기능을 해야 한다. 하지만 이 본연의 기능을 할 수 없게 되면 교체하는 게 낫다. 물리적으로 너무 약해지면 그림을 보호하는 것이 아니라 오히려 손상을 입힐 수도 있다. 작품과 너무 어울리지 않아서 혹은 전시의 성격과 너무 달라서 작품 감상에 방해가 될 수도 있다. 하지만 많은 경우에 액자는 작가가 그림만큼이나 정성을 기울여 만들고, 자신의 이야기를 담고 있어 신중히 교체해야 한다. 꼭 교체가 아니더라도(액자의 기능을 다할 수 있도록) 기능적인 면을 보강하거나 미적인 기능을 보완할 수 있으니 전문가를 찾는 것이 좋다.

하지만 액자가 반드시 있어야 하는 것은 아니다. 요즘 작가들의 그림은 오히려 액자 없이 벽에 거는 경우가 많다. 테두리를 더하는 것이 어울리지 않는 작품들도 꽤 있다. 대표적으로 몬드리안의 작품이 그렇다. 피에트 몬드리안Piet Mondrian, 1872~1944은 20세기를 대표하는 추상화가이다. 몬드리안 하면 떠오르는 유명한 그림이 있다. 정사각형의 하얀 바탕에 가로와 세로 선이 교차하고 그 선들이 만들어 내는 작은 면에는 빨강, 노랑, 파랑의 색이 채워져 있다.

몬드리안, 〈구성〉, 1929, 캔버스에 유채, 작가의 액자, 45.1×45.3cm(액자 포함),
구겐하임 미술관 소장

이런 그림에 액자를 끼워 가장자리에 또 다른 선이 생기는 것은 어색하다. 몬드리안은 1920년 네덜란드 로테르담의 전시회에 그림 4점을 보냈는데, 모두 액자를 끼우지 않았다. 액자가 없는 작품에 익숙하지 않았던 사람들은 그의 그림을 보고 수군댔다. 그림이 너무 단조롭고 성의가 없다는 것이었다. 몬드리안은 깊은 고민에 빠졌다. 그림의 가장자리까지 이미지를 해치지 않으면서도 작품을 보호할 방법을 고민했다. 마침내 그림 뒷면에 조금 큰 하얀 판을 대어 이동식 벽처럼 만들어 붙이는 방법과 아주 단순하게 나무 띠를 두르는 액자를 고안했다. 지금은 그의 그림은 물론이고 그의 액자까지 통째로 들어가는 유리 액자가 씌워져 있는 경우가 대부분이다.

"액자가 없어야 작품이 빛을 발할 수 있어."
"아마 액자를 끼우지 않고 그림을 건 사람은 내가 처음일 거야. 난 액자를 끼우지 않는 것이 그림에 입체감은 주고 그림이 존재감을 얻게 된다고 생각해."

_피에트 몬드리안

최근 세계적으로 인기를 끈 우리나라 작가들의 단색화도 색이 있는 액자가 어울리지 않는 사례이다. 이우환, 윤형근, 박서보 작가 등의 작품은 작품 자체가 만들어 내는 공간의 흡입력과 여백의 확장이 매우 중요하다. 금박의 화려한 액자를 이들의 작품에 끼운다면 어떨까? 마치 작품과 관람객 사이에 강력한 장벽을 세운 것과 같다.

하지만 액자가 없으면 작품을 옮겨야 할 때 손을 둘 곳이 없다. 이런 작품에서 가장 흔하게 발견되는 손상이 바로 가장자리의 오염과 상처다. 작품을 옮기면서 장갑을 끼지 않고 작품을 잡으면 손에 있는 땀과 유분이 그림 표면에 그대로 남는다. 당장은 괜찮아 보일 수 있지만 시간이 지나면서 얼룩이 남는다. 더러운 장갑을 꼈을 때도 마찬가지다. 액자에 끼웠을 때는 액자가 받을 충격을 작품이 직접 받게 되는 문제도 있다. 이런 오염과 손상을 막기 위해서 보관과 운송용으로 사용할 임시 틀을 만들기도 한다. 무엇보다 중요한 것은 예방이다.

유화 작품의 액자에는 유리를 끼우지 않는 것이 일반적이었다. 표면이 아주 민감한 작품, 예를 들어 종이에 그려진 수채화와 판화, 소묘, 사진은 대부분 납작한 유리 액자에 고정된다. 유리를 끼울 때의 장점은 많다. 표면이 외부에 그대로 드러나지 않기 때문에 먼지가 쌓일 일도 없고 이물질이 묻을 염려도 없다. 온습도의 변화에도 바로 노출되지 않는다. 하지만 유리를 끼우면 그만큼 작품이 무거워지고 취급하기가 까다로워진다. 그래서 유리를 대신해 아크릴을 사용하기도 한다. 아크릴은 무게가 유리의 절반밖에 되지 않고, 깨지더라도 유리보다 작품에 큰 피해를 남길 우려가 적다. 단, 긁히기 쉽고 정전기가 발생하는 문제가 있다. 정전기가 발생하면 표면에 미세한 가루가 있는 작품, 파스텔화나 목탄화의 경우에는 가루가 떨어져 달라붙기도 한다.

유리든 아크릴이든 액자에 사용할 때 나타나는 가장 큰 단점

은 빛이 반사되어 작품 감상을 방해한다는 점이다. 작가의 색과 표면을 직접 보지 못하는 것은 고사하고, 빛이 완전히 투과되지 못하고 반사되면서 그림이 잘 보이지 않는 경우가 많다. 최근에는 이러한 단점을 보완하는 다양한 종류의 유리와 아크릴이 개발되었다. 저반사 혹은 무반사 유리라고도 불리는 특수 유리Anti-reflective glass는 가시광선은 최대한 투과시키면서 반사는 줄인다. 일반 유리의 반사율은 8퍼센트 정도이고 저반사 유리의 반사율은 0.5퍼센트로 아주 낮다. 보통 사람의 눈으로는 유리가 있는지 없는지도 알아챌 수 없을 정도이다. 아크릴도 개선되었는데 반사율을 낮추는 것뿐만 아니라 표면에 상처가 잘 나지도 않고 정전기도 발생하지 않는다. 또 자외선 차단 코팅까지 되어 있는 유리와 아크릴이 개발되었다. 물론 값이 싸지는 않다. 그런데도 고가의 미술 작품에는 대부분 이런 유리가 끼워져 있다.

무반사 유리를 만드는 원리는 이러하다. 빛은 직진한다. 그러다가 다른 물질을 만나면 직진하지 못하고 일부는 꺾여 들어가고 일부는 표면에서 다시 반사된다. 꺾여 들어간 빛은 다시 다음 층을 만나면 일부는 흡수되고 일부는 또다시 반사된다. 유리의 표면에 반사를 줄여 주는 얇은 막을 만들고, 이것을 여러 차례 반복하면 이론적으로 반사를 100퍼센트 가까이 제거할 수 있다. 이 막은 주로 산화금속화합물이나 플루오르화합물이 사용된다.

미국의 전기회사에서 일하던 캐서린 블로젯Katharine Burr Blodgett, 1898~1979은 계면현상을 연구하는 과학자였다. 최초의 여성

구본웅, 〈친구의 초상〉, 1935, 캔버스에 유채, 62×50cm, 국립현대미술관 소장,
일반 유리를 끼운 액자와 무반사 유리를 끼운 액자

물리학 박사이기도 했고 GE에 고용된 첫 여성 과학자였다. 그녀는 물질의 표면 특징에 관해 연구했고, 스테아르산바륨barium stearate을 분자 하나의 두께로 유리에 코팅하는 법을 개발했다. 이 코팅을 44번 반복해 유리가 거의 보이지 않게 만드는 데 성공했다. '보이지 않는' 유리를 발명한 것이다. 이것이 1935년의 일이다.

1939년 영화 〈바람과 함께 사라지다〉가 처음 상영되었을 때 사람들은 깜짝 놀랐다. 이전의 영화와 비교해 화질이 너무나 깨끗하고 선명해졌다. 블로젯이 발명한 무반사 필름을 사용한 프로젝터로 영화를 상영했기 때문이었다. 지금 이 기술은 텔레비전, 안경, 키메라 등 반사를 줄여야 하는 곳이라면 어디든 사용되고 있다.

"그림에 가장 어울리는 액자를 끼우는 것은 화가의 임무이다. 액자는 그림과 조화롭고 그림이 돋보이도록 보완해 주는 것이어야 한다."

_에드가 드가

에드가 드가Edgar Degas, 1834~1917는 액자에 대해 관심이 많은 작가였다. 그는 자신의 작품에 어울리는 액자 스케치를 한가득 남겼다. 드가의 작품은 대부분 그가 디자인한 액자에 끼워져 걸려 있다. 그에게 액자는 작품만큼이나 중요한 또 하나의 작품이었다. 그래서 드가의 액자는 작품만큼이나 중요한 보존과 복원의 대상이 된다.

작품이 걸리는 하얀 벽은 누구에게나 열린 공간이다. 액자는

그 벽을 찾아오는 사람들과 예술가의 작품을 연결하는 또 다른 예술의 영역이다. 하지만 단순히 작품을 보호하는 기능적인 요소로 여겨지거나 소장가의 취향에 따라 얼마든지 바뀔 수 있는 대상으로 취급받기도 한다. 그래서 액자 자체를 보존하려고 애쓰거나 복원하는 경우는 극히 드물다. 우리는 오래된 것을 허물고 새로 짓는 것에 너무나 익숙하다. 오래된 것을 버리고 새로 마련할 수는 있다. 하지만 오래된 것을 조금만 더 소중히 간직하면 그것은 역사가 된다. 다시 한번 자세히 살펴보면, 액자는 우리가 잊고 있었던 작품의 이야기를 내놓기 시작한다. 그림을 가두는 틀이 아니라 바깥세상과 그림을 연결하는 다리가 된다.

액자도 작품이 될 수 있을까

에필로그

1. 선택

그 공부가 도대체 왜 하고 싶냐고, 그걸 해서 밥이나 먹고 살겠
냐고 말하던 모든 이들의 걱정을 뒤로하고 나는 떠났었다. 그리고
다시 그때로 돌아간다면, 나는 어쩌면 다른 선택을 할지도 모른다.
직업으로서의 미술품 보존가는 아주 멋진 일이다. 일을 통해 얻게
되는 보람과 성취는 작품을 만들어 내는 것 못지않다. 하지만 현실
은 녹록하지 않았다. 과학자도 예술가도 아닌 애매한 자리는 아직
도 사람들의 고개를 갸우뚱하게 만든다. 정확하게 무엇을 하는 사
람인지, 무엇을 해야 하는지, 현장에서 일하고 있는 사람들조차도
잘 모르는 듯하다. 안타까운 일이다.

글을 쓰면서 역시 예상대로 나의 부족함이 여실히 드러났다.
아직도 모르는 것이 너무나 많았다. 감히 '이렇고 저렇다', '이게 맞

고 저게 맞다'라고 말하고 있지만 주제넘은 소리일지도 모른다. 학교에서 배운 이론은 실제 작품을 다루면서 마주하게 되는 수많은 돌발 상황에 대한 정답을 제시하지는 못했다. 또 우리나라 작품들은 서양 작품들과 태생적인 차이점이 있어 전통적인 처리 방법을 고민 없이 적용할 수는 없었다. 비전통적인 재료를 과감하게 또는 전통적인 재료를 기이한 방법으로 사용하는 현대미술 작품의 경우는 더욱 그랬다. 매 순간이 이상과 현실 사이의 타협이었다.

2. 공생

서로 다른 종이 함께 살아가는 것을 공생이라고 한다. 함께 있다 보면 양쪽이 모두 상대방에게 좋은 영향을 주고받는 관계가 있다. 드물지만 가장 바람직한 관계이다. 양쪽 모두 피해를 보는 상황도 있다. 최소한 한쪽이 억울할 일은 없겠다. 한쪽은 이익을 얻지만 다른 쪽은 피해가 없는 전혀 현실적이지 않은 관계도 있다. 기생은 기생하는 개체가 숙주의 영양을 빼앗아 먹고 살아가는 것이다. 숙주가 죽어서는 안 되기 때문에 기생 개체는 적당히 수위를 조절해 숙주를 괴롭힌다.

보존과학은 혼자 불쑥 자라난 학문이 아니다. 우리가 흔히 결이 다르다고 생각하는 두 학문, 예술과 과학이 공생하는 과정에서 싹이 텄다. 잎이 나고 꽃이 피고 열매를 맺는 사계절을 수없이 지나며 이제는 그루터기가 제법 큰 나무가 되었다. 하지만 여전히 종이 다른 두 개체 사이에서 자신의 정체성을 고민한다. 숙주가 죽어 버

리면 살아가지 못하는 학문이 되어서는 안 된다. 가장 바람직한 공생의 관계가 되기 위해서는 양쪽이 함께 노력해야 한다.

3. 팬데믹

코로나의 위용은 대단하다. 나는 코로나 '덕분에' 이 책을 썼다. 타고난 글재주가 없는 나는 재미없는 글 뭉치를 몇 년째 들고 있었다. 그 글을 다시 꺼내 양념을 더하고 쉬운 언어로 바꾸어 새 생명을 불어넣는 과정에는 꽤 많은 시간이 필요했다. 늘 바빴던 주말도 세상과 문을 닫고 나니 오롯이 나만의 시간이 되었다. 원래 이렇다 할 약속이 많은 사람은 아니었지만, 불러 주는 이도 없고 갈 곳도 없어 잉여의 시간은 더 많아졌다. 셰익스피어가 전염병을 피해 집 안에 칩거하면서 쓴 역작이 《리어 왕King Lear》이라고 했던가! 감히 비교하자면 그렇다는 말이다.

4. 줄탁동시啐啄同時

나를 둘러싼 단단한 껍질의 미세한 균열은 이미 오래전 시작되었다. 하지만 그것을 깨기란 쉽지 않았다. 그동안 내 안에 담아 온 이야기를 세상 밖으로 꺼낼 수 있도록, 뾰족한 입으로 쪼아 준 글쓰기 멘토 강양구 기자님과 그 첫 단추가 되었던 과학책방 갈다의 글쓰기 과정에 감사의 인사를 전한다. 부족한 글을 재미있게 읽고 책으로 펴내 준 생각의힘 출판사에도 고마움을 전한다.

5. 내일

세상은 자꾸 변한다. 미술도 달라졌고 미술관도 변화하고 있다. 과학 기술의 발전 속도는 너무 빨라서 따라잡기 힘들 정도다. 현실과 디지털 세상의 구분도 모호하다. 과연 내일의 보존은 오늘의 보존과 같을까? 새로운 물질과 새로운 아이디어의 실험장이 된 현대미술은 보는 이들에게 즐거움을 주고 호기심과 창의력을 자극한다. 보존가의 입장에서 이런 현대미술 작품은 새로운 공부의 대상, 새로운 도전의 대상이 된다. 하지만 미술품이 보존의 대상이라는 이유로 작가의 상상력을 구속하고 창작의 걸림돌이 되어서는 안 된다. 자, 고민은 보존가가 할 것이다. 난생처음 보는 작품을 마주하게 되면 그들은 돋보기를 들고 뛰어갈 것이다. 현대미술을 바라보는 보존가의 즐거움과 고뇌는 미술관 관람객의 그것과 사뭇 다르지 않다.

작품 목록

1 구본웅, 〈친구의 초상〉, 1935, 캔버스에 유화, 62×50cm, 국립현대미술관 소장

2 데미안 허스트, 〈살아있는 자의 마음속에 있는 죽음의 물리적 불가능성〉, 1991, 상어, 유리, 철골, 5퍼센트 폼알데히드 용액, 213×518×213cm, 개인 소장 © Damien Hirst and Science Ltd. All rights reserved, DACS 2020

3 렘브란트, 〈야간 순찰〉, 1642, 캔버스에 유화, 379.5×453.5cm, 암스테르담시 암스테르담 국립미술관 전시 중. 27쪽 훼손된 작품 사진에 대한 정보는 다음과 같다. Photograph by Rob Bogaerts, Courtesy of The National Archives of the Netherlands

4 로이 리히텐슈타인, 〈꽝!〉, 1963, 캔버스에 아크릴과 유채, 173×406cm, 테이트모던 소장 ⓒ Estate of Roy Lichtenstein / SACK Korea 2020

5 마크 로스코, 〈지하철 환상〉, 1940, 캔버스에 유채, 87.3×118.2cm, 워싱턴 국립미술관 소장 © 2020 Kate Rothko Prizel and Christopher Rothko / ARS, NY / SACK, Seoul 〈하버드 벽화〉 중 캔버스 3개가 벽에 걸려 있던 모습 사진(1964년)© 2020 Kate Rothko Prizel and Christopher Rothko / ARS, NY / SACK, Seoul
하버드 미술관의 보존과학자가 프로젝터에서 나오는 빛이 하얀 판에 비치도록 들고 있는 모습 사진 © 2014 Kate Rothko Prizel and Christopher Rothko / ARS, NY / SACK, Seoul Seoul. Photo by Peter Vanderwarker © President and Fellows of Harvard College

6 마티유 메르시에, 〈드럼과 베이스〉, 2011, 선반, 파란 박스, 붉은 화병,노란 손전등, 150×156.7×20cm, 국립현대미술관 소장, © Mathieu Mercier

7 문신, 〈고기잡이〉, 1948, 캔버스에 유채, 27.5×103cm, 국립현대미술관 소장, © 아르떼문신

8 미켈란젤로, 〈시스티나 성당 천장화〉, 1508~1512, 시스티나 성당 소장

9 빈센트 반 고흐, 〈침실〉, 1888, 캔버스에 유채, 72.4×91.3cm, 반고흐 미술관 소장 〈침실〉, 1889, 캔버스에 유채, 73.6×92.3cm, 시카고 미술대학 소장 〈침실〉, 1889, 캔버스에 유채, 57.3×74cm, 오르세 미술관 소장 〈들꽃과 장미가 있는 정물〉, 1886~1887, 캔버스에 유채, 100×80cm, 크뢸러뮐러 미술관 소장

10 심문섭, 〈현전〉, 1974~1975, 천에 샌드페이퍼, 60.5×50cm×(12개), 국립현대미술관 소장, 12개의 캔버스 중 하나 © 심문섭

11 앙리 샤를 게라르, 〈자화상〉, 1890, 종이에 흑연과 과슈, 18.1×24.6cm, 에이버리 콜렉션 소장

12 얀 텐 콤페, 〈얀 반 딕〉, 1754, 캔버스에 유채, 35.5×30.5cm, 암스테르담 미술관 소장

13 에드가 드가, 〈14살의 작은 댄서〉, 1878~1881, 색을 넣은 밀랍, 찰흙, 금속 뼈대, 줄, 면과 실크, 줄 등, 98.9×34.7×35.2cm, 22.2kg, 워싱턴 국립미술관 소장

14 에드바르 뭉크, 〈족욕〉, 1912~1913, 캔버스에 유채, 110×80cm, 뭉크미술관 소장 Photo © Munchmuseet
〈절규〉, 1910, 카드보드에 템페라와 유채, 91×73.5cm, 뭉크미술관 소장
〈절규〉, 1893, 카드보드에 템페라와 유채, 파스텔, 크레용 , 91×73.5cm, 오슬로 국립 미술관 소장

15 요하네스 베르메르, 〈진주 귀걸이를 한 소녀〉, 1665, 캔버스에 유채, 74.5×39cm, 마우리츠하위스 미술관 소장

16 윌리엄 터너, 〈기독교의 새벽〉, 1841, 캔버스에 유채와 밀랍, 지름 79cm, 북아일랜드 국립미술관 소장

17 조르주 쇠라, 〈저녁, 옹플레르〉, 1886, 캔버스에 유채, 채색된 액자, 78.3×94cm(액자 포함), 뉴욕 현대미술관 소장

18 조이 레너드, 〈이상한 과일〉, 1992~1997, 295개의 과일, 가변크기, 필라델피아 미술관 소장, Zoe Leonard, Strange Fruit, 1992~1997 (installation view, Whitney Museum of American Art, New York). Orange, banana, grapefruit, lemon, and avocado peels with thread, zippers, buttons, sinew, needles, plastic, wire, stickers, fabric, and trim wax, dimensions variable. Collection Philadelphia Museum of Art; purchased with funds contributed by the Dietrich Foundation and with the partial gift of the artist and the Paula Cooper Gallery. © Zoe Leonard. Photograph by Ron Amstutz. Courtesy the Artist, Galerie Capitain, Cologne and Hauser & Wirth, New York

19 파블로 피카소, 〈게르니카〉, 1937, 349.3×776.6cm, 캔버스에 유채, 레이나 소피아 국립미술관 소장. 120쪽 사진은 1981년 뉴욕 현대미술관 직원들이 스페인으로 피카소의 〈게르니카〉를 보내기 위해 원통에 말고 있는 모습 © 2020. Digital image, The Museum of Modern Art, New York / Scala, Florence
〈비극〉, 1903, 나무판에 유채, 105.3×69cm, 워싱턴 국립미술관 소장, 보존 처리 전후 촬영 사진 ⓒ 2020 - Succession Pablo Picasso - SACK (Korea)

20 펠릭스 곤잘레스 토레스, 〈무제〉(여론), 1991, 투명 셀로판에 싸인 검은 사탕 약 300kg, 가변크기, 구겐하임미술관 소장, Photographer: Marissa Alper, Installation view: Theater of Operations: The Gulf Wars 1991-2011. MoMA PS1, Long Island City, NY. 3 Nov. 2019 - 1 Mar. 2020. Cur. Peter Eleey and Ruba Katrib. © Felix Gonzalez-Torres, Courtesy of the Felix Gonzalez-Torres Foundation

21 피에트 몬드리안, 〈구성〉, 1929, 캔버스에 유채, 작가의 액자, 45.1×45.3cm(액자 포함), 구겐하임 미술관 소장

예술가의 손끝에서 과학자의 손길로
미술품을 치료하는 보존과학의 세계

1판 1쇄 펴냄 | 2020년 11월 6일
1판 6쇄 펴냄 | 2024년 11월 26일

지은이 | 김은진
발행인 | 김병준 · 고세규
발행처 | 생각의힘

등록 | 2011. 10. 27. 제406-2011-000127호
주소 | 서울시 마포구 독막로6길 11, 우대빌딩 2, 3층
전화 | 02-6925-4184(편집), 02-6925-4188(영업)
팩스 | 02-6925-4182
전자우편 | tpbook1@tpbook.co.kr
홈페이지 | www.tpbook.co.kr

ISBN 979-11-90955-03-4 03600